星塵畫報

遇見 90 位香港電影女角色

塵阿力 繪著

非凡出版

作者簡介

塵阿力，看得懂電影以來經歷了 40 年，由 70 年代到 2020 年，幾年前一個生日終於扢起心肝決定用映画專頁將前半生影響自己的光影印象用畫筆描繪勾勒出來，記錄自己畫作與喜好之餘，更專注繪畫香港電影，同步記錄自己時代的人、事與物。由沒有任何規範下三年來漸漸形成了一種塵阿力式的塗繪，從沒有變的是好好畫好電影，感動觀眾。

塵阿力，先因此名
令我有了印象

塵阿力是我 Facebook 上的朋友，可惜至今也未見過一面……

某年某月，《海報師：阮大勇的插畫藝術》的導演許思維對我說：「你認識塵阿力嗎？他畫得一手好畫……」就此，我開始留意他每一次在 Facebook 上發表的作品，感覺真的畫得好好。現今環境，發展繪畫事業沒以前容易，市場少用插圖，紙媒生存環境低迷，廣告銳減，作為插畫家真的不容易！

去年台灣國寶級戲院廣告牌畫師顏振發師傅親臨香港誠品書店出席「港台大師交流──手繪電影海報」講座，當天許思維導演及海報收藏家林家樂也有到場觀賞，其中一項活動是現場示範繪畫人物的大畫，並請我們的塵阿力現場同畫，我腦海中立即感到主辦單位真有眼光，找了一位高手過招呀！

作為繪畫同行，我羨慕那位台灣畫師，誠心敬業在戲院畫了一輩子，獲得了國寶級的稱頌，我們香港事實上也人才濟濟，唯望阿力繼續努力，以年輕加實力，將來創建更好的成就，為香港爭光！

今次出版畫冊，確是可喜可賀，深信努力過後，一定會有迴響與回報，加油！

阮大勇
二〇二一年二月

從無奈到眉開眼笑

　　2019 年初，我得到一個為第 39 屆香港電影金像獎特刊拍攝候選人照片的任務，連忙興致勃勃地進行各方面創意及製作的準備。張羅至萬事俱備之際，因疫情嚴峻，不宜聚集人群，外地候選電影人也無法來港，特刊拍攝工作腰斬，紅地毯頒獎禮也停辦，戴着口罩的我，眉目展露清楚的無奈和失望。

　　入圍香港電影金像獎獲得提名已是一種專業的認可及榮譽，是應該慶賀及記錄下來的，在特刊立此存照是金像獎的傳統，今次不能拍，當然不肯接受只用電影劇照交代，怎辦？戴着口罩的我，眉頭更皺，不止因眼鏡片上的討厭蒸氣。

　　腦筋轉彎，想到不能拍就畫，香港有的是畫家！來一個香港電影界和美術界的跨界合作不是很好嗎？立馬搜尋人選，最後邀請了九位香港藝術家參與，以各有特色的風格畫出候選人的個人畫像，百花齊放。

　　其中一位是塵阿力。

　　之前一點兒也不認識塵阿力 Alex 先生，但一眼就從他臉書中琳瑯滿目的電影畫作裏，感到他對香港電影的長期感情依附及接近發燒的熱愛，加上成熟的美術修養和技巧，找他畫香港演員準沒錯，相信他一定別有動力，一定畫得好。事實證明我的直覺正確，麻煩他為最佳女主角候選人鄭秀文、鄧麗欣及蔡思韵等幾位提名角色造像，結果作品水準甚高，把幾位電影角色性格神髓一一細膩捕捉，好有戲，好厲害！

　　Alex 邀請我為新書寫序的其中一個原因，說是多謝我邀他作畫，引致有出版個人畫集的機會，如果這是真的話我會好高興，證明了創意和藝術的緣份。本來三唔識七，因為大家對電影的熱愛，無端端連繫上了，更無端端發展到塵阿力出版一本有整整 90 位香港電影女演員人像的圖冊，何其奧妙！何其美好！

　　其實，我是沒有功勞的，是塵阿力本人由小到大對香港電影的感情，走到今天出現一個山洪暴發，通過 90 位女演員卡士一字排開氣勢萬千地抒發他的熱忱，以他個人的回憶、體驗和妙筆，捕捉了數十年來香港銀幕上的綽約風姿，讓更多人多層次地欣賞，功勞絕對歸於他的熱忱。

　　看着一幅又一幅塵阿力的作品，仍然戴着口罩的我，今次眉開眼笑了！

劉天蘭

二〇二一年三月

文人相「興」 只為電影

因為要撰寫這個序言，我特意在 Facebook 的對話紀錄中，尋找和阿力相識的「經過」。沒錯，在一段頗長的時間裏，我和阿力是素未謀面的網友，用 Facebook 溝通，透過網絡來合作，我寫文，阿力畫畫，然後在二人各自的平台——「港唔斷戲」及「塵阿力映畫」上分享。

不善交際的我，其實從來也沒想過要和甚麼人合作，或是要將寫作的興趣發展到甚麼層次，想寫就寫，唔想寫就罷就。但現在回想起，很感恩當初阿力找了我，然後衍生了一系列的合作，也發展了一段獨特的友誼。

和阿力的第一次「雙劍合璧」，是《逆流大叔》，那是 2018 年香港本土電影的一個票房奇蹟。畫這套電影，是我提出的，當初很純粹的想電影快要上畫了，我會為它撰文評論，如果可以配上畫作就更好了。結果一星期後，阿力如約交稿，我也將評論文章放上網，再過兩天，阿力便跟我說電影公司跟他聯絡，希望想借畫作為電影宣傳，不少名人明星都有分享到阿力的作品。後來電影聲勢越來越浩大，票房一星期比一星期好，令人振奮。這成績當然與我倆的略盡綿力無太大的關係，但這就是我們的第一次合作。

合作一不離二，《翠絲》、《G 殺》、《淪落人》、《幻愛》等等，從此，當有令人注目的電影上畫時，就有我和阿力的合作，這種合作關係一直維持至今。

而在多次的合作中，我看到的除了是阿力一幅又一幅極具個人風格又亮麗奪目的畫作外，我亦看到阿力的為人，看到怎樣去做一個「人」。《論語》有句話：「君子以文會友，以友輔仁。」交友的其中一個目的，就是完善自己，而阿力就是這麼一個能夠令我進步的好朋友。說實話，我們的交流不算多，但每當我看到他又在網路上展示自己最新的畫作時，我都會自我反省，「點解佢可以咁勤力？」是天賦？還是後天的堅持？其實，人生本來就不應是行屍走肉，為糊口而失去自我，而應像阿力，堅持做自己喜歡的事，不求回報，只求在世界上留下一點點存在過的痕跡。

自古以來，「文人相輕」是常事，可能是基於互不了解，又或是互爭雄長。但我和阿力，一個作者，一個插畫家，能夠互相欣賞，也是珍貴的緣分。撰寫這個序言時，正值肺炎肆虐的光景，百業蕭條，電影行業也進入冰河時期，但只要香港電影在，我和阿力都會在。

港唔斷戲
二〇二一年二月

給塵阿力的〈大叔情歌〉

每一張人像畫，背後都是一份浪漫。

你想畫一個人，於是找尋他的相片，再細認他的輪廓，之後將他的樣子深深印在腦海中，透過自己的手，一筆一筆畫出來；亦即是你畫了多久，你就想像了那個人多久。

很浪漫吧——其實唔一定嘅，睇吓係諗起邊個啦！在我想像中的塵阿力，他畫人像時的場面其實是——一位中年大叔，想像着一大班中年大叔！

與塵阿力的結識，緣自筆者首部執導的電影《逆流大叔》。那時候電影上映，我的內心極為忐忑，不知口碑是好是壞，觀眾喜不喜歡。就在那時，網上竟然出現一張極有型的四人主角原創畫作！原來那是一位畫家因為喜歡我們的電影，主動創作出來為我們打氣的作品！

我與那位畫家素未謀面，但他卻因為一份愛，主動付出時間與才華來為我們打下強心針，作為大叔的我感動不已。

他，當然就是塵阿力。而之後，他在我們上映的過程中繼續作畫，再主動畫了一張 RubberBand、一張《英雄本色》、一張余香凝的教練造型；大半年後，再在筆者提名金像獎時，畫了一張導演側面像來送上祝福（當然是加瘦與加靚仔版本吧）。為了替《逆流大叔》打氣，他一共畫了一位美女，以及 12 位大叔！

沒有愛，根本沒可能把人像畫得那麼好，所以很感激塵阿力愛上我們這班大叔，讓我們變得那樣靚仔有型。那份「大叔的愛」，給了我們很大很大的力量。

然而，可能那次的愛太過猛烈，讓他產生了取向上的疑惑，懷疑人生，於是他決定一次過推出 90 位香港經典女角色畫像，將我們留下的剛陽味完全洗去！

這次以美女作題材，我當然十分欣賞；更重要的是，他所選的，都是來自我們香港，貨真價實的香港電影女角色。

常說捍衛本土文化，但應該要怎麼做？有些人會選擇盲撐，但我相信的，卻是崇優。盲撐，會讓我們品味下降，惡性循環下，反令本土文化變得敗壞，最後因為質素低劣而消失；崇優，讓我們了解最好的本土文化是甚麼，根源是甚麼，懂得欣賞自己的價值，從而再去創作更好的作品，這樣才能真真正正捍衛到這個地方的文化。

這本畫集，替我們記住了這些年來最好的香港電影、最好的香港女演員、最好的香港女角色，加起來就是這幾十年來的香港社會演變；在塵阿力的描繪之下，更加上一份對香港的愛。

《逆流大叔》中有一首插曲，叫〈大叔情歌〉。這次的出版，表面上是塵阿力獻給這班女角色的「大叔情歌」，但更貼切的，是塵阿力獻給香港的情歌。

只要我們還能像塵阿力一般，願意為這個地方付出一份愛，去欣賞，去奮鬥，去選擇美好，這個地方就不會死。

「縱未夠完美　卻有生機」

——〈大叔情歌〉

陳詠燊
二○二一年三月

自序

人愈大就愈是不會、不想或者不敢再去定下一個目標、一個計劃，性格使然又或者太有自知之明，明知定甚麼都好，到最終都是「爛尾」或者不了了之的。人生都快半百，成年人甚至是中年人了，其他人不笑，自己都會半秒就迅速覺得尷尬臉紅耳赤吧！

偏偏 2017 年 2 月 1 日，趁那年生日，忽發奇想許個小願望，在社交平台建立了「塵阿力映畫」的專頁，用自己最喜愛的電影加畫畫押下去，「誓言」該年內畫夠 50 幅電影 fan art，開畫展或者出版畫集，結果……嘿！嘿！嘿！

既然達不到目標，反而放輕鬆對待，沒壓力下純粹畫出自己最想畫的，低產量大滿足地畫。輕輕鬆鬆年半時間過去，突然又覺得應該再試試新衝擊，實在想將兩三年重新學畫激起的決心，於專頁盡力盡情發揮一下，捨棄舊計劃重新出發。

2018 年 7 月，真真切切回歸原點，找真正寫字的人去寫出我們喜歡的電影，邀請「港唔斷戲」你寫我畫，發表我們的第一次合作《逆流大叔》的影評。八月電影上映，強大迴響令我的畫畫旅途突然像十萬個燈泡亮着、血脈忽然瘋狂奔流起來，奔到往後日子更專注更全力地去畫香港電影。流到 2020 年獲邀繪畫香港電影金像獎最佳女主角候選名單，更間接因此得到今次出版著作的機會，有機會將我原本定下要畫的 50 幅電影 fan art，在半年內差不多來個雙倍奉還！只不過今次範圍收緊到只畫本地電影女角色。

老實說 40 歲前，電影看很多很多，而畫畫就絕對算不上甚麼狂熱分子，所謂最狂熱可能已數到小學瘋狂愛上漫畫的那幾年，寧願通宵達旦畫個華英雄或者小雲小吉，就是不會溫習做家課，大部分中文字大概都是看漫畫學懂的。可惜，踏上中學至進入社會當上平面設計師，畫畫只可以說工作需要可免則免。到 2015 年，有機會遇上好老師，正式學畫（對，我從沒正統地跟過老師學畫的）！大門也許真的開啟，這幾年可真大言不慚地形容自己是認真務實地好好地瘋狂去畫。而今次不只是大門，是一道時光隨意門，讓我穿梭往來近 40 年來香港電影中的女角色、女演員，好好看看，好好畫下。

好電影好好畫，好好畫好電影。

大家好！我是畫香港電影的塵阿力，請多多指教。

塵阿力
二〇二一年三月

目錄

第一章 80—90s 滿載叮叮

第二章
90－00s 青春在鹽燒

第三章
OO—10s 沒有花樣的年華

第四章
10-20s 歡迎嚟到呢座城市

第一章
80-90s
滿載叮叮

一架搖搖晃晃的電車，由堅尼地城出發經過福星戲院，坐在上層都聞得到，從戲院門口大大小小食物檔傳來的陣陣香味；看得到大型手繪即日上映廣告牌，那是阮大勇老師的電影海報；聽得到賣座電影上映的人聲鼎沸！途經石塘咀海旁，望着爺爺、老爸、叔叔們工作亦是居所的幾艘躉船，立即想起那時中秋晚上的張燈結彩。徐徐經過每天上小學的那條滿佈士多、小食檔的山道，放學就跑到創業商場，和同學到太平戲院附近玩耍。電車的叮叮響聲，將我和家人帶到中環的娛樂行、皇后戲院去看經典西片，再叮兩下，我已上中學和小女友到銅鑼灣的總統、百樂碧麗宮、翡翠明珠利舞臺看着古今中外的電影，那是開始迷上電影的發酵期。

一條電車軌，連接着港島西和港島東，連綿30公里，把我帶到一間又一間的電影院，亦盛載着戲院裏外的快樂光景。

福星殞落廿年後

麗兒｜苗可秀

《精武門》1972 年

說實話，1972 年是我出生年份，同年上映的李小龍經典《精武門》，我是懂性後才有機會重溫。除了永遠的小龍外，看到苗可秀那清麗可人的樣子，有別於《猛龍過江》中比較時代感的美少女。麗兒的可愛小姑娘感覺，就算不是小龍般的強悍男子漢，都會令人有想保護她的衝動！她的樣子，就算用今時今日的嚴苛審美標準去評判都絕對超標！與小龍的戲外戀情更是一時佳話！現實中的今時今日，我們能有機會欣賞到苗可秀於電影、電視的精湛演出，還不錯啊！

另外有趣的是，我翻查當年《精武門》上映的報紙廣告，看到一間上映戲院名字——金陵戲院，那戲院位於我長大的地方——石塘咀。

七八十年代，港島西區曾有過四五間戲院，我接觸得最多的，是近堅尼地城的福星戲院，大部分港產經典，都是

父親帶我們到福星觀看。我仍然記得全盛時期的人聲鼎沸，門口擺滿小食車，彷彿仍聞得到燴番薯、炒栗子、燴魷魚和涼果的味道。氣味是一種奇妙的東西，會令人記起看過的事情，譬如街邊檔的即榨蔗汁是會自動配上《最佳拍擋》麥嘉的樣子！

同樣印象深刻的是位於聖類斯中學附近的太平戲院，童年時每逢星期日都會到鮑思高青年中心玩上一個下午。其他課餘時間，因為有小學同學的家人是太平戲院員工，所以很多時都會到戲院附近空地玩如「狐狸先生幾多點」之類的集體遊戲，而最記得一定是因為同學關係而可進戲院看免費電影，更由於是閒日，幾乎是包場觀看。當年還未有甚麼迷你影院精品影院，所有戲院都是大院，有前座後座超等特等那種，當時看的是許鞍華導演的《撞到正》，我敢說這

是我人生看過最恐怖的恐怖片，當你和一兩個同學仔在幾近沒其他觀眾的大影院看此電影時，自會明白。

時至今日，港島西區自福星結業後，大概超過廿年沒再有戲院出現了。2021 年一間香港電影發行公司就在堅尼地城吉席街開設一間戲院，選址與以前福星極為接近，確實令人興奮！縱使疫情未退、反覆無常，每日種種原因無間斷糾纏，在此「疫」境下，仍有人有信心在西環開設電影院，確是為香港電影、香港人打了強心針。

我夢想着能在西環的戲院小食部買一杯汽水進場看一齣港產片，甚至在西環的戲院舉辦一個電影 fan art 小畫展，似乎，都不是那麼「離地」，都不是那麼痴心妄想啊！

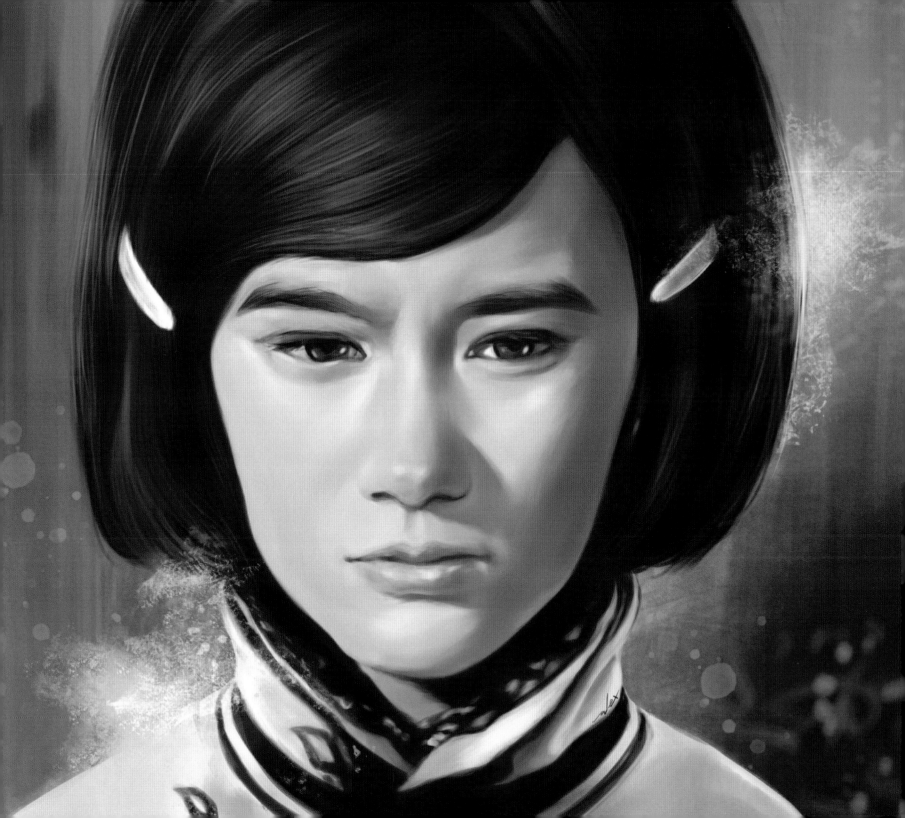

RGB

林亞珍｜蕭芳芳

《八彩林亞珍》1982 年

　　2020 年 8 月，經典本地少女漫畫《13 點》作者李惠珍離世，心中滿是戚戚然。我完全算不上是《13 點》讀者，但從小就知道有這一位時尚漫畫家，更深印象當然是罕有的女漫畫家，古怪的我總覺得李惠珍與當時一個經典電影角色「林亞珍」一樣，甚至是同一個人！可能是那副眼鏡框和一頭短髮，還有《13 點》漫畫女主角與林亞珍，同樣屬於七八十年代最有代表性、走在潮流最尖端的女性 icon 吧！可惜未能見過她真人一面，但聽說是個可愛可親的長輩。其中最厲害的，是李惠珍以漫畫家身份獲藝術中心頒發「藝術榮譽獎」，其震撼程度絕對不下於殿堂級電影海報師阮大勇老師得到「專業精神獎」般，都是給予畫家的高度榮譽。

　　我成長的 80 年代，經常被譽為香港電影黃金年代，要說黃金又何止是電影，粵語流行曲、漫畫連環圖、電視劇、綜藝節目甚至電台廣播都絕對是輝煌時期的頂峰：許冠傑、《鬼馬雙星》、〈鐵塔凌雲〉、林亞珍、掃街茂、《歡樂今宵》、《書劍恩仇錄》、《狂潮》、《三個小神仙》、六啤半、馬榮成、《中華英雄》、《龍虎門》、《玉郎漫畫》、《兒童樂園》、《漫畫週刊》、海豹叢書、《英雄本色》、《監獄風雲》、《癲佬正傳》、《號外》、《電影雙週刊》、新浪潮、《靚妹仔》、張國榮、陳百強、梅艷芳、譚詠麟、羅文、盧海鵬、張學友、Beyond、太極、達明、小島樂隊……

超級養分甜美回憶，正值我吸收能力最強的年紀，慶幸有經歷過見識過吸收過。所謂八彩，可能性隨時蓋過今時今日三原色光模式的 16,777,216 種顏色組合。

　　一切一切，在沒有甚麼網路的世紀，要發掘要探索要鑽研，可能就要如林亞珍一樣，托着厚厚眼鏡鏡片，帶點模糊橫衝直撞，樸實無華簡單直接口耳相傳，又如蕭芳芳那樣充滿可能性、可塑性，激起一個又一個大大小小、影響深遠、成就經典的浪花。

窗外有山

仙堡堡主｜林青霞

《新蜀山劍俠》1983 年

　　要畫林青霞，一路以來的首選都肯定是她第一齣電影《窗外》，短髮已中正我紅心，精雕細琢的五官，高挑身形氣質滿載，加上現代人所謂的仙氣，應該是我人生中第一次接觸到的「女神」。可惜，《窗外》是台灣電影，並不符合今次香港電影香港女角色的條件。

　　《窗外》後，無論兩岸三地，青霞都持續地漂亮，持續地女神，持續地有好作品，由《東方不敗》以至《重慶森林》，女人味爆發亦可英氣逼人，完美展示大美人如何「有樣有演技」！值得一提是青霞那一種美態和感覺，過了很多年之後，我們於另一位女演員身上感受到了，那一位叫張柏芝。這兩位演員的微妙關係，甚至促成了 18 年後徐克導演再拍柏芝版本的《蜀山》。

　　1983 年的《蜀山》絕對是我重要的童年回憶，這電影開了我對電影、電影特技、古裝電影、人物角色服裝造型、構圖美學等的眼界，亦令我知道香港電影有一個很強很重分量的導演叫徐克。

　　那年代，漫畫、連環圖是我大部分，正確說幾乎全時間投入的課外閱讀，甚麼也看，《龍虎門》、《中華英雄》、《漫畫週刊》、海豹叢書、《叮噹》、《老夫子》、《玉郎漫畫》、《兒童樂園》、阮大勇、王司馬等等，比例上一定比教科書看得更多。當時的我對科幻神怪技擊題材又特別着迷，《蜀山》正正就是集合了最令我感興趣的東西於電影中。可能徐導演本身都喜愛漫畫，所以作品拍出來也有強烈漫畫感！

　　七八十年代香港新浪潮電影導演當中，我覺得徐克除了是極懂電影語言、用畫面說故事的高手之外，絕對是在電影美學範疇當中一個非常重要、有很大啟發性和影響力的殿堂級人物！

怎去開始
結束這段情

張小瑜│倪淑君

《陰陽錯》1983 年

　　如何能在兩大電影龍頭邵氏及嘉禾的強大陰影下，用整整十年創造多部港產電影經典呢？就是石天、麥嘉、黃百鳴，還有泰迪羅賓、施南生、徐克和曾志偉的七人創作小組所創立的新藝城影業！一部又一部經典外，還造就了一個又一個演員、明星、大導演以至各個崗位的專業人員，絕對是香港電影盛世年代的表表者！

　　經典在於，七人組中確實擁有風格截然不同的創作人，所以新藝城就有着相當多的可能性去嘗試。新題材新導演新演員比比皆是，肯落實去做才是王道，《陰陽錯》就在這種情況下誕生。在此之前，應該完全沒人知道誰是倪淑君。她被大膽起用為女主角，配以歌壇正冒起的譚詠麟，以及演技派葉童，拍一齣人鬼戀電影，再加上當時還是新導演的林嶺東，結果得到的票房是 1,400

萬！知道 1983 年的千四萬是甚麼概念嗎？1983 年的太古城單位大概是 140 萬。要留意的是，當年 1,400 萬票房其實談不上大賣的，1982 年收 2,600 萬的《最佳拍擋》才算大賣！（2020 年《幻愛》票房是 1,500 萬，又是甚麼一回事呢？）

　　當年就在一個這樣的環境下，我們可以看到一個叫倪淑君的台灣女演員，成了一齣港產電影的女主角，相信那脫俗出塵的氣質絕對是被選中的關鍵。那不食人間煙火的氣質去演繹女鬼，就是將一般鬼片的恐怖感覺淡化開去。作為之前完全沒有演出經驗的她，又剛巧配合到角色的純真、率性及跳脫的性格，最重要當然是那雙濃眉、清秀臉龐加上電影中稍稍性感的演出，與其他演員又做到不錯的交流，編導出色下造就出一齣淒美動人的人鬼戀電影。倪淑君就這樣開始了銀色旅途，但可惜再沒有更值

得留意的作品了。

　　還要說兩件事，事隔 36 年，我發現當年倪淑君一幀漂亮的相片是出自盧玉瑩老師的鏡頭，當要決定畫倪，我沒用半秒就決定要畫這一幅！另一件事，在我記憶所及，《陰陽錯》是我 12 歲那年，阿爸帶我去西環福星戲院看的，應該算是我第一齣有思考地去看的電影，我很感恩有一個喜歡看電影的阿爸。謝謝在天上的您！

　　後話是：電影主題曲〈幻影〉曲詞由林敏怡、林敏驄創作，為電影加了很多分數，同時，此歌曲亦為開始走紅的譚詠麟於 1984 年推出的大碟《愛情陷阱》錦上添花。自此，除了新藝城，譚詠麟的盛世亦同時降臨。

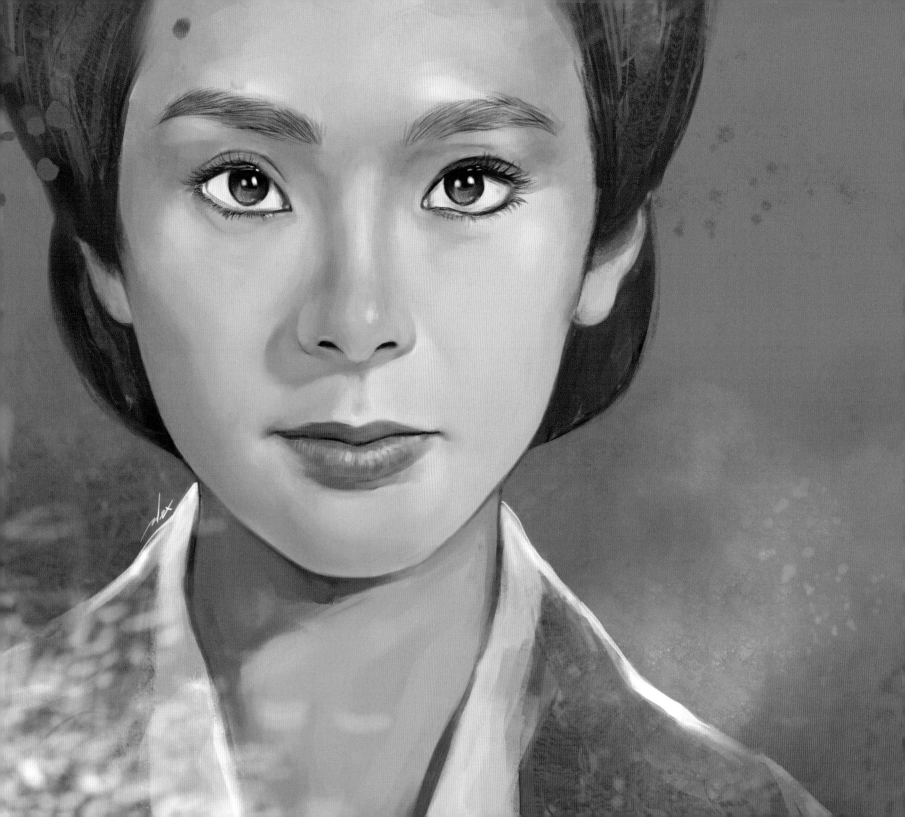

魚玄機

魚玄機 | 夏文汐
《唐朝豪放女》1984 年

1984 年我只得 12 歲，無論如何都應該沒甚麼可能欣賞到夏文汐的《唐朝豪放女》，只能在很久後的十七八歲時，才透過 VHS 去看這部當年離經叛道、另類破格、情色滿瀉，套用現代說法就根本屬於 Cult 片格局的電影。當中除了情慾場面，另外滲透不少的女性主義更備受爭議，是相當有研究價值的一齣電影。

那時的我，小學還未畢業，基本上對夏文汐、唐朝、豪放女甚至萬梓良都是一堆問號，關於這齣在還未實行電影三級制，故而應電檢處要求必須修剪的電影，我大概只能夠用小學生有限的詞彙去形容：「鹹濕嘢嚟。」同時對於此電影有點中國風又帶點日本味，既傳統又頗前衛有型的古裝風格，還有那情色導致要修剪的一抹神秘感，令那時的我立志長大後得馬上找來觀賞一下！

當然不負所望，怪奇有趣性感情感大發放，唯美、詩意及淒美，兩性、同性關係糾纏掙扎及處處的象徵意義，更令開始修讀平面設計、懂一點點美學的我對電影的美術看得津津有味！

而夏文汐，在《烈火青春》的電車上就燃燒起來，由名字到樣貌再到肢體身軀，那一種感性、性感，時而冷靜時而澎湃時而知性，不止於電影角色，連現實生活都是自主獨立冷艷有型，過了三十多年，跟魚玄機一樣，並沒有過時，反而更有味道更迷人。

甜姐兒 in Repulse Bay

白流蘇｜繆騫人

《傾城之戀》1984 年

　　由電視劇到電影，周潤發繆騫人，就如同范柳原白流蘇，有着千絲萬縷不可分割的關係與情感糾纏。

　　《傾城之戀》范、白的全白西服，傳統旗袍加上淺水灣酒店的殖民時期格調，電影的風格、色調及氣氛配以張愛玲原著小說故事，導演許鞍華與美指文念中都為「靚」作出了定義。

　　女主角繆騫人由最上鏡小姐到電視台重頭長劇花旦，再成為電影女主角，由一開始已經被重視、重用，我心目中的她絕對不是那種甜美可愛小鳥依人的甜姐兒（雖然她真的曾演出劇集《甜姐兒》，話說回來這電視劇可形容為 70 年代本地版的 *Emily in Paris*），反而感覺是爽朗率直、有型有性格、瀟灑一點又會帶點憂鬱，充滿氣質的，而憑着高挑身形，天生時裝衣架加上具品味的配搭、對潮流的觸角，她絕對稱得上是七八十年代時尚 icon！

　　由畫這本書開始，一路都以「靚」為首要條件，選出心目中樣貌演技角色內心態度等任何擁有「靚」的特質，就馬上列入名單之中。當遇到既「靚」且「型」如繆騫人這種，更令我不敢怠慢甚至盡力去突破些微固有框框，嘗試如何在「靚」之中加上比較風格化的「型」，希望帶出另一種漂亮。

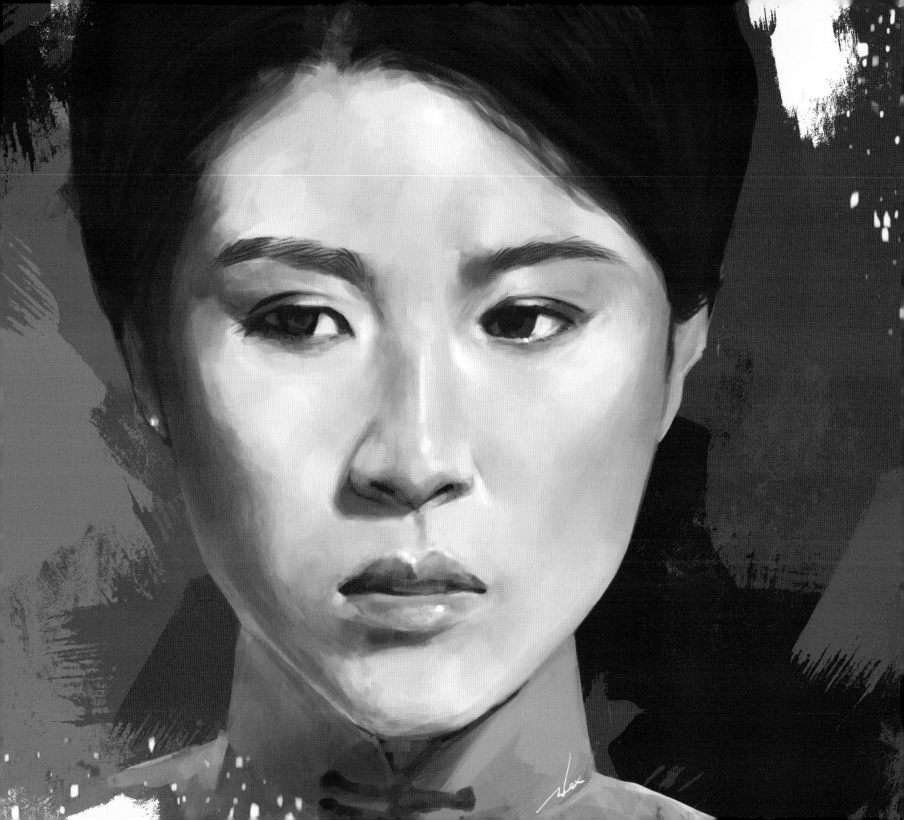

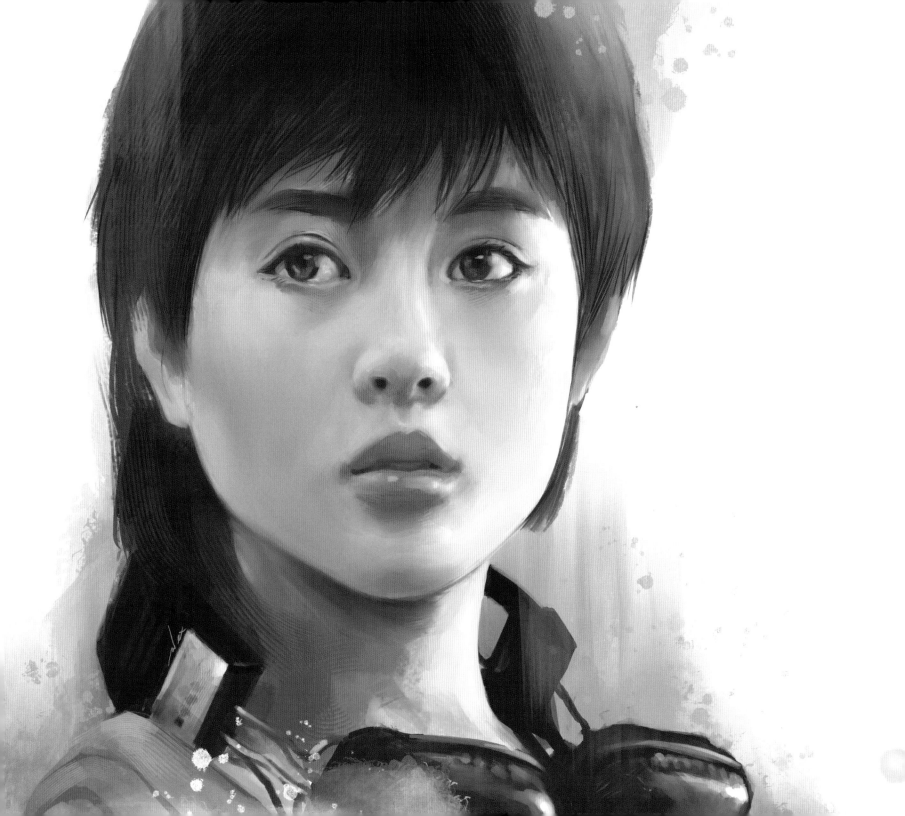

385056

Icy | 李麗珍
《戀愛季節》1986 年

　　385056 這六個數字的組合，今時今日在沒有包含大小寫字母、非數字符號等的情況下，也許連大多數的密碼要求都達不到。

　　這組數字，在手提電話甚至連傳呼機都未普及的 80 年代，是一個電話號碼，是《戀愛季節》中，一名攝記朋友為了向明眸皓齒的星仔（黃耀明飾）賠罪，向其他同 show 工作人員打聽得來的 Icy 家電話號碼，從而開始了一個浪漫的愛情故事。

　　浪漫，來自一切都是這麼單純，三十多年前，單憑知道家中電話（說實話，還有幾多人有家用固網電話？或者有的話，還會給別人用作聯絡嗎？），單憑知道對方在唱片店當兼職，就可以走遍港九去尋找她，就「信一天有緣能再相遇」。今天，找一個人，可能拿着手機用幾分鐘時間就能找到。

　　今時今日，「唱片舖」這詞近乎要在黃偉文為 Dear Jane 填詞的〈最後一間唱片舖〉才會接觸得到。

　　浪漫，來自整齣電影種種未經琢磨而潛藏魅力的神秘感，黃耀明、李麗珍那個還可以用青澀來形容的年頭，明哥確實是不折不扣的美男子，粗眉大眼身型夠，所以《戀愛季節》後還擔綱演出了一些電影（甚至有古裝的）！而李麗珍，一路以來都覺得她唸對白的節奏總是和別人有點 sync 不到，又偏偏有種獨有的吸引力，性格爽直加上本身擁有這樣清麗可愛的臉蛋，所有缺點或不妥都好像不成問題了。根據現今世代潮語，應該就是所謂的 "GFable"！當然往後她的三級片演出和情感生活，早就將初出道那一份鄰家少女感拋到九霄雲外吧！電影中還可看到怎看也不覺得他懂演戲的填詞人陳少琪，當然少不了無法

估計的「夢遺大師」劉以達；當時達明一派可說是香港前衛電子樂隊，電影中幾首達明歌曲及配樂，到現在還是覺得非常好聽，還有現在仍保養得好到有點過分、仍是歌手身份的林保怡！

　　最後要說一下，本來我這篇畫的，是此電影在影碟發行版本才出現的另一結局的最尾一幕，但畫着畫着，感覺與電影本身愈走愈遠，畫了六成就決定放棄。我知道怎樣也會畫得到，但就是不是我想要的。最後推倒重來，再畫的那一個畫面就是畫與星仔第一次碰面的 Icy，這一個才是真正可長存心底，《戀愛季節》裏戀愛感覺的李麗珍。

一生首次
盡吐心聲

妹頭｜柏安妮
《為你鍾情》1985 年

　　大概都是這一兩年的事，在一些媒體報導及訪問影片中，都會看到已經五十多歲，老早沒再拍電影，轉為當心理學家的柏安妮。其實報導或片段所看到或描寫的，都沒有那麼苛刻，偏偏這幾年，網路上出現那些所謂網民，單憑兩眼所見的有限影像甚或心中所想，就大肆批評甚至踐踏一個人的相貌外表，尤其目標曾經是女神級數，更猶如殺人放火般傷得更深，幾個鍵盤的按鍵，足以令一群又一群活像未開化的野人用吼叫去發洩情緒！只欠一堆柴火就可活燒不喜歡的人！

　　你們會不老的嗎？無論是不是娛樂圈的人，人生都只得一種模式去運行，生、老、病、死，沒有例外，最多只是大家經歷的時段會有所不同。為甚麼野人們可以肆意批評不再需要漂亮面孔討好別人的前藝人去過自己的人生呢？我

覺得攻擊其他人年紀老比攻擊人不漂亮更荒謬及垃圾一千倍，又，我覺得現在的柏安妮面上的斑、面上的紋比那些酸民心地好看一萬倍！

　　噢，對不起撐出了大西洋了。

　　或許始終是年齡上、感覺上還是有一段明顯距離，《為你鍾情》裏面，和張國榮一對的是李麗珍，又的而且確是一對金童玉女好了！當出現一個比玉女更玉的柏安妮怎麼辦？那就做哥哥的妹妹吧。電影主角場景設定為公共屋邨，有一種貼地的感覺，雖然很難代入屋邨會有李麗珍柏安妮張國榮是你的街坊這種事情。當然有一點我到現在仍不明白，為何電影中柏安妮是配孟海呢？是孟海啊！現實中，哥哥確是對這妹頭像親生妹妹般。（題外話，這電影其中一款電影海報，被當年如日中天的漫畫《中華英雄》拿來作為封面參考圖片，那一期應

該叫〈忘我溫馨〉。）

　　實不相瞞，我是用了比較多的時間去畫這幅畫的，有一點外國人血統、輪廓亦有點「鬼妹仔」的妹頭，畫着畫着，除了實在地感受到漂亮精緻面容外，還發現到一種貴氣，類似戴安娜的貴氣及氣質，刻意放慢去畫就是想多一些時間去欣賞被畫的她。

　　雖然隨後的《咖哩辣椒》、《風塵三俠》或《俠盜高飛》中，柏安妮都很好看，但我還是最喜歡《為你鍾情》的她，當然短髮自動加分是不用說的了，那份清新純真的感覺，真的再嘔心也要說：真的戀愛了！

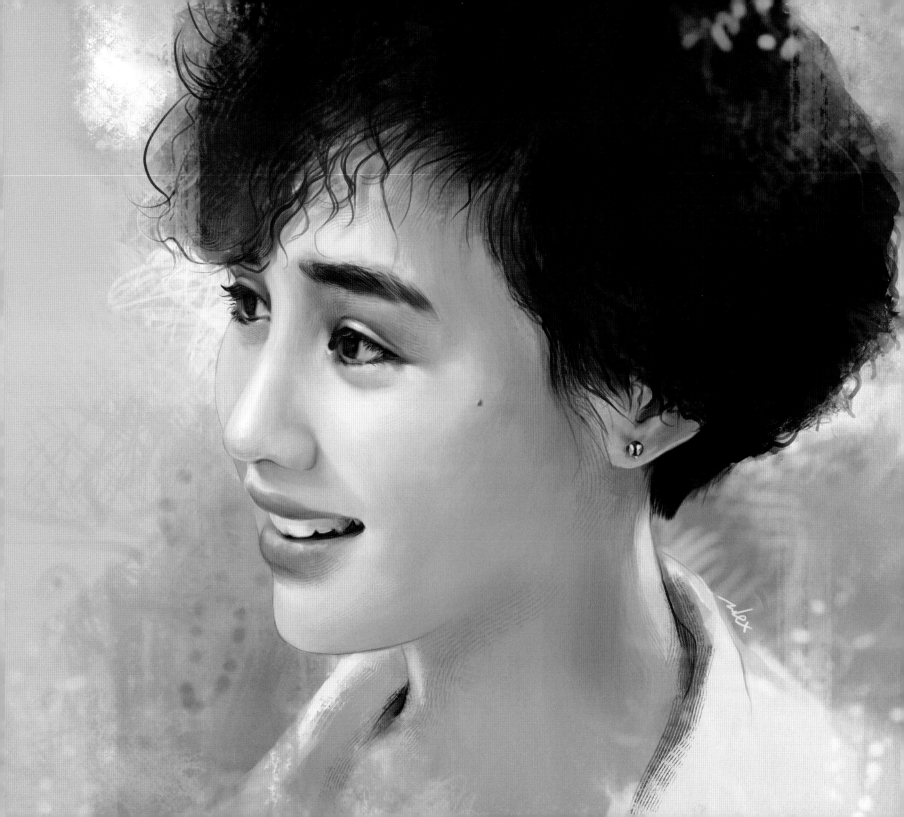

不開心果

標嬸｜沈殿霞

《富貴逼人》1987 年

由黑白到彩色粵語片，由小小的電視螢幕去到大戲院大銀幕，由四朵金花到上海婆再到標嬸，誇張點說是一個用笑聲就足以令人歡樂的演員，那一把笑聲的持有人叫肥肥沈殿霞，號稱「開心果」，唯一的「開心果」。那一把笑聲可以錄下來製作成「罐頭音效」，用以增加現場或影片的氣氛，是不簡單的成就。

我經常想，我們本來不就是那麼容易滿足嗎？一齣簡單電影就足以令我們樂上一陣子，甚至再和朋友討論標叔（董驃飾）標嬸在電影中的對白、情節，又可以再笑多幾次、再回味多幾次。原來喜劇一樣能做到餘音裊裊，可能戲裏戲外，導演演員觀眾都做到同步呼吸，

那一種「貼地」甚至市井，都是真實呈現，真正緊扣社會氣氛、脈搏。

世界一日一日在變化，是我們跟不上？抑或是我們已經不想跟着那一種前人種下根深蒂固的模式？又或者我們都走得太前太遠，是世界跟不上我們呢？要做到平衡狀態從來最難。

標叔標嬸都已不在，時代跟人物轉眼間煙消雲散。唯一可幸的是，肥姐給我們留下了欣宜，唱歌甚至拍戲都很好的女兒，除了天賦，就是毅力，並沒有被初出道強吻「唔唱 K」事件打沉，成就今日不會低頭的女神、樂天的黃天樂。

80 年代，我們輕而易舉就擁有「開心果」；來到廿一世紀，我們都不知道甚

麼的「因」，得到了這麼多「不開心」的「果」。

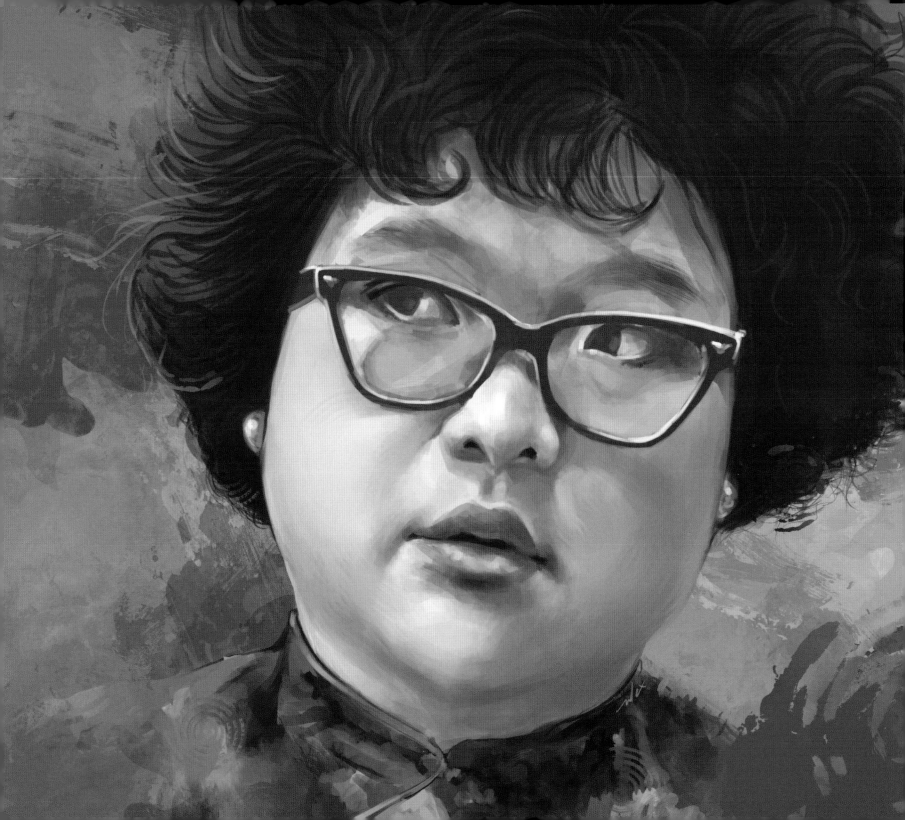

就讓一枝煙燒出
一早封鎖了的夢

阿紅｜吳家麗

《龍虎風雲》1987 年

1986 年，《英雄本色》將香港英雄片路向及品質一鎚定音，做出了一個高標準；同時，將周潤發三個字帶到前所未有的境界，沒有多少演員能連續兩年奪得「香港電影金像獎」最佳男主角，發哥就可以。繼《英雄本色》，接下來的一屆，就憑風格強烈，完全有別於《英雄本色》的《龍虎風雲》再下一城！

那個英雄片開始強勢抬頭的年代，女演員於其中都不太被留意和重視。說實話《龍虎風雲》也不例外，吳家麗飾演的阿紅戲份不算多，但偏偏在我心目中留下了久久不能忘掉的幾個畫面。冒犯一點說，吳家麗絕對不是大紅大紫的大明星，但在很多人心目中，絕對是性感又騷在骨子裏的女演員，而我更加看到她在性感之外，只要遇到發揮機會，演技上亦能交出相當亮麗的表現。

就《龍虎風雲》中的一場中環餐廳戲，對手當然是高秋發哥，阿紅面對高秋對簽字結婚的支吾以對而流露出的表情，沒有流淚但觀眾感到淚水在缺堤，眼神和那嘴唇，沒哼半句但彷彿千言萬語（配合角色，那千言萬語極有可能是下刪數百字的粗口），連拿着的香煙和手也像在說故事！我強烈覺得，這一刻阿紅帶出來的氛圍，連發哥都被比下去！在我心目中，一個演員有這一個時刻，已經成為自己的經典。最後，這電影有一個對高秋、對阿紅都是絕望、沒有回頭路的結局。

讓上升的煙遮掩窗邊不想見的路。

要多謝林嶺東導演，為我的少年時代，為大家的 80 年代，創造了絕頂出色的風雲三步曲系列電影！要多謝香港

曾經有過百花齊放的樂壇，其中出色組合 Raidas 在 1986 年唱作、由林夕填詞的〈吸煙的女人〉，幾句歌詞竟能巧妙地配合到我這篇文這幅畫。

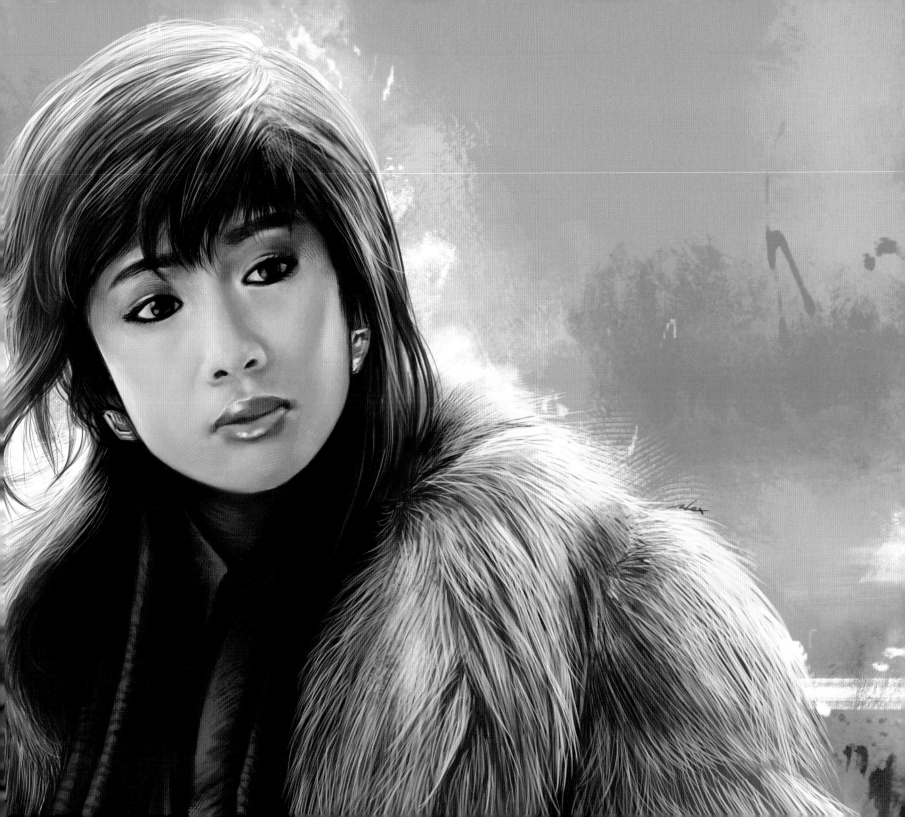

有人愛茶煲

十三妹｜鍾楚紅

《秋天的童話》1987 年

時間大概是《秋天的童話》上映很多年後，在電視看到 Danny 仔陳百強的一個訪問，內容大概是 Danny 仔戲言《秋天的童話》是一齣史詩式經典愛情鉅著，當時的我還是第一次聽到有人這樣形容一齣香港電影。

要說的是，今天來看，Danny 的形容其實沒半點誇張，就算未達史詩級數，但要數愛情片，香港電影有多少齣能像《秋》片這樣長青及經典？就算新一代的觀眾都不能否定它的吸引力！現在我們已可以在收費串流平台看得到這電影，看到當時得令、眼眉毛都懂演戲的發哥，根本是貴族氣質的陳百強，美得不得了的盧冠廷配樂，聽到音樂就有畫面呈現的主題曲〈別了秋天〉，還有最近在訪問透露，原來當年很多室內場景根本只是在香港拍，之後鬼斧神工地與紐約拍攝的影片融合得天衣無縫，全

靠美指黃仁逵，攝影更是靚絕！當然當然，還有「紅姑」鍾楚紅！

有些人有些事，年紀輕時的確不會懂得欣賞，任憑她在電影電視報章任何類型廣告都不停出現，可是年少的我怎都不覺鍾楚紅那種野性帶點性感的健康膚色、微厚的朱唇對我來說有點成熟有何吸引，十八廿二要愛就愛白滑可愛青春少艾吧！

三十多年後的今時今日，我在尋找參考資料去畫這幅十三妹時，看着影片和相片，邊看邊喃喃自語說：「嘩！真係堅靚好正有冇搞錯！」那一種天然美，不單是美貌與身材，是性格神態都動人，大概時至今日，媒體仍會樂於報導她的日常，雖獨身但懂享受生活和人生，逍遙自在，正是因為她保持到成熟的美，心態和生活也種出了另一種美。

物換星移，鍾楚紅就像電影結局，

過了很久很久以後，船頭尺與十三妹再在海灘相遇，互相對望的那一個微笑，就是那種歷練、態度、性格和堅持，靜靜地平和地滲透出來的美。

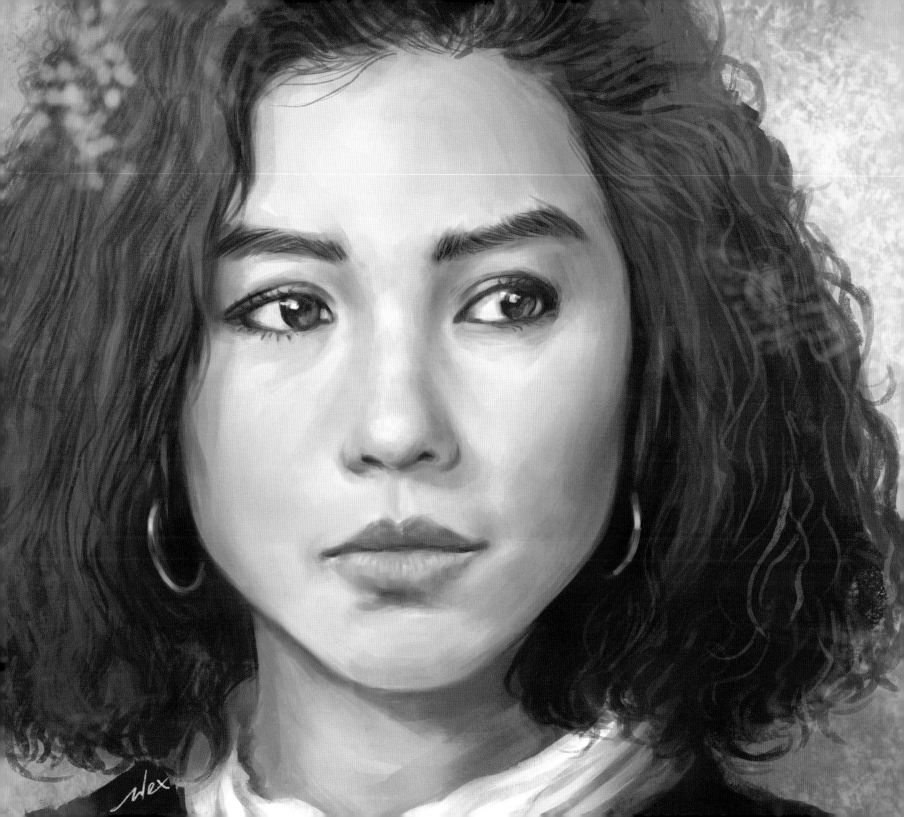

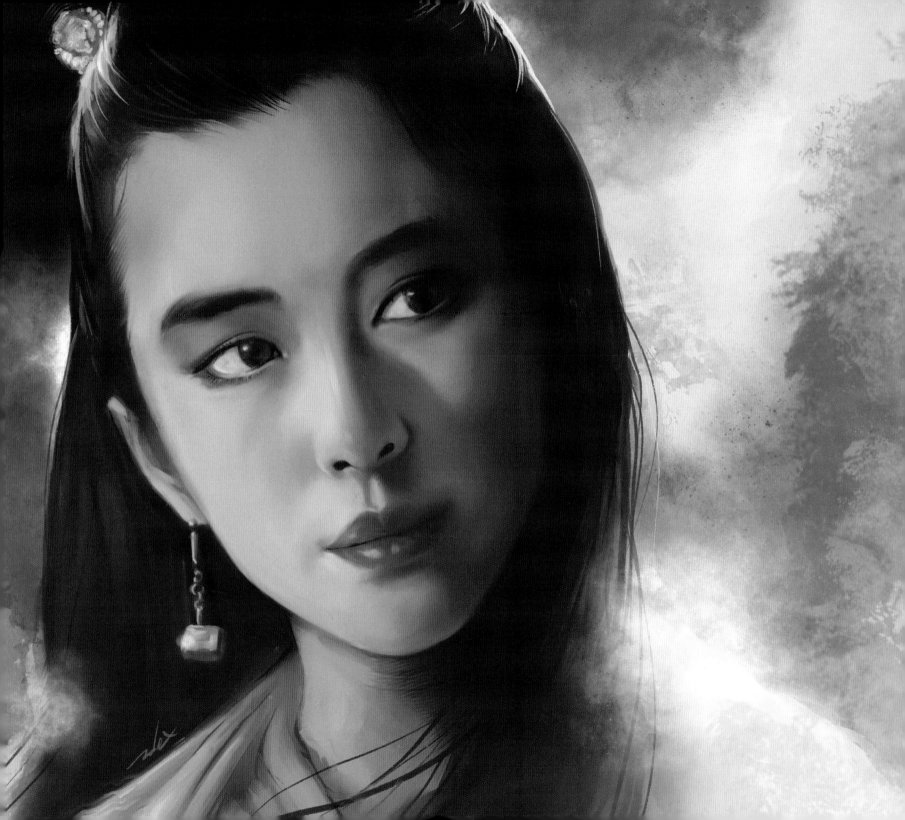

可有記起愛

聶小倩｜王祖賢

《倩女幽魂》1987年

　　王祖賢、《超時空要塞》、中森明菜、梅艷芳、〈可有記起愛〉、《倩女幽魂》、周慧敏、鈴明美。

　　到底，以上各樣有着甚麼關係呢？

　　據說，最初徐克導演構思《倩女幽魂》的設定時，聶小倩一角是想邀請80年代最高唱片銷量日本偶像中森明菜飾演的，甚至說連概念圖的小倩都以中森明菜的樣貌為人物設定。最後由王祖賢演出了經典的聶小倩，這確實會令人幻想一下漂亮樣子加上充滿怨念的中森明菜，在銀幕上和寧采臣做對手戲會是怎麼樣。

　　而相傳令事業如日中天的中森明菜為情自殺的那個當紅偶像近藤真彥，亦曾與我們的梅姐傳出過戀情。

　　亦有說80年代經典動畫《超時空要塞》中，女主角鈴明美的人設原型，都是中森明菜。的確，明美在動畫中舉止動態、唱歌、造型、舞步都充滿明菜影子。這一部動畫，電影版亦令全亞洲掀起熱潮！當中主題曲〈可有記起愛〉亦於電影中發揮了無比張力，動聽歌曲與太空戰爭場面竟何其匹配！2018年，周慧敏於出道30周年巡迴演唱會中，以一襲粉色登台服飾獻唱，有說感覺是鈴明美真人重現。

　　好像很多80年代事情都有微妙的關係，又好像很多人與事都帶點傳奇。

　　千絲萬縷到最後，關於小倩、關於王祖賢，仍然是最經典。1985年由台灣出道到港發展，1987年一齣《倩女幽魂》將她帶到頂峰紅遍亞洲，更曾於日本推出過音樂專輯，亦參與多部電影演出，直到今日，要選香港電影史上最美的角色，相信王祖賢的小倩必定名列前茅甚至是第一無誤。

梁好逑啊！係讀「耗」啊唔係「好」啊！

梁好逑｜鄭裕玲

《神奇兩女俠》1987 年

小時候，除了連環圖，看電視就是最大娛樂，超人卡通特攝片固然喜愛，無可避免地電視劇是用來佔據晚上大部分時間的（是的我不是沒有家課要做而是我不做）。電視劇來說，周潤發鄭裕玲這對經典組合的影響，大得甚至令我以為他倆在現實世界必定會結婚的，經常激吻到那個程度怎麼會不結婚啊？連 Do 姐都說過曾經發誓非發哥不嫁呢！

可是現實中，那個年頭與 Do 姐一對的，叫甘國亮，一個我最初以為只是《執到寶》中飾演廢青的白面男生，當然後來很快我就知道，演廢青是表面，實際是監製、編劇、導演，算是我年少時最早知道甚麼叫鬼才的一個人。順帶一提當時那個時代的無綫劇集《執到寶》，與甘先生同時擔任編導、助導、編劇等崗位的叫林奕華、霍耀良、徐遇安、王家衛等等！都說，有甚麼人，那個地方

就會變成怎麼樣。

1987 年，甘先生就為德寶執導，用 Do 姐、葉童及當時相當小鮮肉的黃敏德，拍出了梁好逑、連子蓉由參加選美開始一連七日的故事，由編、導、演、美術、配樂，整體電影格局、對白、節奏甚至電影內看到的城市面貌，都做到破格、天馬行空、風格獨特但又貼地，可看到對 80 年代社會及娛樂圈的諷刺，直到現在都令我烙下一個「有甘先生做的應該都不會差」的印象！這電影似乎更為德寶電影的高質中產形象定了調。

Do 姐的演繹，更是令我真正的大開眼界！梁好逑在胸大沒腦的外殼下，令我真正感受到何謂「喜劇的核心是悲劇」，就只是一場中環地鐵站樓梯與連子蓉的對手戲，「我係有諗嘢唔係冇諗嘢㗎」，是想像不到看喜劇最後心酸得令人流出眼淚的一句。梁好逑亦將我本來對

Do 姐一貫電視上的固有形象完全反轉。她好戲人所共知，但要用一場戲一句對白觸動到只有十多歲少不更事的我可不是易事，儘管戲中形象服飾何其誇張及傻氣，但我敢講這可能是 Do 姐最靚的時期！33 年前的《神奇兩女俠》令我知道香港電影原來是可以這樣子的，現在再看，更發現置地廣場中庭原來那麼漂亮。

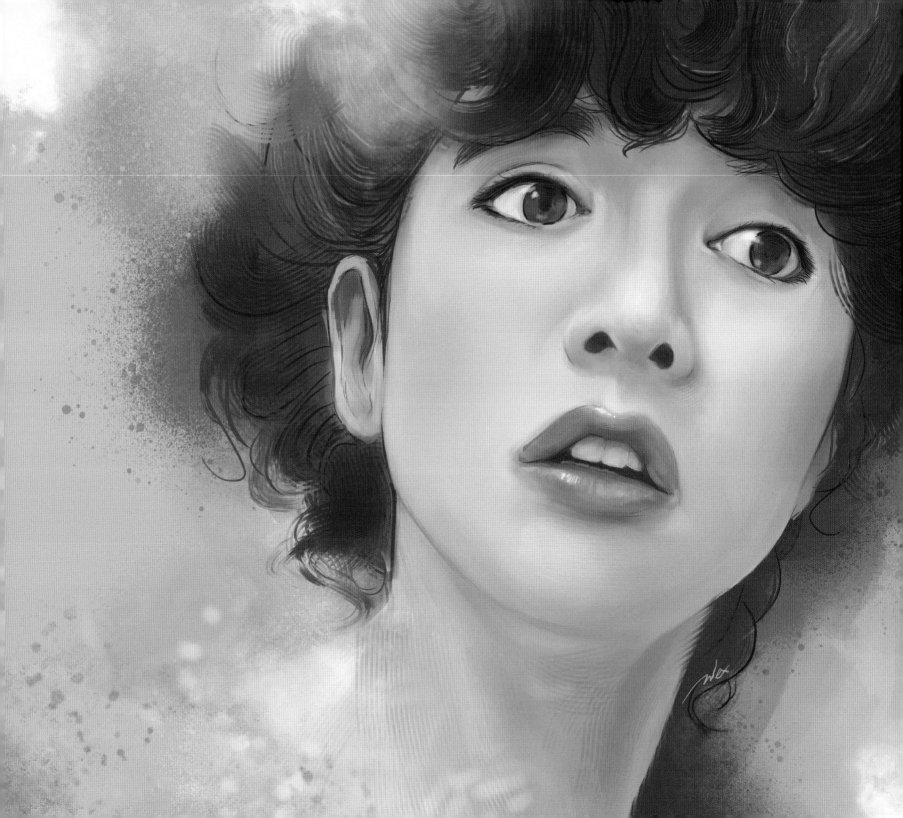

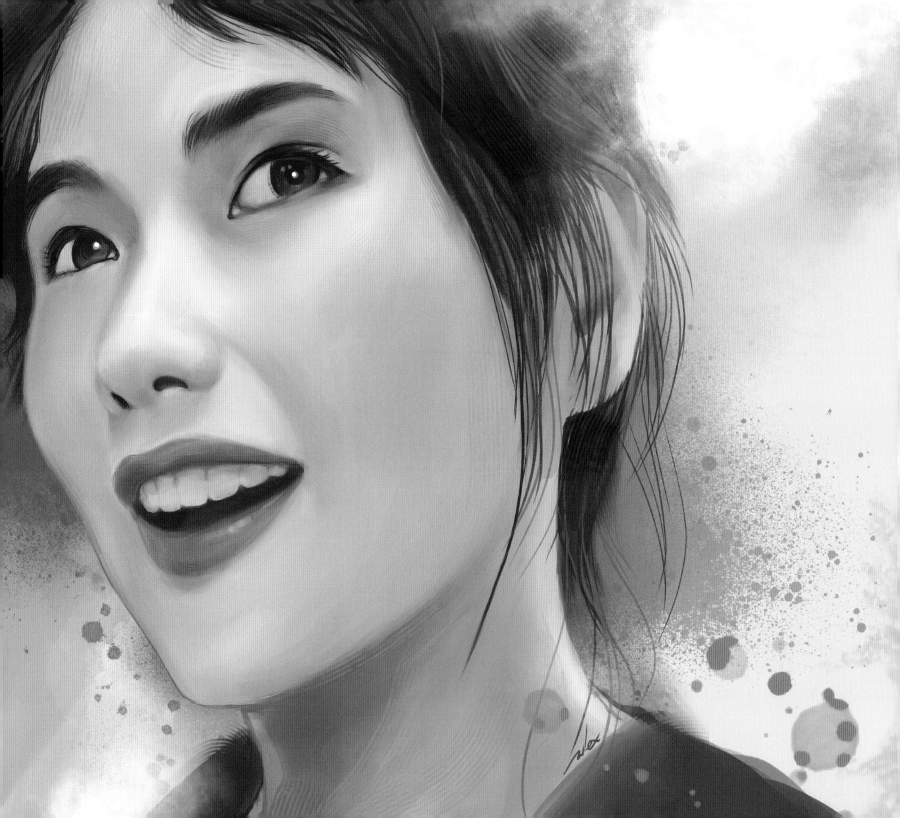

神經質女主角

連子蓉｜葉童

《神奇兩女俠》1987 年

葉童，就是那一種從來不會令你覺得她美艷不可方物，又不會是青春少艾含羞答答那類型的女人。靜時，表情與姿態總令人覺得有一種情緒在醞釀，處於爆發邊緣搖晃着；動時，那一種獨有的對白演繹，配合眉梢眼角產生出來的神經質，不討厭甚至有點可愛，絕對有一種神奇吸引力。我會幻想一下有這樣子的女朋友會是怎麼樣的呢，又會幻想一下在她最不知所措時狠狠抱她入懷，盯着她那欲哭無淚的樣子。

《神奇兩女俠》的連子蓉正正是這個樣子，葉童獨特演繹出那份可愛、但相當不安的神經質，和 Do 姐的演出更是碰撞出強大的火花及化學作用。大時代小城市下，兩個不同世界的女生同哭同笑同吻一男生，由試圖用選美改變生活改變命運，到看真娛樂圈真面目接受不來，兩個自憐自艾苦命駕鴦遇着鮮肉賤男騙財騙色，到最後狂吻狂毆王敏德，為成長為獨立為自己大大力按下重啟按鈕。電影本是喜劇，看真倒是一齣女性自強熱血到不能的勵志電影，還把港島區拍得相當漂亮，尤其深夜時分的港島，就是日間繁忙時間沒有的城市晚安感覺，攝影、美指及服指等等都功不可沒！

還想提提主題曲是阿 Lam 林子祥的〈敢愛敢恨〉，歌詞與電影原來是何其匹配，阿 Lam 亦是德寶時代的代表人物啊！最後想說 90 年代卡拉 OK 最盛行時，我很愛唱 K 時和好友們點這歌瘋狂地唱！飲着酒微醉下唱，但其實很多時上不到那些高音是令人很開心的。

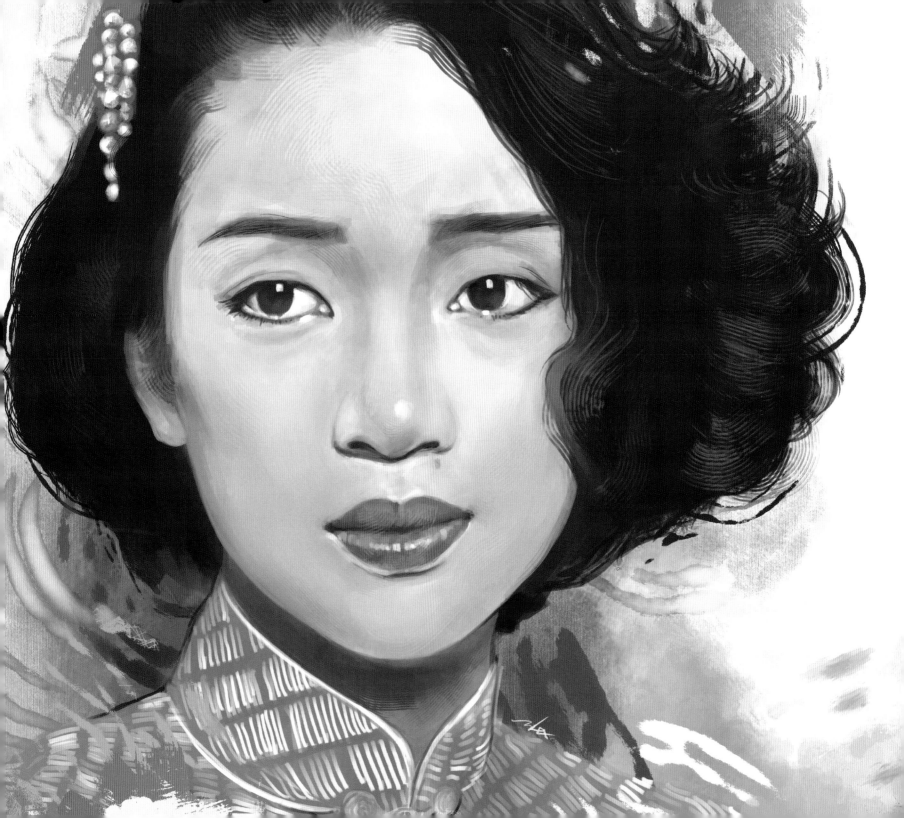

收我做你的迷

如花｜梅艷芳

《胭脂扣》1988 年

已經忘記哪時開始，每年總有幾個月份自己特別在意，四月、九月、十月及十二月，是哥哥梅姐的生、死忌。

尤其這幾年，整個社會氣氛低迷、病毒充斥全球，一片哀愁悲傷纏繞不退，更讓人懷念有哥哥梅姐存在的那個美好年代。

乍暖還寒的三月，帶點憂鬱的氛圍下在想，今年四月畫一個怎樣的哥哥，與此同時亦為此書再畫一次如花。

五六年前畫過十二少，之後都畫過一次如花，那一種氣質、抑鬱，那一種眼神，是會邊畫邊讚嘆這電影的選角及美術，還有主題曲，少了任何一樣東西都絕對不是那回事。

尤其後來聽導演說本來十二少的選角是鄭少秋，老實說消化不了，但話說回來，若然真是鄭少秋演十二少，那我又應該不會太在意《胭脂扣》。雖然怎說都是梅姐電影，怎麼樣都不會差到那裏，只是成就不了最芳華絕代的一次經典吧！

今次，再度尋找繪畫的切入點，再度是《胭脂扣》的梅姐，與四年前的那次有點不同，今次找了一個比較從容，甚至帶點笑容的如花作參考，色調亦選擇明亮一點，嘗試表現如花另一方面的美態。畫着畫着，再回望上一次畫的如花，技法、心態上都很不同，亦希望隨心去畫一次，放下一點謹慎與壓力，用心去感受線條、色彩渲染及視覺的流向等等，過程帶點刺激，也許這就是畫畫其中一個最大樂趣了！

砰蕉銀牙

瑪利亞 | 葉倩文

《鐵甲無敵瑪利亞》1988 年

看到自己社交平台的當年今日，八年前的 2013 年我有這樣的帖：「說穿了，只要你童年時有拿着機械人玩具槍模擬擊戰再配以『砰蕉、銀牙』音效玩過的，怎會不期待？」形容的是看《悍戰太平洋》預告的興奮心情！以現今日新月異急速進化的特效技術，《悍戰太平洋》、《變形金剛》、《鐵甲鋼拳》、《鐵甲奇俠》等等，對於我們三四十以上的「中佬」，確實將所有兒時幻想真實及合情合理地呈現出來。如果像《悍戰太平洋》、《變形金剛》般加入了香港場景的情節，絕對令人加倍興奮，我相信小時候沒有男孩子沒幻想過巨大機械人或咸旦超人會在康樂大廈與大會堂那一帶與外星怪獸大戰吧！

從小就浸泡在日本、外國的各種超人、機械人、特攝、科幻或太空歷險等電視、漫畫、卡通、電影中，為那一代的小孩（包括我）提供了一個夢幻世界。當然香港都有應當時龐大市場所需，製作一些滿有本土特色，甚至創意爆棚的電影，例如《關公大戰外星人》、《中國超人》，後期一點有加入了機械人黑霸王的《最佳拍檔大顯神通》，更有由梁朝偉及葉倩文主演的《鐵甲無敵瑪利亞》！

本土製作科幻技擊電影，更用女性機械人作賣點，別開生面！瑪利亞其中一個造型設定更向 1927 年經典電影《大都會》（Metropolis）致敬，甚至連名字瑪利亞亦與《大都會》片中女主角同名。作為 80 年代的香港電影，不能不說是劃時代的創舉，之後 1991 亦出現了另一部更開宗名義的《女機械人》，可惜這一部葉子媚主演的三級片，賣弄女性、噱頭大於一切，我就不太懂欣賞了！

要說科幻電影，不能不說、不能不期待的，絕對是聽聞後期製作都需要幾年時間，每次出現少量預告片段都海量瘋傳，由古天樂、劉青雲主演的《明日戰記》，單是造型及機械設定都已令人期待！

畫着這個瑪利亞，忽然令我想起同樣短髮，同樣科幻造型的《悍戰太平洋》的菊地凜子，又或是《攻殼機動隊》的 Scarlett Johansson，還有《第五元素》的 Leeloo……不期然令我輕輕的轉念、加入了新的元素，將瑪利亞 reboot 一樣，這樣看來，其實此電影的瑪利亞，真的算是行得很前的先驅了！

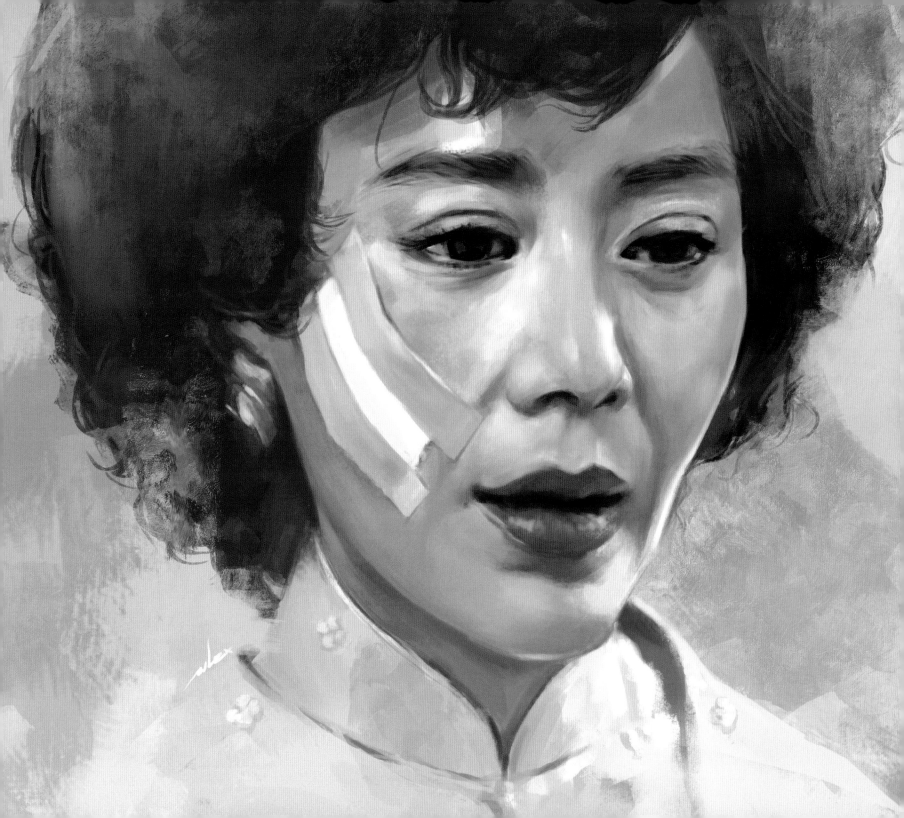

我要 CLUB MIX

劉惠蘭｜葉德嫻

《法內情》1988 年

80 年代，要有黑膠唱盤擴音機加喇叭等完整一套「Hi-Fi」音響，絕對是略為奢侈的生活享受。我家不算有太充裕的金錢和地方去擁有這玩意，能夠得到一部手提卡式錄音收音機，找有 Hi-Fi 的同學仔幫忙，將想聽的歌曲從唱片錄至卡式帶，愉快地重複播放，已經是小時候的樂事。進階享受是雙卡式機可自由複製歌曲甚至山寨式進行歌曲剪接，若是手提機音量輸出夠大的話，加上當年盛行的火熱流行曲常有自行或唱片公司推出重新混音版本，完全不理任何地方任何時候任何人感受將音量推到盡大，不知哪來的強大自豪感就會襲來。這些重新混音作品都會改成古靈精怪的新歌名，例如遠古的〈無心睡眠 Whoo-Oh-O Mix〉、〈愛上一個不回家的人之意亂情迷 3a.m〉，甚至今時今日 Serrini 的〈網絡安全隱患（19841125 電台錄

音）{INK Remix}〉……總之混音歌歌名就必須無所不用其極！

一部小小音響，可用卡式帶之餘還可收聽電台節目，亦是另一個吸收大量娛樂資訊養分，唱片騎師深情分享新舊中西日歌曲的重要途徑。那時已經非常流行聽眾打電話去電台和主持人談天說地以及：點唱！

有一次，一位聽眾於電話興高采烈地和某主持於節目中傾談完畢，主持人循例問：「呢位聽眾有咩歌想點想聽咁呢？」

聽眾：「我要 Club Mix！」

主持人：「好呀咁你想聽邊首歌嘅 Club Mix 版本呢？」

聽眾：「我要 Club Mix 呀！」

主持：「我知呀咁邊首歌至得㗎？」

聽眾：「都話我要 Club Mix 咯！」

主持：「… …」

〈我要（CLUB MIX 版）〉，收錄於 1986 年的《葉德嫻黑白精選》。

這個笑話，到今日我仍是覺得很好笑，亦成為我其中一個步向「無聊食字爛 gag 王」的重要啟發。

至於 Deanie 姐葉德嫻的演戲及唱歌技藝，除了用無出其右獨步天下強大感染力外，再找不到更好形容。由電視到電影到音樂都保持高水準，看合作的人與單位就知道！那個年代，Deanie 姐加上劉天蘭的形象設計，往往做出很多令人驚艷的作品，我想，除了將 Remix 歌改個強勁名稱，這才叫真正有型有格啊！

朱女

阿芳｜袁潔瑩

《學校風雲》1988 年

　　從小到大，總是對帶點傲氣、叛逆感覺的女生有特別偏好，若然再加上短髮，對我來說真是不得了，在我初中年代，就出現了一個叫袁潔瑩的美少女！

　　有別於其他同屬新藝城「開心少女組」（初代香港女團？）成員，袁潔瑩擁有今時今日俗語裏所謂「串串貢」的特質，與李麗珍、羅明珠，甚至林姍姍的跳脫活潑讀死書不同，加入其中，確實會產生微妙的化學作用。

　　製作人們都看中袁的特質與潛質，除了安排她拍一些《開心鬼》、《八星報喜》、《飛躍羚羊》之類的合家歡電影外，更嘗試將她放在林嶺東導演的「風雲三部曲」之《學校風雲》內，飾演本來是乖乖學生的朱婉芳朱女！更將其本身串串貢特質大力抑壓住，直到最後的極端崩潰，企圖找張耀揚飾演的瀟灑哥報殺父之仇！電影大部分時間，袁潔瑩都是收起高傲、長期醞釀着一種嚴重被欺壓的情緒，口唇微抖眼眶含淚的樣

子，甚至被脫去校裙當眾羞辱，維持這狀況到報仇一刻大爆發！這角色袁演來非常稱職，亦因此看得到其潛質絕不止於演繹串串貢或蹦蹦跳的少女，往後的歌影視多線又多變的發展，更進一步確定其實力。無論現實中袁的一切好像已一去不返，更曾患上厭食症，但《學校風雲》中略帶包包面的朱女，是不容易忘記的。

　　電影本身相對前兩部曲——《龍虎風雲》與《監獄風雲》，無論票房與輿論，甚至獎項都可能比較弱，但在我而言，可以看到林導演有不同的手法說不同的故事，效果好看又帶點震撼，都算是開了眼界啊！

　　作為「風雲三部曲」最後一部，看得出林嶺東有點不甘於靠明星去說故事，決意將當時黑社會入侵學校這現實議題，利用相對新的面孔和寫實的手法去呈現，確實令社會有點人心惶惶。值得一提是《學校風雲》上映同年，劉國

昌導演亦有一齣同樣講述黑社會入侵學校的《童黨》上映，可見當年這情況是何其嚴峻。

　　當時作為學生的我，書讀得不好，自然被派往三四流的中學吧，確實無論班中、校內、校門外，都充斥不多不少與黑道有關的人與事，要變壞的話，當時確實是黃金時間，該好好把握！可幸我最終沒有變壞，靠的不是因為我寄情藝術畫畫集郵撲撲蝶那麼悅耳動聽，其實全因為我「懶」！

　　「懶」到變壞都嫌太花時間，要壞，總得出出街三五成群搞搞破壞蝦蝦霸霸，可是我還是比較喜歡躲在家吃珍珍薯片看公仔書然後睡睡睡，人生一大快事！

　　結果有些東西是要還的，人長大了，要處理的事實太多，可以睡的時間越來越少了。

　　最後，向導演林嶺東先生致敬，多謝你在我成長日子帶給我很多好看的東西。

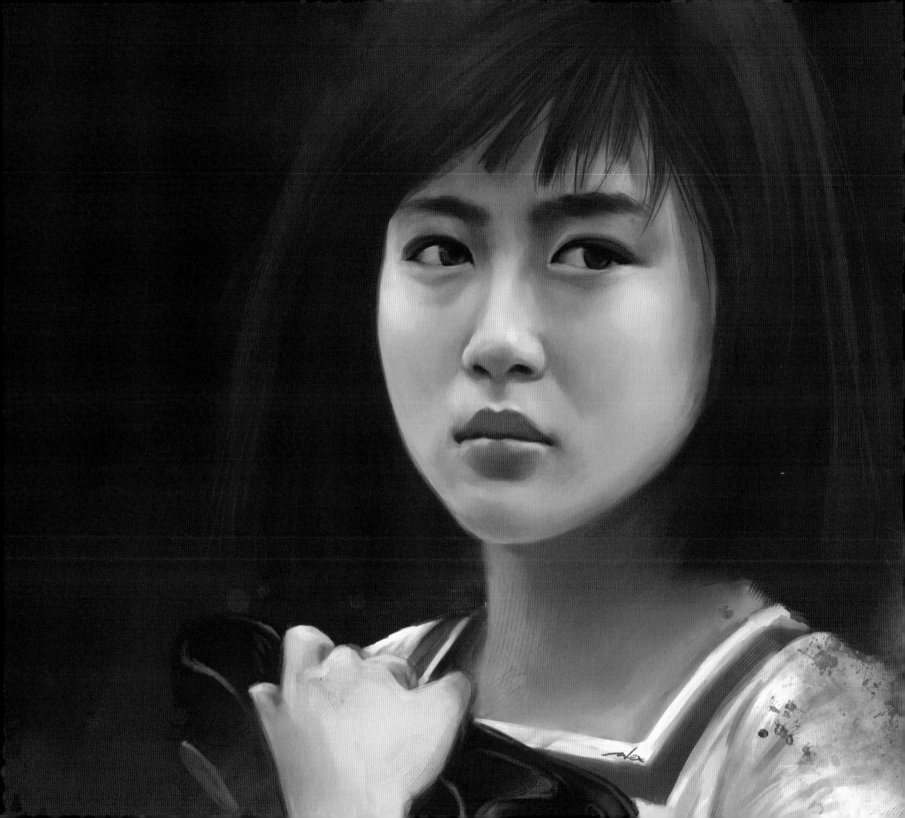

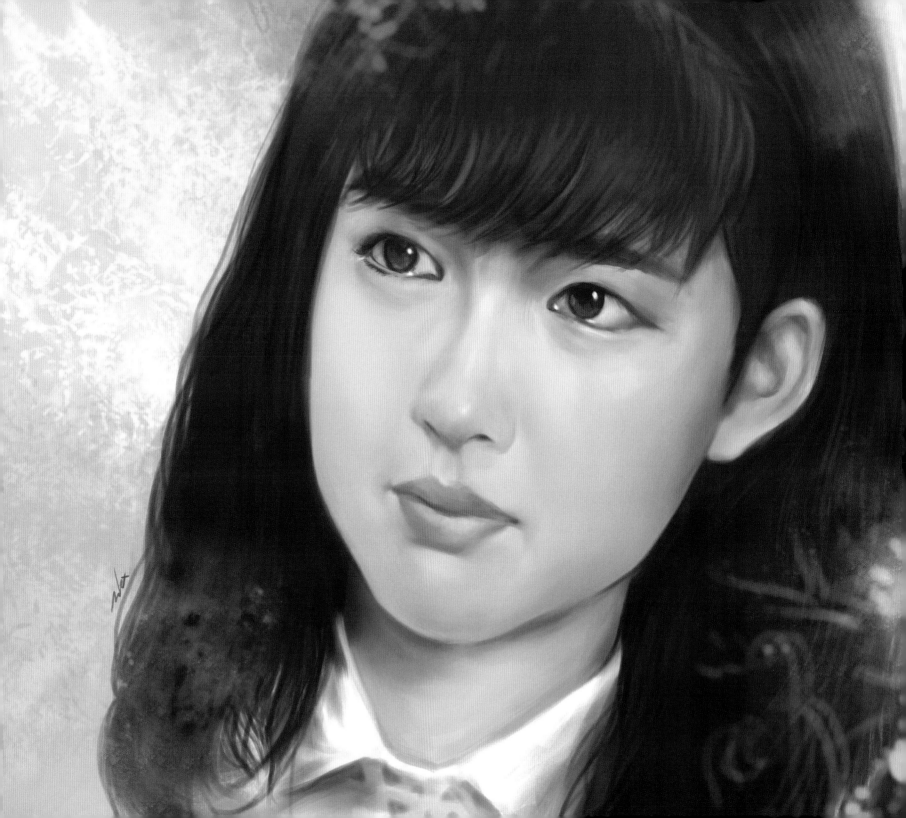

玉女心經

毛慧敏｜周慧敏

《三人世界》1988 年

　　周慧敏代表了一種現象，一種 80 年代獨有的現象，亦可算顯示出八九十年代確然是電台流行文化的黃金時代，唱片騎師不單單是唱片騎師，相比其他娛樂圈界別，要在電台工作都相對地對學歷要求高一點。

　　就說當時紅極一時的港台節目《三個小神仙》為例，三個主持人當中已包括後來成了歌手，演員甚至著名經理人的林珊珊，另外一位主持鄭丹瑞更是出色的大型節目主持、文化人甚至是演員、電影導演，還有我最愛的林憶蓮，她在 80 年代就是名為 611 的 DJ！

　　當時還沒有互聯網，今日我們在研究應該要遷移到哪一個社交媒體、哪一個選秀參加者家庭背景怎麼樣，但那時比較關注的可能會是某某有新歌派上電台、哪個電台節目最好聽、最具娛樂性，要緊貼社會、緊貼世界、緊貼潮流，電台廣播仍是一個極重要的媒體，以致電台人都能有更多機會和空間去嘗試不同領域，由「六啤半」、「三個小神仙」再到 90 年代「叱咤新一代」，都標誌着電台的光輝歲月。

　　周慧敏就是當中表表者之一，清純氣質配上清麗面蛋，青春無敵，加上乖乖女形象，其「玉女掌門人」美譽延至今時今日都未曾動搖過半分，以近年的審美標準來說，凍齡美魔女更當之無愧！出道不久就夥拍林子祥、鄭裕玲演出《三人世界》，再下一城演出續集及第三集，其漂亮外表加上日趨成熟的演技，確實令 Vivian 有不斷的演出機會。後來在電視劇集《大時代》，慳妹一角更是膾炙人口。而她與倪先生、劉先生的花邊新聞更為人津津樂道呢！近年 Vivian 開始習畫兼且極具水準，更為她再加添多一份氣質。

　　突然在想，對上一次我們還會形容甚至有資格擔當「玉女」這稱號的人，是何時何人何地呢？又其實，我們還需要、還相信玉女這回事嗎？

忘記了
忘記甚麼

阿修羅｜葉蘊儀

《孔雀王子》1988 年

關於人類的記憶，尤其我的，是相當奇妙的，例如我很喜歡將看到的東西、地方等用手機拍下做個紀錄，那是因為怕忘記，偏偏我很多時只顧看現場，接近過接觸過就忘記影相；又或者因畫畫，就在瀏覽網絡時儲起一些圖片、網頁或社交平台上一些發帖，方便有需要時提取更多參考資料，但我就會忘記自己究竟將圖片或超連結儲在哪裏。太太對於我此行為只能採取不以為然又哭笑不得的回應：「你記得我是誰嗎？」

除了日常生活，關於過往幾十年的記憶又是另一種奇怪現象，我明明記得有看過葉蘊儀的《孔雀王子》或《阿修羅》的，但又會對電影劇情、人物關係完全沒有印象，甚至《孔》和《阿》哪一齣是續集也完全沒辦法搞得通！明明在我的年齡層上，葉蘊儀這一種日本偶像般的甜美少女，根本就是我當時夢寐以求的女友類型，尤其當時日本有很多這類型的美少女出現。作為算是第一代哈日的青少年，日本有國民美少女後藤久美子，香港都有港產美少女葉蘊儀，如無記錯，當時 Gloria 甚至因為《阿修羅》而紅到去日本為港爭光，這樣子，我理應無法抗拒吧！但我又反而奇怪地沒有特別沉迷，當時會被她可愛漂亮的樣子迷倒是不爭的事實。美少女偶像，當然有很多報章雜誌訪問介紹，海量海報、「YES 咭」佈滿各大報攤及旺角商場吧！我偏偏只記得當時《號外》的一頁全版照片，好像是她的訪問吧，是黑白帶點型格但又掛上可鞠笑容的，我記得是有將這期《號外》剪存的，由於我一定會秉承以上所講的規律，我已經不記得到底存到甚麼地方，大概都已經成為搬過十次八次屋後不見了的其中「一籮穀」了。

寫到這裏，忽然醒覺，我會不會根本連剪存《號外》這件事都記錯，甚至那個全版訪問照片，我也記錯是葉蘊儀呢！

不過不重要，因為到了這年頭，我們仍可在社交平台看到保養得像少女般而且聰明活躍的 Gloria 啊！

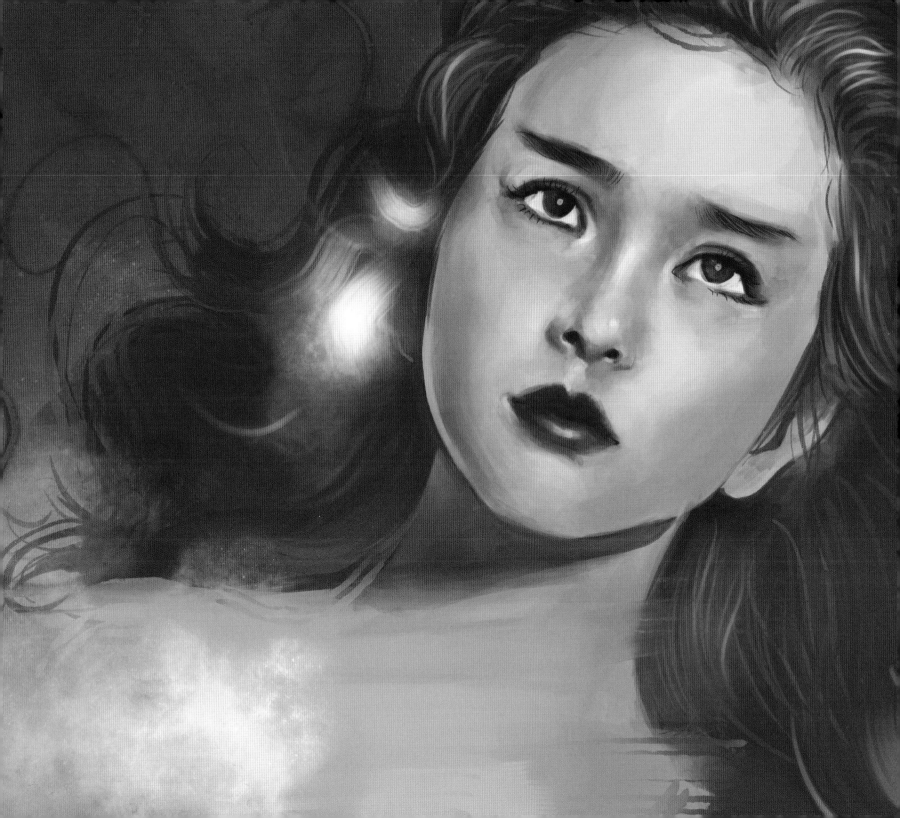

第二章

90-00s
青春在鹽燒

那年 18，步進佐敦一間黑白主色調的《Music Bus》音樂雜誌出版社，成功得到人生第一份工作，正式展開 30 年設計生涯，從而陸續打開我對電影、音樂和美術固有概念外的一道道大門，放膽用新角度接受未接觸過的事物：今天可聯群結隊去藝術中心看大衛連的《擦紙膠頭》，明天會去高山劇場看 show 甚至搞 show，轉個頭再去總統看《阿飛正傳》然後到皇后飯店飲可樂吃雞片三文治，強逼相熟侍應接受我們為他改的法文名，還在赤柱扮獨立樂隊影唱片封套，

晚上又到 Canton Disco 和劉以達飲酒扮鬼臉影相，沉迷英倫音樂、坂本龍一、David Sylvian……放浪放蕩同時各自放飛夢想！認識的事，認識的人，學習得到的，都是古靈精怪天馬行空趣味盎然卻又影響至今。隨着音樂、電影的載體急速變化，黑膠、卡式帶、CD、MD、VHS、LD、VCD、DVD……同時見證香港電影百花齊放，跑馬跳舞戰戰兢兢過渡九七。1990 年的《表姐，你好嘢！》跳到 1997 年《春光乍洩》，明言暗喻，都在用電影訴說香港人的心底話。

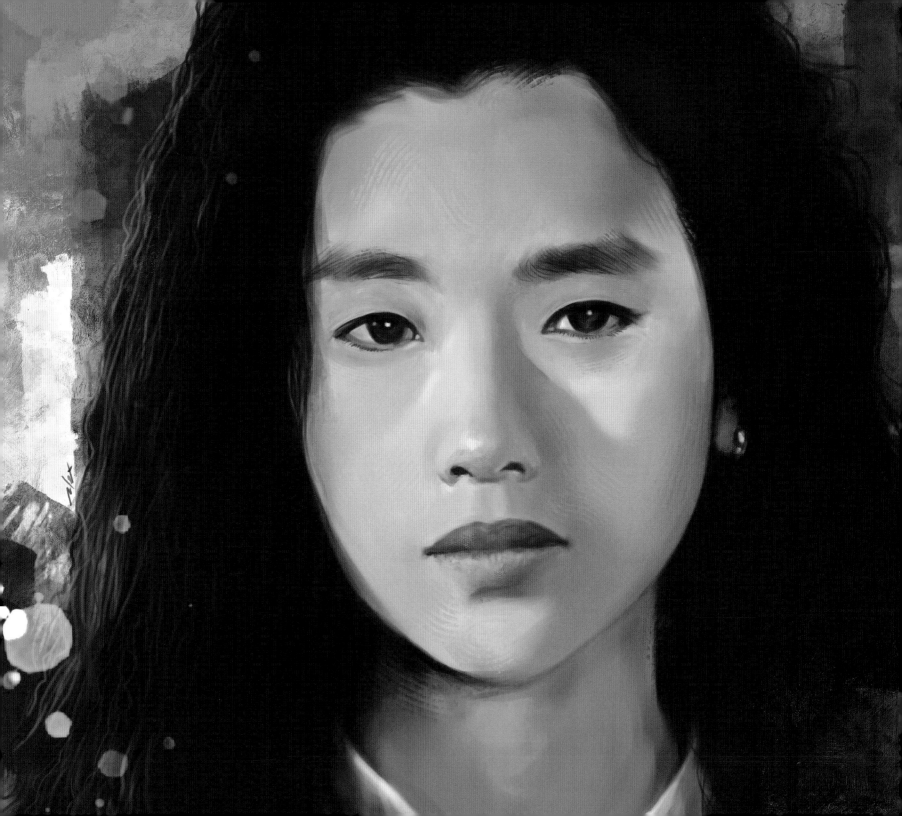

Wo Oh 不想你別去

Jo Jo｜吳倩蓮

《天若有情》1990 年

　　我已經完全記不起過往數十年，究竟搬過幾多次屋了。石塘咀本區已住過幾處，由躉船轉至岸上，住過爸爸擁有過的均益二期，斷斷續續住過爺嫲家，突然因有公屋而搬到屯門住了差不多十年，1997 年「八萬五」無端端覺得可以上車又搬回西營盤，與當時女友同居又搬到美孚再住入青龍頭，結果單身搬回堅尼地城幾年後又回老家住在石塘咀三匯大廈幾年，再與當時女友即現任太太再住在堅尼地城，六年前搬到現時的銅鑼灣區，忙了半世都是搬搬搬。

　　重點是，還有多少東西能保存至今呢？例如由細陪自己長大的《叮噹》、《龍珠》、《中華英雄》、《男兒當入樽》等等的一套套漫畫！又例如，是一張三吋 CD 版本《天若有情》原聲 EP。

　　關於《天若有情》，第一點要說，是我覺得最元祖最有資格擁有「好 pure 好 true」這美譽的吳倩蓮，教懂了天下人原來單眼皮可以很美這回事，更說明了氣質的重要性，由外表到神情動態都流露出 17 歲說愛就愛的率性，突然瘋狂愛上腦震盪流鼻血都俊朗不凡瀟灑倜儻的古惑仔始祖華 Dee 都像是合情合理！陳木勝導演固然將淒美動人故事拍得好看，要留意的還有負責配樂的台灣「流行音樂教父」羅大佑。70 年代出道，80 年代已為電影配樂工作，90 年代因「音樂工廠」聲名大噪再以廣東歌曲〈皇后大道東〉唱得街知巷聞，〈天若有情〉便是其作品之一！

　　袁鳳瑛唱的同名主題曲令我感受到音樂、歌曲足以令電影畫面表達的感染力倍增，另外同時期的類似情況有李健達唱〈也許不易〉的《阿郎的故事》。這兩齣電影及兩曲，絕對直達心坎深處，聽到歌會有電影畫面浮現，相反即使只看照片，腦海又會播歌。《天》的原聲 EP 更有仍以家駒為首的香港樂隊班霸 Beyond 的三首歌曲，尤其〈灰色軌跡〉，絕對是港產電影加廣東歌最佳示範。就算家駒對所謂香港「樂壇」有不同見解，但無可否認那是無論電影還是音樂娛樂都是一個黃金盛世的年代。

　　這一刻我在想，到底何時可以再與一班朋友在卡拉 OK 灌着啤酒、瘋狂地唱八九十年代我們愛的廣東歌呢？

　　腦海又響起了華 Dee、Jo Jo 的「酒一再沉溺，何時麻醉我抑鬱」，同時我很不爭氣地想起了張家輝……

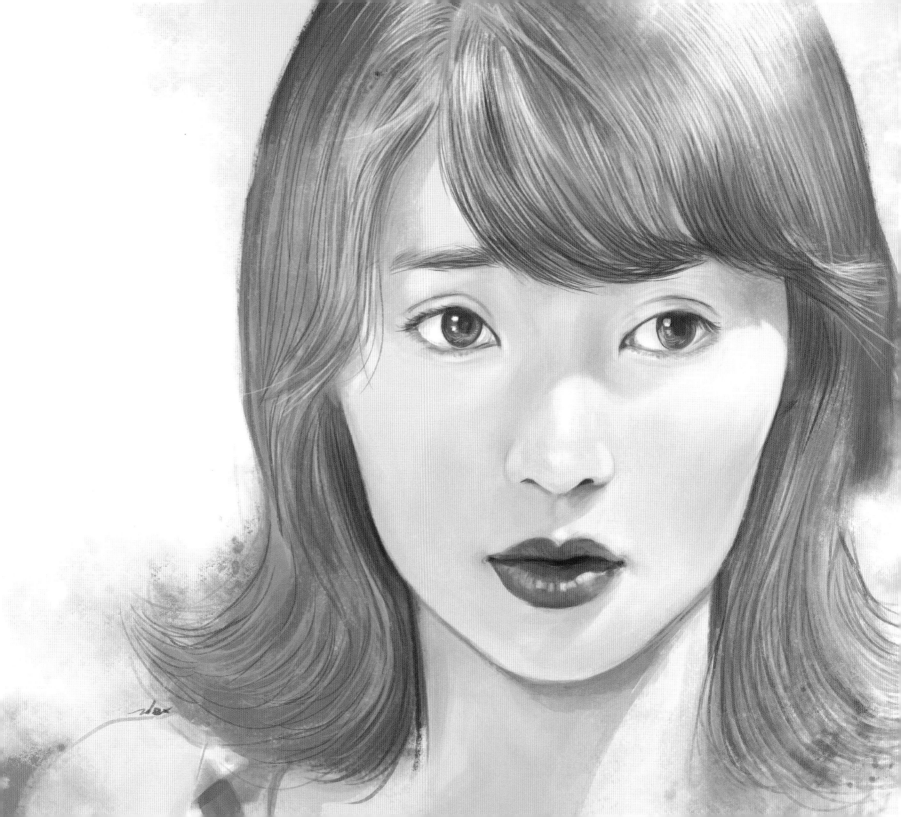

是這樣的

蘇麗珍｜張曼玉

《阿飛正傳》1990 年

是這樣的，原來不斷重複地看，快快慢慢的播，蘇麗珍在《阿飛正傳》中，也完全沒有一格或一刻是適合我當作參考圖片來繪畫本文的配圖，明明平常看很多次此電影都是很美的。結果我破了戒，參照了在電影從沒出現的一幕官方劇照來畫，是蘇麗珍在皇后飯店拍的劇照，很美。

是這樣的，我要感謝一下我家姐，我還保存着的《阿飛正傳》LD，是當年她在某影碟發行公司當設計師而第一時間得到。雖然 LD 格式生命短暫，已沒有影碟機能播放，但我仍不捨得丟掉，是絕無僅有沒有跌入斷捨離名單的一件電影產物。

是這樣的，〈是這樣的〉是我喜歡的梅艷芳歌曲中的三甲之一，到現在聽到前奏還是會起雞皮疙瘩的。

是這樣的，每次到銅鑼灣的總統戲院、利園山道附近，總會記起 30 年前和朋友看電影去皇后「打躉」的日子，初出社會工作，薪水很少但時間很多、沒有網路的時代渠道很少但吸收很多。

是這樣的，現在的總統戲院是會令人懷疑到底有沒有在營業似的，而皇后飯店，除了令我相當後悔沒有到過哥哥開的「為您鍾情」，其最新消息是連勉強叫接近銅鑼灣的灣仔分店，到 2021 年 4 月尾都結業了。這幾年很多時候都會叫自己不要為太多舊事舊物舊人傷春悲秋，而事實，是有經歷過就會有感情，根本不能避免，能珍惜就請珍惜。

嗯！這時代這世界這人生，是這樣的。

嘉玲一

咪咪│劉嘉玲

《阿飛正傳》1990 年

　　在銅鑼灣總統戲院觀賞完《阿飛正傳》，從戲院步出來那一刻，到如今經過了 30 年的光景，我仍然認為當中的咪咪，絕對是劉嘉玲的巔峰，顏值身形眉梢眼角一舉手一投足情感與性感發放，都有一種令人透不過氣來的感覺，相比蘇麗珍的沉鬱內斂，咪咪那一種大鳴大放，對演技的考驗也不會是容易，俗語說「好到加零一」大概算是這種了！

　　由《新紮師兄》那純純帶點口音的可愛妹妹，到身穿絲質內衣與旭仔調情，時而誘惑時而嬌媚時而雷霆大發，又會為十仔在樓梯口示範艷舞，更會衝到旭仔媽媽家中甚至菲律賓尋人，連頹在皇后飯店呆坐着的一個鏡頭，當中的角色靈魂到外殼都發放着一道光、一種味道甚至一種氣味。

　　這齣殿堂經典，將劉嘉玲帶到第十屆「香港電影金像獎」最佳女主角提名名單上，縱然嘉玲的表現亮麗，就偏偏遇上了鞏俐、張艾嘉、張曼玉，還有最後奪獎的表姐鄭裕玲。

　　不錯是大熱倒灶，卻是雖敗猶榮，有些機會就是這麼需要天時地利人和。往後嘉玲不斷嘗試不同的演出，亦終於得到不少獎項，但對我而言，咪咪沒得獎，說的是香港電影金像獎，始終是件令我耿耿於懷的事。

　　看到羅蘭、鮑起靜、葉德嫻、蕭芳芳等都在多年歷練後踏上頒獎台領取最佳女主角，甚至 2020 金馬獎的國民阿嬤陳淑芳，出道超過 60 年，首次提名即於同屆分別以兩齣電影奪取最佳女主角及最佳女配角，一切都回到手中。

　　只要相信，只要還能做、用心做，天時地利人和是會再一次眷顧任何人任何事的！

　　不只對劉嘉玲説，還對自己説。

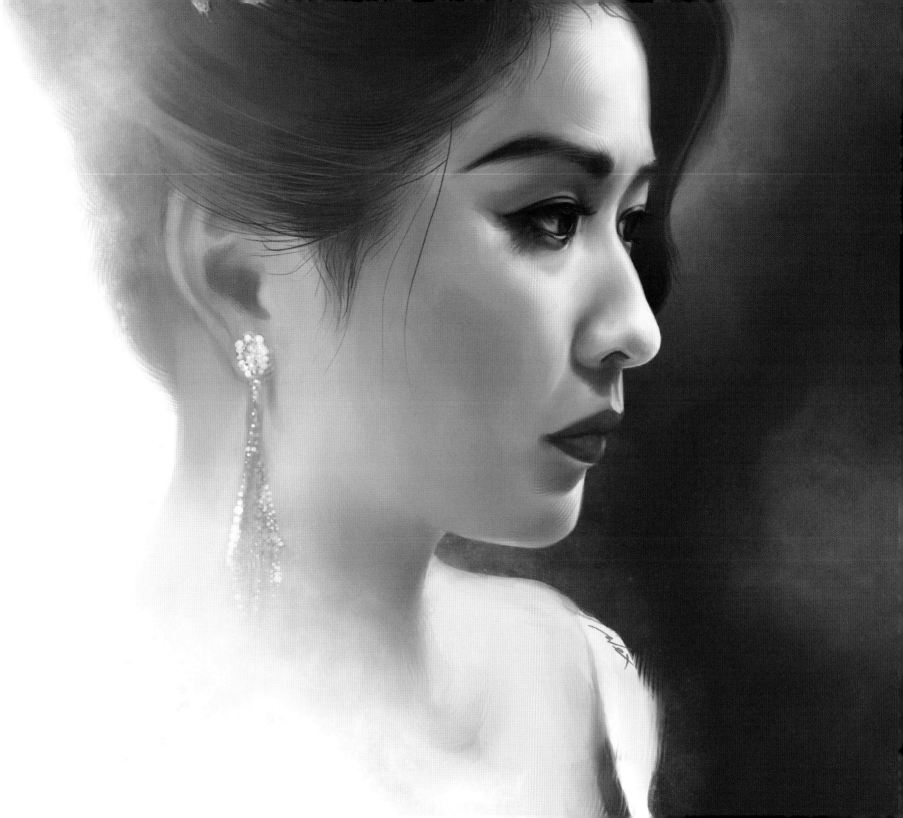

我是要你恨我

旭仔養母｜潘迪華

《阿飛正傳》1991 年

終於，《阿飛正傳》的蘇麗珍、咪咪，最後連潘迪華姐姐演的旭仔養母我也畫了，越來越喜歡畫一些有經歷、充滿故事、有閱歷的人物角色，很想用每一筆刻畫角色的背景、細節和情緒，將戲味畫出來是我近年畫畫一個非常大之鑽研項目。

從來看《阿飛》，焦點都是放在張曼玉與劉嘉玲的美，而其實每次看，也會欣賞到潘迪華姐姐那種不慍不火與雍容高雅，那一種上海口音，加上微表情及節奏，輕輕的但充滿令人震懾的力量，細膩而感染力強，尤其皇后飯店與旭仔的一場對話，她所滲透出來的氣場，與哥哥不屑憤恨怨懟的演繹，火花四濺！每次看都甚是享受。

姐姐配上旗袍，絕對是另一種韻味

的展現，之後《花樣年華》的孫太是華麗延續，還加了點親切感，令人不知為何總是想到孫太家吃一頓飯打一場牌⋯⋯我對 60 年代的人、事、物，總是有這樣的嚮往，對姐姐是「五大歌后」之一的時代，我是充滿二百巴仙好奇與幻想。

她電影作品不多，但往往都有品質、演出亮麗、令人印象深刻，尤其她是演回自己的上海女性，更自然更充滿魅力。

有一些人一些美，除了樣貌身材外表先決，還得看看品味、內涵和修養，到了 90 歲仍有一顆熱切追求藝術、音樂以至家庭、人生的心，投入生活投入生命，自然會漂亮起來。

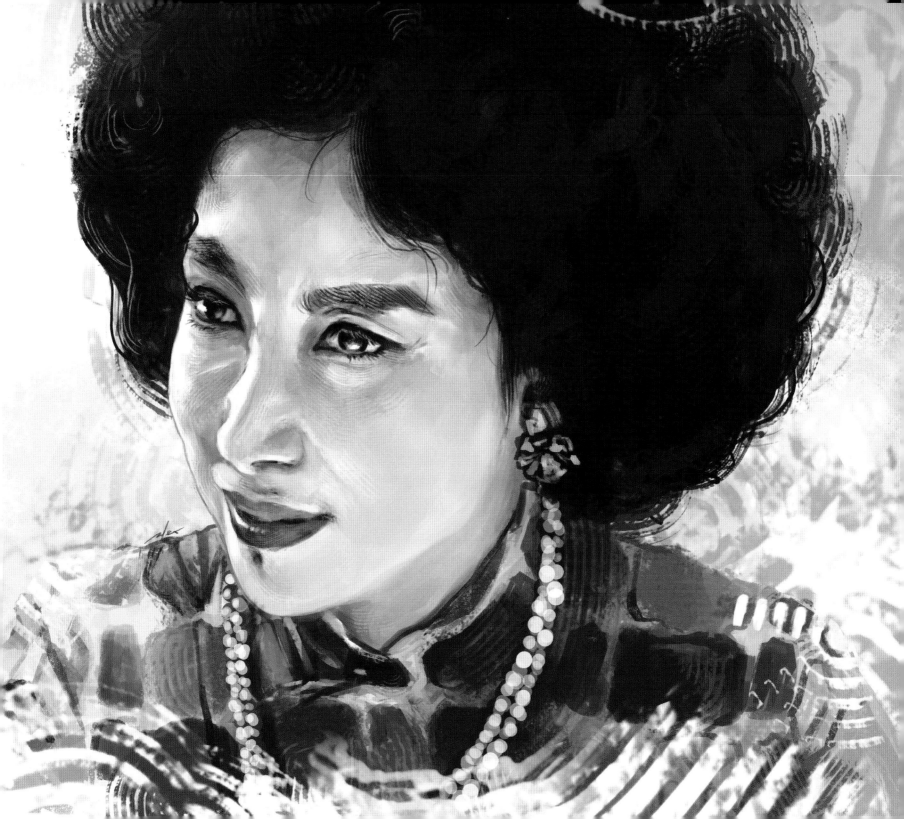

我是畫畫的
不是修圖 App

十三姨 | 關之琳

《黃飛鴻》1991 年

　　自幾年前開始認真畫畫，甚至認真地跟隨恩師 Harvey 學畫開始，確有一種砍掉重練的感覺，尤其由零開始重新認識輪廓勾勒五官的結構，骨骼、肌肉的分佈，每一筆每一條線，顏色深一點淺一點，多一分少一分都足以影響成敗。

　　對我來說，由以前比較接近漫畫的技法，會起草稿再落墨勾線，到學炭筆學乾粉彩用色塊去做基礎，都是截然不同的轉變！

　　一些小的心魔總會令人糾結造成纏繞，例如萬一要畫牙齒應該要很雪白嗎？牙縫要畫嗎？法令要畫嗎？人中深淺如何處理？青春期女生唇上汗毛要如實地畫上嗎？酒窩、梨渦又怎樣取捨呢？鼻孔要不縮小一點？鼻頭的肉需要

立體一點嗎？耳的結構有那麼緊要嗎？眼肚、黑眼圈又要不要減淡一些呢？還有眼白方面要……

　　很快我就得到答案，如果減去以上本身那人真的擁有，甚至是獨有特徵，減去或減淡後導致被畫者只不過是美白一點滑溜一點而變得不神似的話，那我可能會選擇完全放棄，另選題目再畫！畫人像最原始的原則，原本就是如實展示人物的面貌及神態。

　　這個關之琳十三姨，正正齊集了八成以上提及的糾結，而我完全沒有迴避，誠實去面對、嘗試及克服，或者，這就是恩師一路以來誘導我們、令我們信奉的畫畫最基本守則吧！

　　以破格見稱之徐克導演大膽塑造了

一個竹昇妹性格的十三姨，放進民初背景的黃飛鴻故事中，乾淨俐落又漂亮！關之琳又能收放自如地駕馭角色，實在精彩！我畫完的第一個感覺，沒有刻意減去任何以上提過的顧慮，仍然那麼漂亮迷人，超級大美人實在名不虛傳。

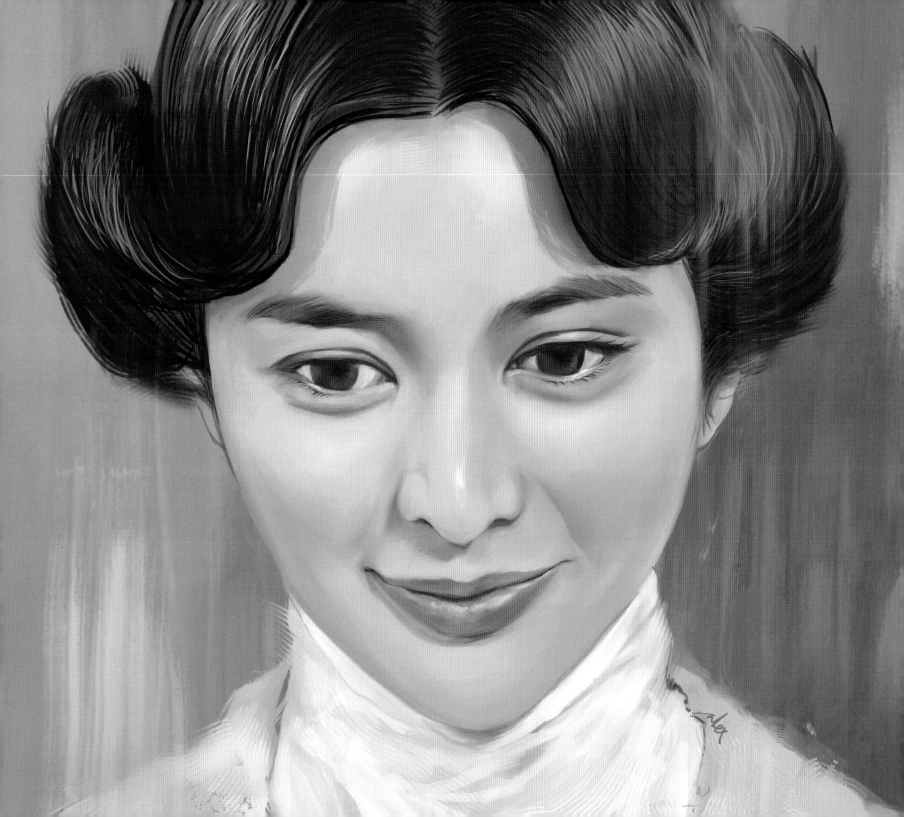

要夠癲的
才能去顛覆

東方不敗｜林青霞

《笑傲江湖 II 東方不敗》1992 年

即使《笑傲江湖》I 或 II 都不完全算是徐克擔任導演，但絕對看得出徐大導所掌控的應該都不會少，其實他的風格與手法辨認度相當高，只是還是要說程小東導演的國際級亮麗武打場面從不會令人失望的！

東方不敗就是由徐導從經典名著裏革新破格出來，實在膽識過人精彩絕倫，徐導更在訪問時說過東方不敗造型及角色設定，根本是由同為林青霞飾演的《蜀山》中，那瑤池仙堡堡主轉化過來的！更將原著角色的性別 reboot，重新確立角色的身份，由傳統的陰陽怪氣、不男不女老妖怪變成大美人但又英氣逼人的林青霞，成功締造一代經典。

由新浪潮時期的《蝶變》、《第一類型危險》開始，到經典奇幻特效先驅的《蜀山》，再到電影工作室參與製作一部又一部的經典，《英雄本色》的男人浪漫與暴力美學、《倩女幽魂》同時將古裝及鬼片重新定義、《黃飛鴻》及《梁祝》的年輕摩登同時兼備傳統的新風格，加上強烈風格之極致《刀》，更同時穿插多齣幽默有趣如《我愛夜來香》、《鬼馬智多星》、《上海之夜》及《刀馬旦》等喜劇，多元得來又拿捏準繩，而重點是出自他手上的都不會是重複舊有方法去製作的作品，對電影潮流的影響力亦相當強大！近年，徐導還是不停製作，試探新方向新領域，使我十分敬佩。

夠癲的人有才能，有癲的才能才可以顛覆傳統，重點是對傳統到底有甚麼程度的熟知，才可真正破舊立新，做得到如徐克這樣，就真是所謂的「鬼才」了！

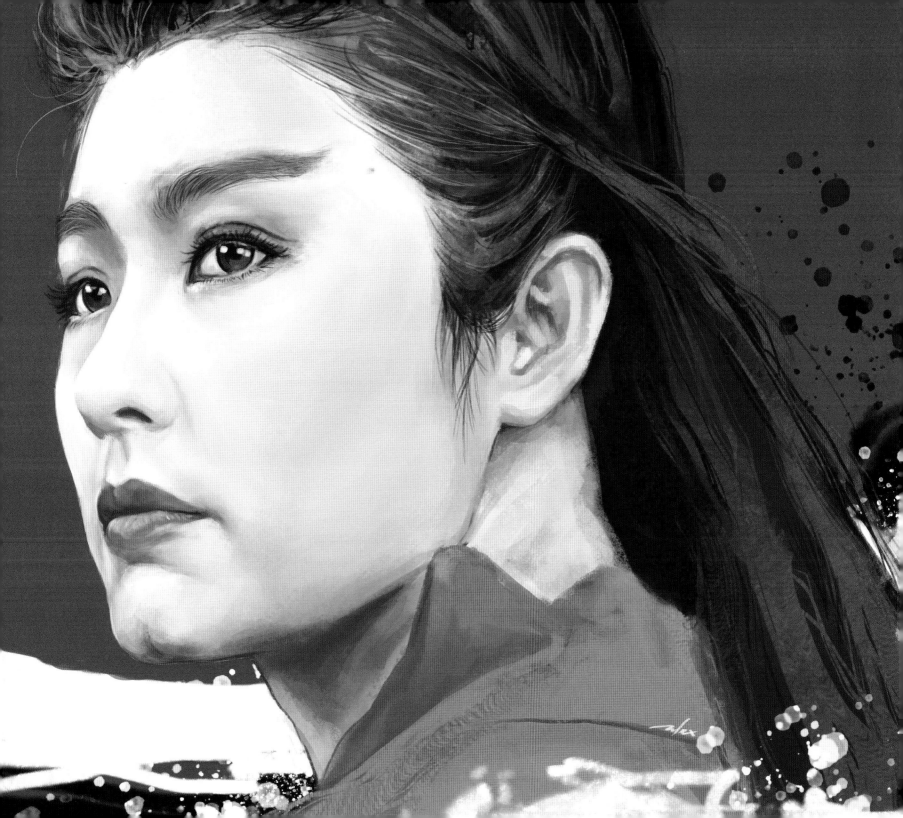

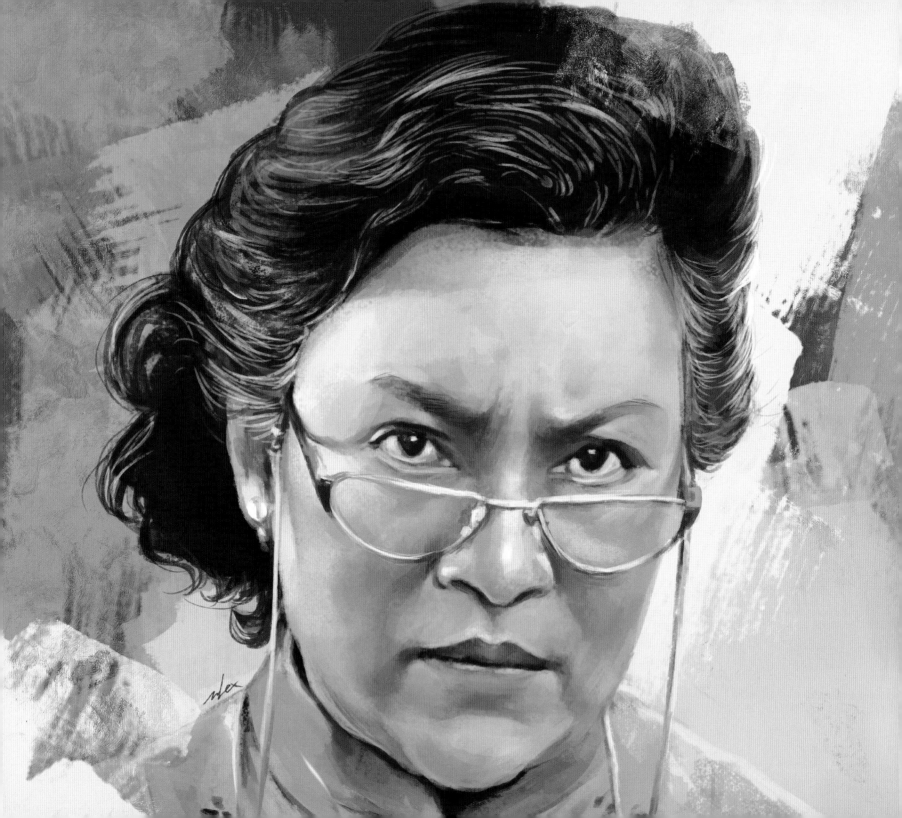

唔使驚
嫲嫲喺大廳

常媽｜李香琴
《家有囍事》1992 年

　　小時候，總覺得粵語長片裏聲大夾惡的譚蘭卿，和我家人稱為「事頭婆」的祖母根本是同一個樣子的（其實都不是那麼像只是小時候單方面幻想）！但這印象直到長大後就有所改變了。

　　首先，為何祖母會叫「事頭婆」呢？須知道七八十年代我們都會稱英女皇為「事頭婆」的，可想而知這稱呼是何等尊貴。實情是我小時候幾乎全個家族都是從事海上運輸行業，我祖父就是我家運輸公司的始創人兼董事長，全盛時期於石塘咀海旁坐擁三至四艘躉船，分別由我爸和叔叔們打理，當時來說可算是大規模的船隊了。祖母則是一號躉船「容泰」的女當家，包辦日常船上工作以至照顧全船大小事情兼膳食，更能以其河東獅吼、公正廉明但其實稍稍偏幫我們家的態度排難解紛，造型上更配以水上人常見的一兩只金牙（其實很 Hip

Hop），可謂相當夠煞！本身「董事長」有型有款實務實幹已是街知巷聞，作為董事長太太亦不會是省油的燈，「事頭婆」尊稱自然不逕而走。印象中她廚藝精湛，尤其過節食品更是拿手好戲。「事頭婆」與「董事長」亦秉承水上人傳統，生夠超過十名子女開枝散葉，對着大群孫兒更是愛護有加，惡死還惡死，對我輩眾多孫兒，總是瞇眼咧嘴而笑，到今天還彷彿看到聽到他倆笑聲！

　　我非常慶幸和祖父母及外祖父母都有很好的感情，更有過算是很多很長的相處機會，雖然他們都先後於 90 年代至 2000 年先後離開了我，但確實為我的童年，甚至青年時代帶來了愉快的光景。

　　2021 年一月，和藹可親的琴姐李香琴離世，由一代奸妃、經典西宮一路走來，蛻變成沒電視看是世界末日的可愛常家嫲嫲，更是電視劇中大家庭的「事

頭婆」，令我從小時候對我家祖母的譚蘭卿印象轉投到琴姐身上，看着琴姐戲裏戲外都是個可親可敬的長者，我有看到祖母的感覺。然而琴姐的離去，亦更令我勾起對祖父母、外祖父母的思念。

　　「阿嫲！我好掛住你哋呀！」尤其在這紛亂又無助的大時代，記掛的又豈止是可愛的人呢！

白榮飛

梁小敏 | 周慧敏

《藍江傳之反飛組風雲》1992 年

我必須承認，構思這本書要畫的女角色時，心底裏是有幾個硬性要求的，只要符合自會入選。首先一定是對我有過影響，感動過我或者可令我勾起回憶的；二是就算情感上不能給我甚麼，起碼真的是美，或有能力令畫面變美的；三，有些導演所選用的女演員往往都是有趣有因由有意思的，例如周星馳、杜Sir 的女演員們；而第四點比較奇怪，就是哭得美哭得動人的女演員；最後，這絕對是偏心，只要曾和張國榮合演過的，自動進入首選名單。

毛舜筠柏安妮莫文蔚張柏芝王祖賢……以至周慧敏，除了合作演出，大多更是和哥哥有工作以外的感情，得到哥哥的愛護照顧，Vivian 更得到哥哥為她作曲〈如果你知我苦衷〉，感情確是不言而喻。

要說《藍江傳》，總覺得是集當年最熱門之大成而製作，人物傳記絕對是當時最火熱的電影題材，賭王、跛豪、駒哥、上海皇帝、四大家族四大探長……有市場自會拍個樂此不疲。而《藍江傳》感覺是再加多一重計算，就是當 1990年哥哥那相對藝術成分較高的《阿飛正傳》，一衆巨星以不完全是觀眾期待的形態呈現在銀幕上，而得不到漂亮的票房，《藍江傳》正正就大大力將 60 年代型男美女飛仔飛女舞會開拖爭女唱歌涼茶舖展現，為觀眾填補《阿飛》那落差，再加上找來既能拍寫實《童黨》，又能拍高娛樂性《五億探長》的劉國昌執導，雖然電影出來整體算不上精彩絕倫，但有的是張國榮加上周慧敏配上那 60 年代裝扮，起碼有一定可觀性的！

尤其我畫的這一幕，與哥哥樓梯間初相見的一幕。

後記：我是一個還會收聽電台節目的人，畫畫此刻，正正在聽叱咤 903 Colin主持的《廣東爆谷》，播着樂隊 Raidas的〈傳說〉，樂隊主音陳德彰除了是〈傷心的小鸚鵡〉原唱陳迪匡的弟弟，更曾經與周慧敏相戀。

世事就這麼微妙。

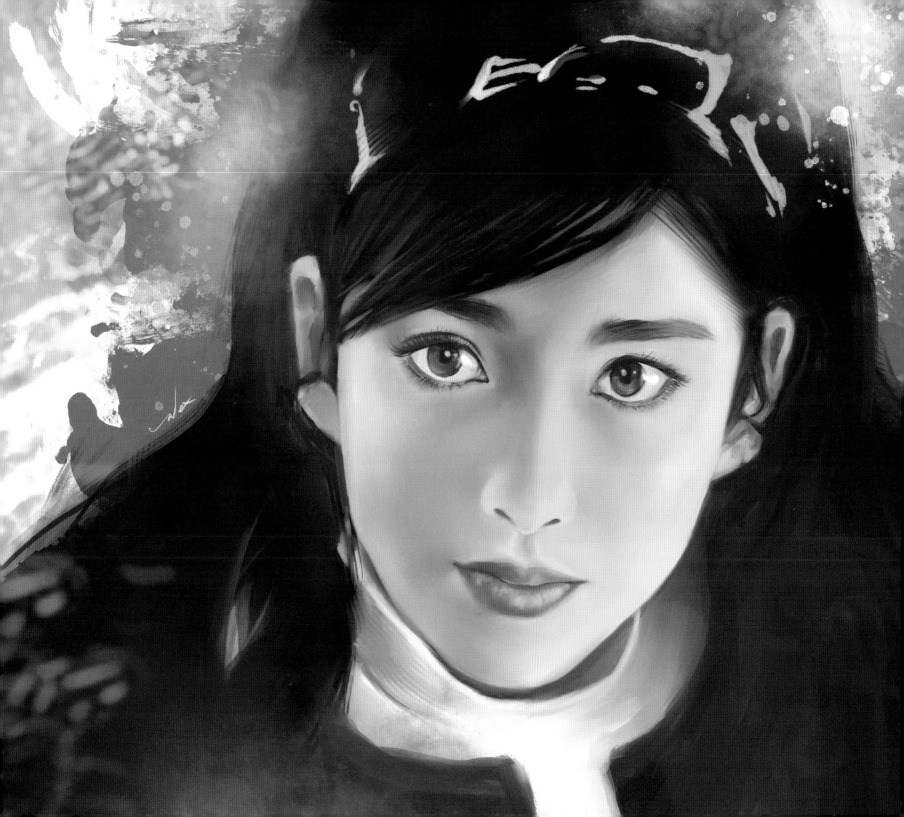

冴子晴子與彩子

冴子｜邱淑貞

《城市獵人》1993 年

2021 年初，日本殿堂級漫畫主筆井上雄彥老師透露，其名作《男兒當入樽》電影版正式啟動，網路馬上熱烈談論是動畫還是真人版，鬧得非常火熱！

如果可選擇的話，我千萬個不願意《入樽》真人化，要說經典漫畫或動畫變成真人化電影，除了早年松本大洋的《乒乓》，我真的找不到另一齣比較像樣。最令人憤怒有發哥演龜仙人的西人版《龍珠》，最令人失望甚至童年崩壞的，一定是宇多田光前夫執導、我童年最愛卡通《再造人卡辛》的真人版電影，只會用兩三道特效製造亂七八糟空洞無物的影像，令我對動漫真人化的期盼打落十八層地獄！

以《入樽》來說，都不要說如何將漫畫中好幾場重要比賽真實呈現，只說演員就夠令人是頭痛吧？尤其兩大主角，這些年來，我都沒法想像有男演員能夠演繹到櫻木及流川的丁點神髓，偶然能看到不同地方的熱血粉絲 cosplay，有些倒算神似，但純粹相片，絕對和電影角色需要的演技、神態及肢體動態是兩碼子的事！

相對地，漫畫中的女主角赤目晴子，要找能演的又好像不太困難，例如全盛時期的周慧敏（到底全盛時期的 Vivian 能演繹多少個日本動漫角色呢？），以至王祖賢相信都絕對稱職，單純計外型不理演技的話多年來更比比皆是！

最火熱的真人版晴子，是有「最美星二代」之稱的沈月，在《入樽》電影版消息傳出後，沈月在社交媒體中上載一輯穿上湘北球衣，手執籃球的相片，青春動人得叫人透不過氣，完美展示何謂優質遺傳，那一種感覺就像在《城市獵人》中看到邱淑貞演繹冴子一樣，不能說百分百還原，但感覺上就做到原型角色的設定。話說回來，此成龍版《城市獵人》在我來講絕對是匪夷所思的電影，亦合乎我「動漫真人化多是伏」之說，反而 1996 年周文健那齣《孟波》整體上好看得多，起碼男主角尚算似模似樣，甚至乎 2019 年法國版造型上都勝過成龍版呢！

忽發奇想，如果沈月是晴子，年輕時的豆豆，演繹湘北球隊經理井上彩子又如何呢？唇也許不夠厚，但一頭曲髮加上性感活潑性格都算是匹配啊！

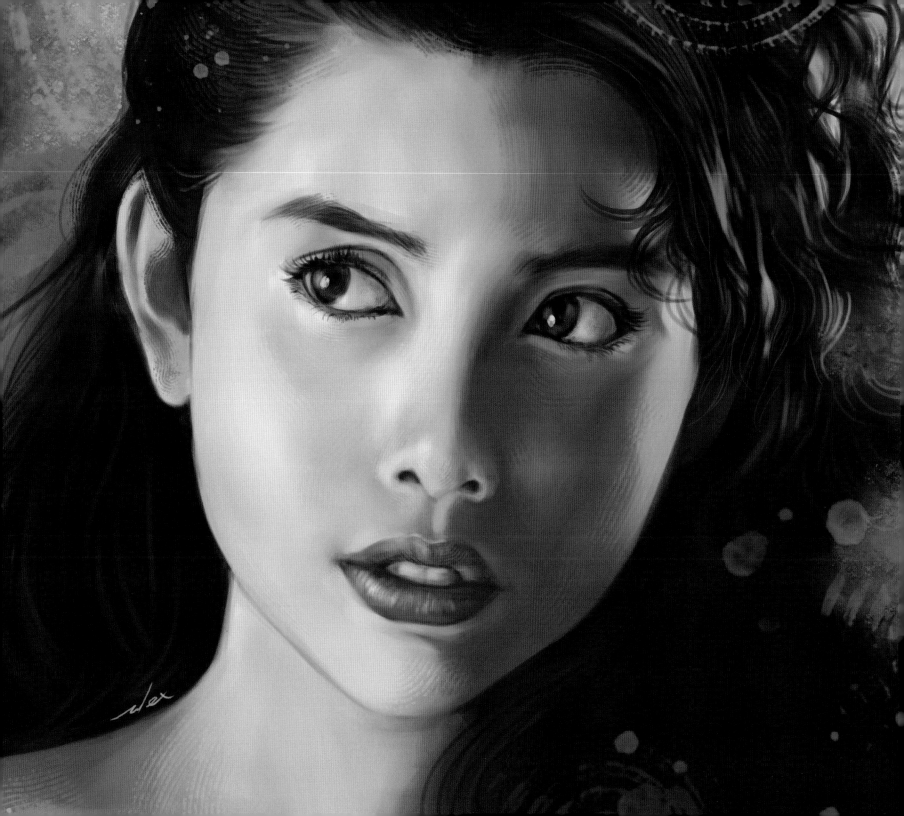

玉卿是一種葉

阿香｜葉玉卿

《盲女 72 小時》1993 年

為了這篇文章，我如常都會上網搜尋大堆要繪畫的女演員的相關資料作參考，今次特別令我興奮，不是因為要講一代性感女神葉玉卿到底對於我這類男人的原始慾望有多大誘惑，而是看到網路上一個討論區的留言，提到埋藏在我心底廿多年的小記憶。就是當年正值是葉玉卿又或是三級片仍然相當火紅的時期，不同的艷星和五花八門的八卦週刊，都會用盡方法扭盡六壬避過淫審條例去造話題搶銷量，那留言就是有人和我一樣專門記無謂東西的，我和那人都記得，當時卿卿趁端午節為其中一本週刊拍攝的封面，全裸身體僅僅用糉葉包着重要部位來拍攝，既應節又相當切合身份並且還是合法，相當厲害！顛覆了我對雜誌封面美術設計的固有概念，老實我只能說，是完全罔顧了美感這回事的，當然在引人注意和銷量方面應該相

當成功，有人記得這個封面已夠我歡愉一陣子了。

實不相瞞，對葉玉卿不算非常鍾愛，但她仍是亞視藝員時所演出的兩輯《中華英雄》，都令我有非常深刻的記憶，以本地漫畫改編來說，只是選角造型，亞視的《中華英雄》絕對是最忠於原著，當然包括卿卿演出的潔瑜及紫衣，根本是從漫畫稿紙上跑出來的相似！而她在電影中除了香艷，其實也是一個有美貌而演得的人，細心留意、欣賞，會發現她有相當好看而無關情慾的一面，甚至不用裸露甚麼，眉梢眼角或者豐厚朱唇確實已夠性感，《盲女 72 小時》就可以看得到她認真演戲！當然秋生哥的演出更令電影加分呢！後來她成為經典的飛圖歌手亦是另一件有趣的事情，但又不得不承認，卿卿的歌確實唱得蠻好，歌路更是合情合理又效果不

錯！那個年代，連發哥偉仔都能當上歌手就知道甚麼叫黃金時代。

最後葉玉卿結婚息影連女兒都長大了，據說是幸福洋溢的。90 年代初香港電影正值三級制度定立的初期，又正是影圈百花爭艷的盛世，其中亦盛產了為數不少的三級情慾電影及明星。要努力用身體和腦袋打拼纔而轉型成功，最後還覓得如意郎君過幸福美滿生活，機會幾乎是萬中無一，葉玉卿可算是相當罕有的例子。

未敢說前無古人，但觀乎觀眾近年的喜好，對這類型電影的需求，可能會是後無來者也說不定。

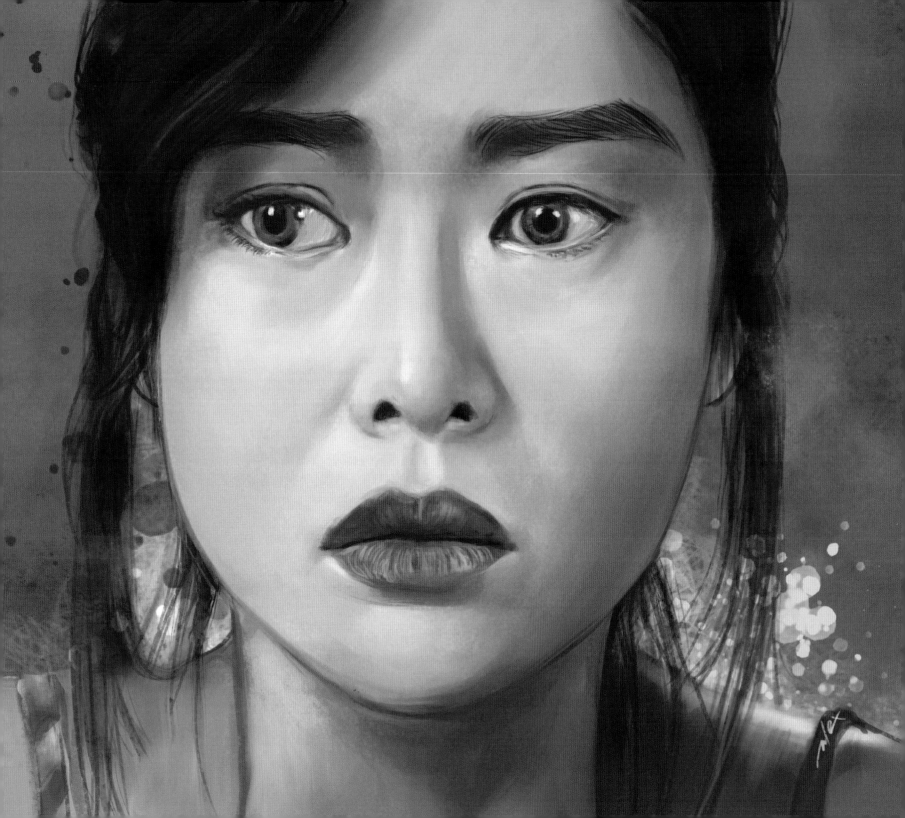

阿敏宇宙 AMU

阿敏｜袁詠儀

《新不了情》1993 年

有一種男人的救贖叫「新不了情」。

明明是激情激氣難捨難離的生離死別文藝愛情大悲劇，但實情是落魄男主角離開美貌與成就並重的 Tracy、離開高尚獨立屋、離開多姿多采的音樂圈，去到另一個宇宙另一個空間：廟街榕樹頭。

一切源於：不甘心。

這種「不甘心」，往往是成年男人就很容易出現的狀態，這狀態，我有！一個男人真的會三十而立嗎？種種的原則、價值觀，大概都不會去到 30 歲就「自自然然」得到確定和穩定，從而就會出現電影中阿傑這失意音樂人的遭遇，遇到每件事、每個人都像針對自己般，導致事事不順。其實都是不甘心、不滿足，不好聽叫頑固，實情是對自己要求太高，這不滿可以是對事業，對另一半又或者對家人對朋友，每每這自我要求會高到一個不容易釋懷的階段，可能會像阿傑那樣，不用再掩飾，直接了當將帶着敵意的人打個落花流水，然後直接出走頭也不回。

「最多怨自己運氣不好，但不要懷疑自己的才華。」

因着曾經歷生與死的阿敏的想法及對所有事情的價值觀、因着阿敏善良的心、因着阿敏生活的環境及工作、因着阿敏身邊的人及經歷等等，都令阿傑完全抽離到一個看得見青空，不再有一團黑雲追隨自己的境地。在我而言，電影中阿傑那一個巨大釋懷時刻，一定是他最終得到伯母「批准」與阿敏拍拖，繼而到阿敏家參與伯母生日派對時，接力幫阿敏舅父與一班菲律賓籍樂師大鬥色士風後，那一個滿足滿意的咆哮！就像劉青雲在現實世界中憑《我要成名》「終於」第一次奪得最佳男主角時，台下掌聲如雷，就有那一種「今天等我來」的感覺，這一刻對我而言才是絕對的催淚！男人老狗一生就是為這一刻，勝利而得到認同，全世界都為你得到的而覺得值得！最後，將阿傑的角色設定套入導演爾冬陞為這齣電影的付出及遭遇，原來或多或少是在訴說自己的故事啊！大概「盡地一煲」算這種意思了。

二十多年前，我應該不能領略這電影所帶出的所有訊息，最近再看，作為中年級男人老狗，就多了更多更深層的感受，同時驚嘆當年仍是新人的袁詠儀，這種像天生就吃這行飯的演出，確實百般滋味。

而我還在尋找一個自己的宇宙去自我釋懷。

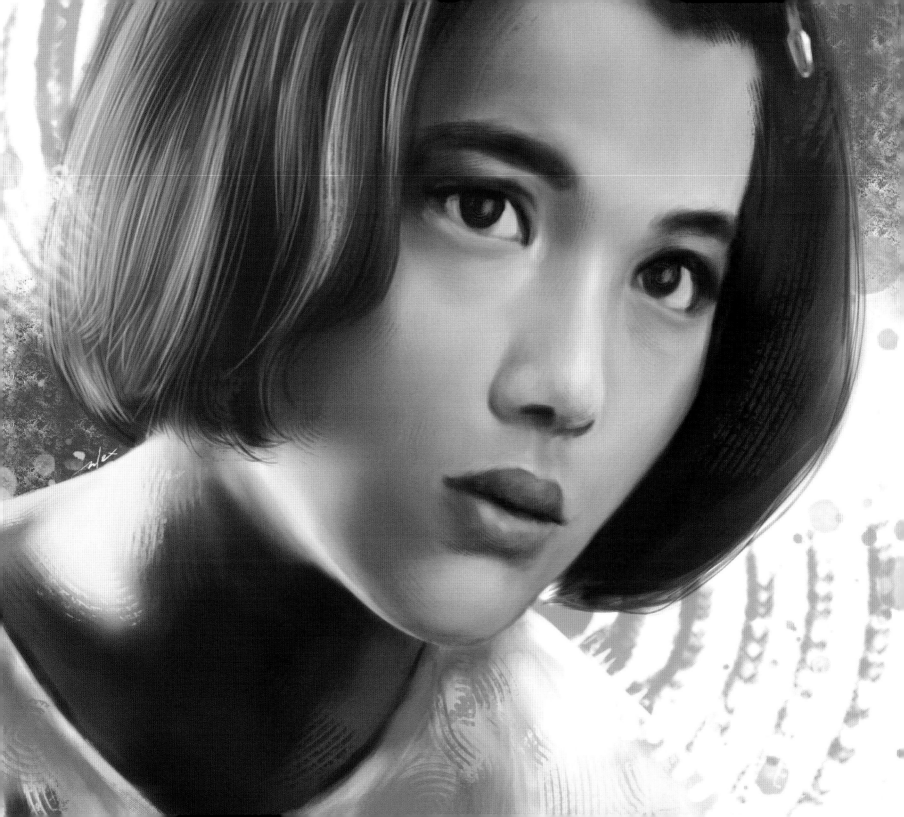

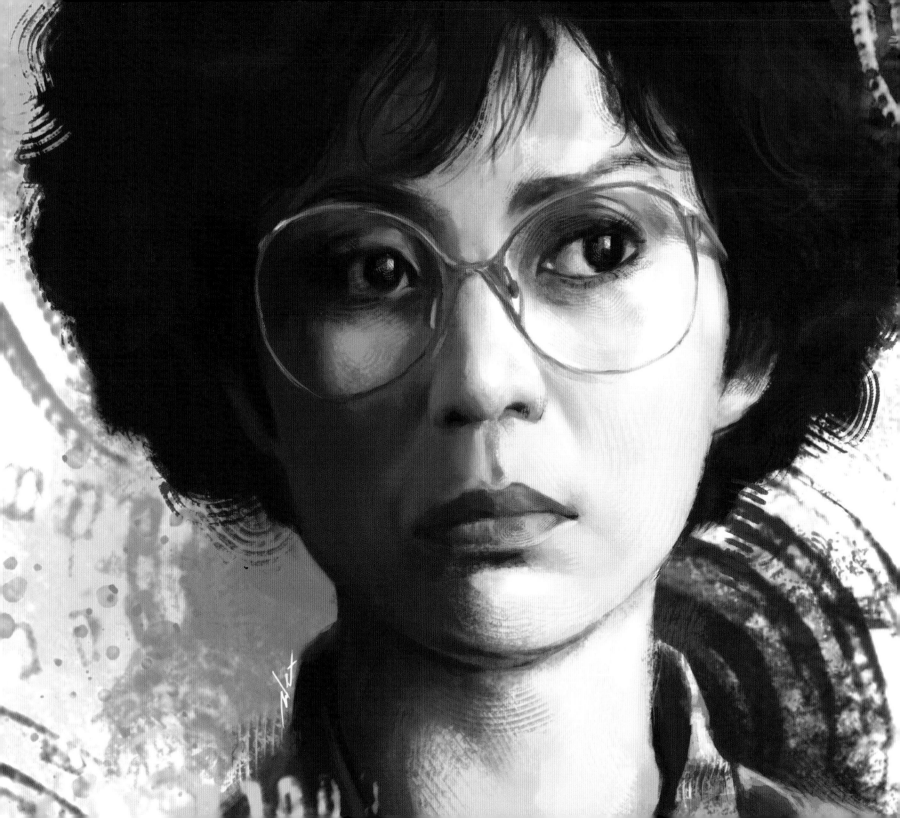

Forever Young

阿敏母親｜馮寶寶

《新不了情》1993 年

　　看了近年超級女團 Blackpink 的紀錄片 *Light Up the Sky*，看到她們如何為出道而過着每日 12 小時訓練、連續 13 日才有一天假期、為期達四至六年的練習生生涯！幾位團員都說訓練時的種種苦事，總括就是沒有了少女應該享有的青春燃燒率性放任時代，雖然整齣紀錄片重點不在於團員如何訴說苦況，但都深深感受到那嚴格訓練是如何佔據生活、人生。

　　其中我最喜愛的 Rosé 在片中更說到，這些缺憾像是一個洞，雖說如此，其實相對能得到的，就是在南韓巨大的娛樂產業中，生產一個達國際級水準，甚至一躍成為全球關注及追捧的女團！

　　Rosé：「變老無所謂，被新世代淘汰也無所謂，只要還有人談論我們就好，因為他們會記得我們有多閃耀！」說着說着，看的都會跟隨說的那感情流動，流出兩行眼淚，為了發光發亮所承受的一切，像輕了點、像不是那麼重要了！這不是與當年哥哥在告別演唱會上，說到希望以後有人提到那一代明星時，會提起張國榮同出一轍嗎？

　　這世代有四人女團 Blackpink，60 年代香港也出產了「七公主」，馮寶寶就是七公主中年紀最細，最多產、最具人氣的也應該是她，未夠十歲，一年內就接下三十多部電影！更誇張地被形容是本地唯一可以掛頭牌而賣座的電影童星！六七十年來，累積超過 200 部電影演出。那一代的演藝人，懂的、要做的都不會專注一項，大都比較全面，儘管有一段時間赴英留學，回港後再參與的都是電影美指工作，但絕對相信，幾歲已出道的 Bo Bo 姐年少時所缺的一塊，絕對不會比 Blackpink 幾位少。現今選擇出道成為明星，背後的原因與動機與 60 年代應該有很大分別，是奉行自主人生還是因為背負着家庭的重擔，這些分別都顯示着時代的急劇變化。

　　不管相隔多久的兩個世代、為甚麼要成為明星、背負着甚麼因由，總有一天，有足夠的能量貫注，是登上世界上任何一個舞台演唱 *Forever Young*，或是像 Bo Bo 姐在《新不了情》那不慍不火充滿故事的演繹，都是一顆令世人目不轉睛閃爍耀眼的明星。

　　「無悔地讓青春燃燒！」就是 *Forever Young* 概括的意思。

　　或者 Bo Bo 姐與 Rosé 的那一塊青蔥歲月，並不是缺了，只是與大部分人有所不同，是用另一種形式燃燒、發光及發亮！

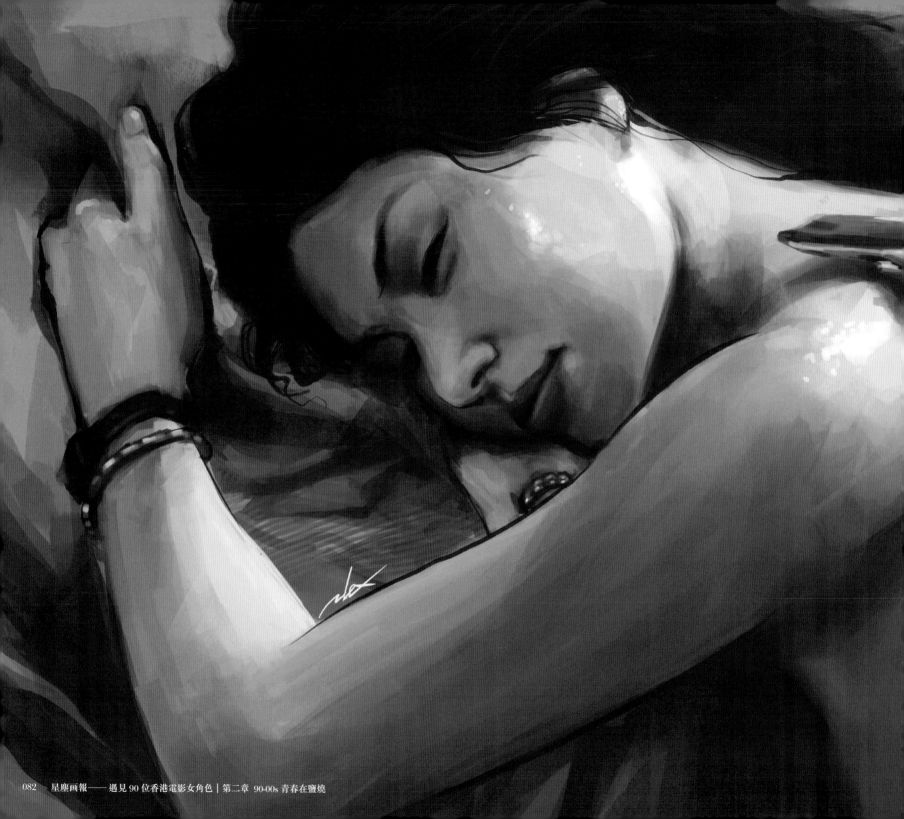

鍾意你着制服多啲

空姐 | 周嘉玲
《重慶森林》1994 年

同樣是王家衛執導,《重慶森林》讓我們看得到另一個嘉玲——周嘉玲,飾演一個應該沒有名字的空姐角色。

戲份不算多甚至可能只得兩至三場戲,但就有能力令人留下深刻印象,特別是與 663 只穿內衣的情慾搏鬥戲,脫去互相吸引的制服,微弱日光投射在床上,空姐半裸肌膚的汗珠,輕輕喘氣呼吸加上微亂髮絲,不用太暴露的展示,已充滿挑逗意味!663 用模型飛機在她軀體上升降又是否充滿了性暗示呢?

周嘉玲那一種,就是鼻頭有點肉、眼不算大,加上顴骨比較明顯的典型東方女性面孔,還有那眼神聲線語氣、那一副身形及肢體語言,老實說,就算不能征服所有雄性動物,都應該夠能力令所有雄性動物旁邊

的女性展開強大的保護罩,不是保護自己而是保衛男伴,因為這個嘉玲隨時只用一個眼神就足以把男人叼走。

這樣大概可以解釋到當年瘋傳梁朝偉與周嘉玲拍情慾場口時,劉嘉玲特意到現場探班的傳聞吧。

當然不能忘懷還有另一場,與 663 在便利店的重遇,短短幾分鐘,斜斜身軀依傍着飲品櫃,頭微微向下再把眼睛輕輕三白眼望着你,還加一個咬唇微表情……所有理智都應該會崩潰。

都說人隨着年紀,被女性吸引的地方是會不停不停的改變,以上就是我 40 歲過後重看《重慶森林》時的觀感,與 1994 年我還是 22 歲時看到的,一定有天淵之別吧!

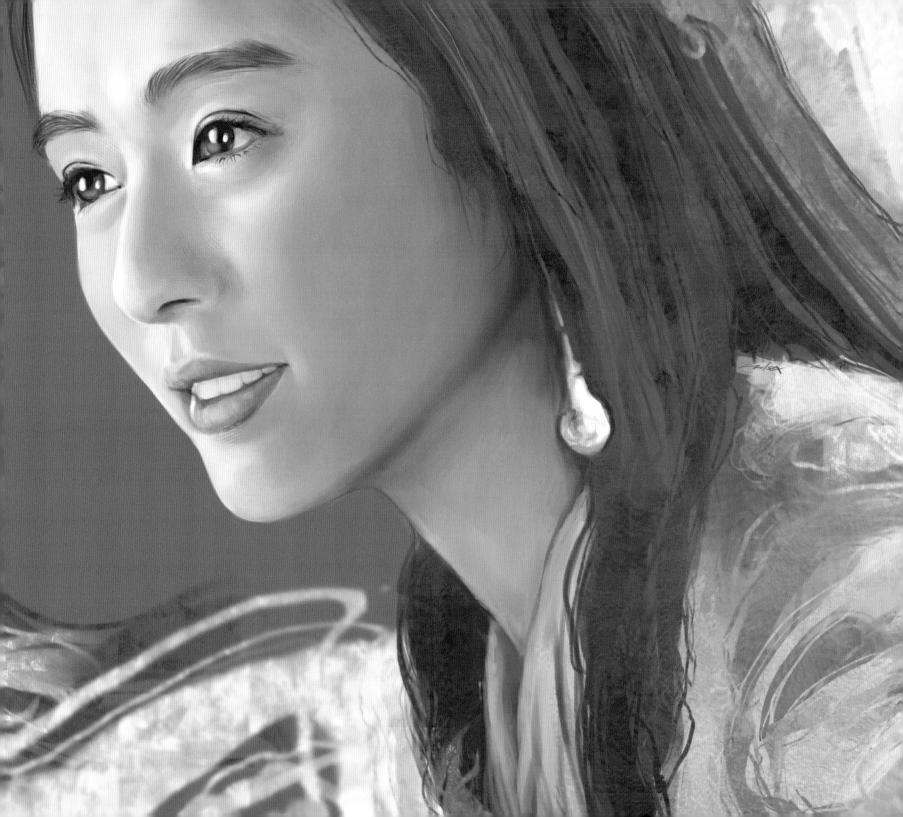

心頭愛

祝英台 | 楊采妮

《梁祝》1994 年

90 年代那幾年，不約而同地有好幾齣電影都有女演員根據劇情在電影中「扮演」男性，令香港電影掀起了一個熱潮，《金枝玉葉》的袁詠儀、梅艷芳，《大內密探零零發》中的李若彤，《倚天屠龍記》的張敏，還有經典的《東方不敗》林青霞等等，都令人津津樂道。相反，並沒有太多男扮女的演出，哥哥的程蝶衣已是唯一的經典，或者當時對男扮女這回事確實比較難以接受，太容易變成笑料吧！

說到女扮男而令我最深刻甚至算是我最愛的，一定是徐克導演《梁祝》內楊采妮飾演的祝英台。無論是書院內爽朗活潑男性打扮去讀書，與梁山伯朝夕相對產生性別錯摸的感情，到後來回復女兒身的可愛小姑娘，再被家人逼使出嫁的大紅褂扮相，最後結局的哭墳、化蝶，無論角色形象以至電影情節，於我而言是絕對的經典，再一次佩服徐導的膽量與才華。

而其中我覺得最強的致勝關鍵一定是楊采妮，拍廣告出身，憑藉甜美同時擁有獨特氣質的條件，一出道已備受關注的一代玉女，在《YES！》雜誌仍是年輕一代最火紅火熱的時期，楊采妮就是橫掃歌影甚至廣播界的超級新星。電影演出不算太多，但短短幾年就能參與徐克甚至王家衛兩齣電影《東邪西毒》及《墮落天使》；數到歌手身份，與梁朝偉的 903 廣播劇《初戀無限次》的歌曲〈初戀〉，事隔廿幾年，仍然是我播放清單必有的一首，她一定不會是嬌滴滴歌聲又或是巨肺級的歌藝，但每次聽這歌都真心彷彿是初戀。而現實當中，年紀上細我兩年的 Charlie，絕對是凍齡界別表表者，甚至近年再有電影演出，感覺是成熟了一點，但絕對沒有一絲變老的跡象，仍有一種令人怦然心動的感覺。

從來沒有大聲疾呼何其喜歡她，但走到今日不經不覺原來她已是常在心頭。

來不及說

蜘蛛精│藍潔瑛

《西遊記第壹佰零壹回月光寶盒》1995 年

2013 年 4 月，一個只出道兩年、我很喜愛的一位女歌手陳僖儀因車禍離世，記得我曾對朋友說過，不是要去到狂迷追星的程度，但要是喜歡的，是真的要支持，購買實體唱片、看她的電影，甚至網路發達，留一個訊息按一個「讚」，給喜歡的人一個鼓勵，都是易如反掌的事，做吧！

80 年代，藍潔瑛先是擔任兒童節目《430 穿梭機》的主持，再參與很多很膾炙人口的電視劇，《蓋世豪俠》、《義不容情》及超級經典《大時代》等等，都是她有演過的劇集，更擁前無古人後無來者的「靚絕五台山」美譽，後來更參與多齣電影演出，再後來，一些人一些事一些媒體大量輿論超大量「花生」下，晚年的藍潔瑛在 2018 年，於獨居的屋邨單位暈倒失救猝死，一切流言蜚語、瘋言瘋語、坎坷一生終告落幕，悲劇女主角終能退場。

看着她這樣子離去，是一種揪心之痛。

全港市民就算沒深切哀悼都感到可惜，包括我自己，香港人非常喜歡「執笠才幫襯」，大概是「打卡文化」的侵蝕所致吧！這現象可能一早存在，只是我近年比較在意，舊店舊地舊人，一旦傳出要結束甚至突然失去，那澎湃洶湧的群眾、網民，就馬上網上開 post 悼念。當中不排除是有真實支持長年幫襯的老主顧，但不難發現大量為刷存在感以表示自己是有品味的人。若店舖地方尚在，臨近結束，前往逼爆更是指定動作。說實話很不喜歡這風氣，確實嘔心、討厭。

當我以為已經學懂對在世又欣賞的人大聲說句「我愛你」時，2020 年 9 月，我很喜歡的日本女星竹內結子驟然離世。當我為此畫好她的一幅《藉着雨點說愛你》fan art，看着想着，滿眶眼淚，傷感除了來自結子的離去，更傷感的可能來自那一份無力感，到底，都有一種來不及的感覺。

也許，有些人有些事，太強求都是無補於事，喜歡的有機會就盡情表達一下，可以的話直接對她／他說，今時今日再沒有沒渠道這藉口，喜歡的都應該實實在在支持一下，用心感受。

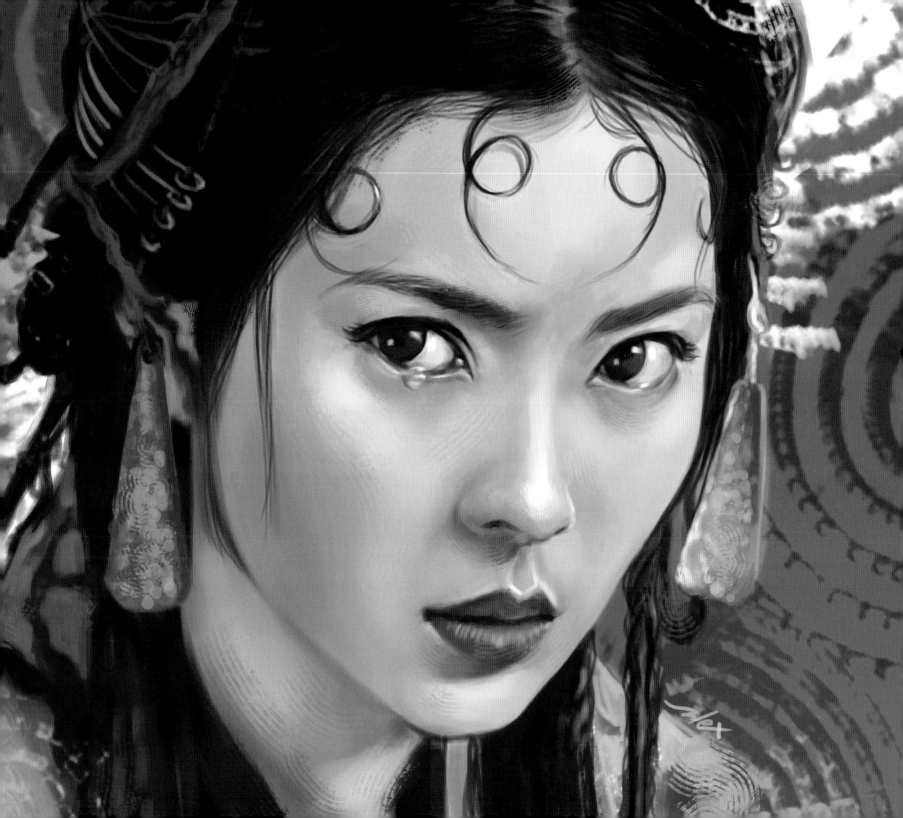

一萬年

紫霞仙子｜朱茵

《西遊記大結局之仙履奇緣》1995 年

要在翁美玲版本之後，能夠於《射鵰英雄傳》做到有過之而無不及的黃蓉，朱茵，就是這麼有天分的演員。

能夠以演藝學院學生身份參與幕前，只是大概半年時間，就由兒童節目《閃電傳真機》轉至電視劇演出甚至是女主角，是不簡單的。

跳出螢幕進入大銀幕，由《逃學威龍》中跳脫精靈的 Sandy，到《西遊記》情感滿注的紫霞仙子，再跳到性感撩人的《制服誘惑之最後羔羊》，做得到兼做得好，可演的範疇大得驚人。實話實說，她那臉蛋稱不上是典型黃金比例，但總會令人注目，眉梢眼角甚至那咀唇都彷彿有千言萬語的事情可以發送，可能這就是會演戲的上等材料，《西遊記》的演出就絕對令人動容。

現實中，關於朱茵的情感世界，除了最早期我們所知的星爺，就要數到與黃貫中開花結果幸福美滿的一段婚姻了。一個我喜歡的女演員與我喜歡的結他手、唱作人成為一對，甚至他們是由做了鄰居，飼養小狗而開始！沒去到紫霞仙子那至死不渝的境地，但已絕對是我心目中最完美的浪漫故事。

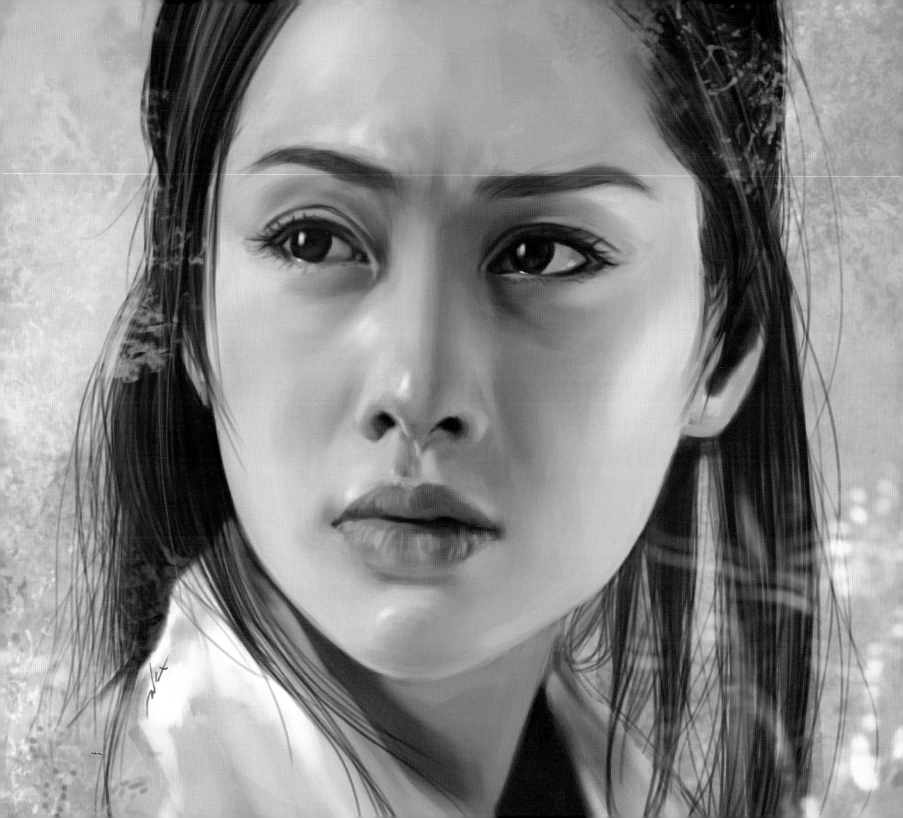

好勝

阿儀｜梁詠琪

《烈火戰車》1995 年

先說說，最初 Gigi 梁詠琪被星探發掘成為模特兒，再當上了我的偶像黎堅惠在 90 年代創辦的 amoeba 的創刊號封面，那甜美笑容仍是記憶猶新，當然我仍相當懷念有 amoeba 的時代，有 Winifred 的年代。

說回電影，原來梁詠琪第一齣演出的電影是我非常喜歡的《流氓醫生》而不是《烈火戰車》。或者是因為戲份問題吧，始終《烈火戰車》的阿儀才是女主角，架着塑膠眼鏡框衣着相當老套的 Gigi，確實做到角色清純善良得處處被人欺負的樣子，初出道就有不錯表現，再因為造型設計加多兩分。

《烈火戰車》之後，Gigi 拍了很多很多愛情小品，到了 1999 年參與了我最喜歡女導演張艾嘉的《心動》，擔當女主角小柔，男主角是不得了的金城武，同場還有莫文蔚，加上李屏賓攝影、黃韻玲配樂還有林曉培的經典〈心動〉，很難得不到我歡心的，再加上故事和《玻璃之城》相似，都是關於一段大半生甚至一輩子的感情，充滿千絲萬縷縈繞心頭的淒感。

如要數真正喜歡她的電影演出，其實都是比較後期的例如《絕世好 Bra》、《嚦咕嚦咕新年財》、《戀情告急》等幾齣，我比較喜歡她擺脫乖乖純純的演出，都可以很好看的。

除了電影，梁詠琪的歌唱事業都是有相當成就的，更是廣東、國語歌曲都能唱到不錯的成績，我特別偏好〈膽小鬼〉，更加厲害的是還懂作曲。兩至三個範疇同時發展也算是 90 年代藝人常見的情況，但同時做得好的並不多，Gigi 是傑出的那一種了。

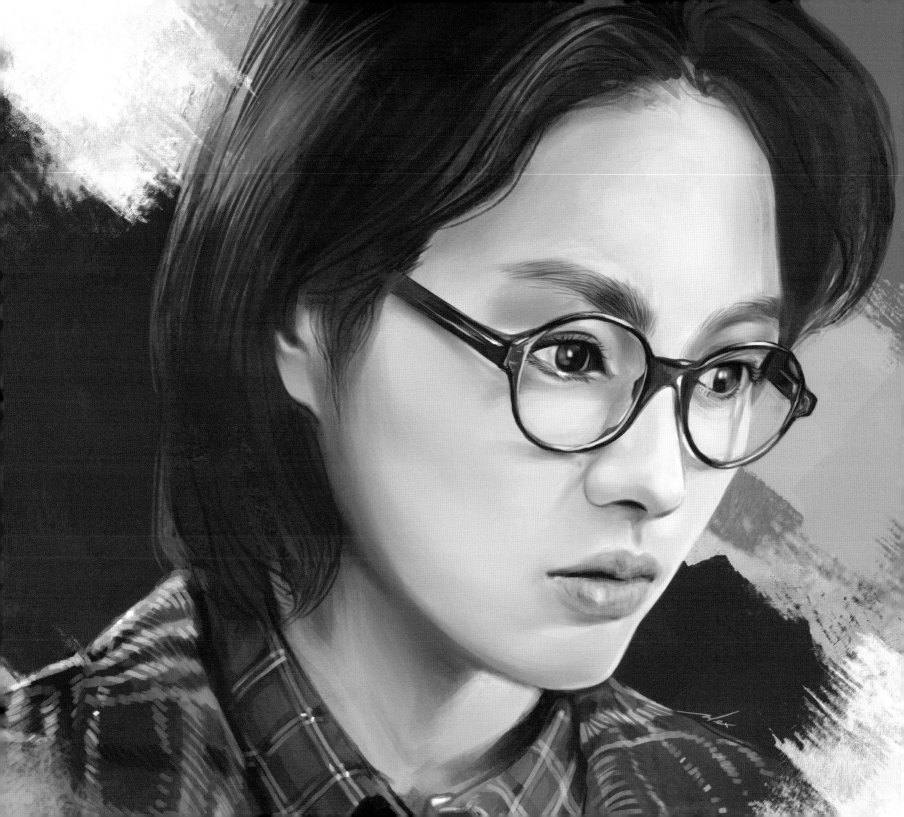

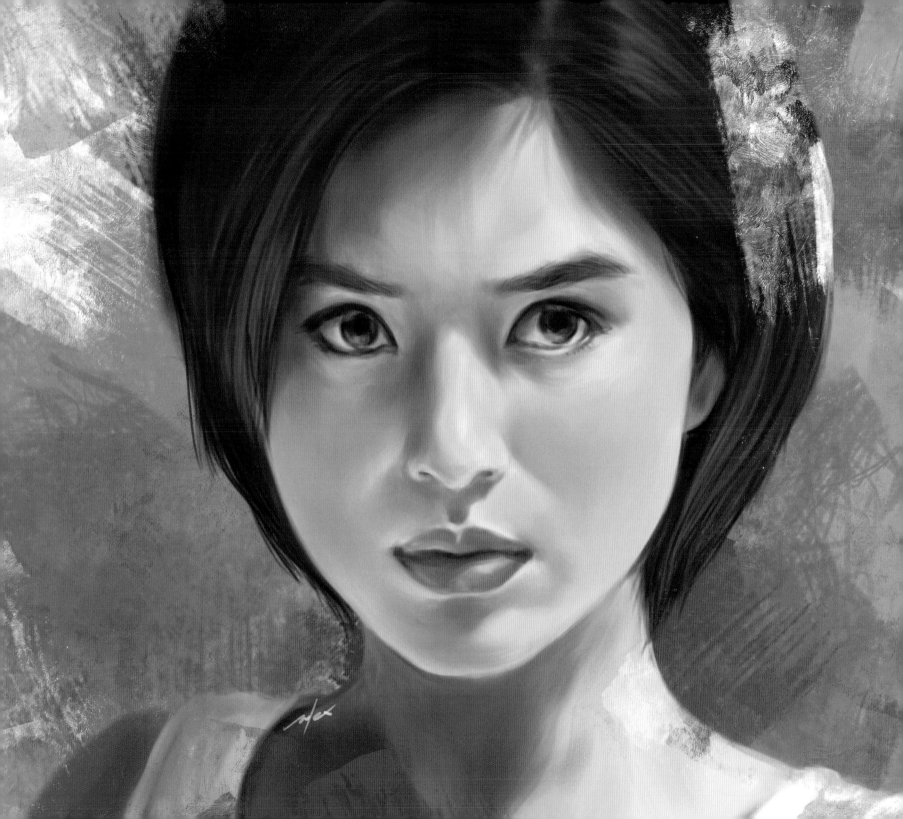

索

阿海妻子｜李若彤

《無味神探》1995 年

廣東話中的形容詞「索」，就是漂亮又性感，令人很想近距離接觸的意思。嗯！對對對！大概都已經是上一兩代的所謂「潮語」了，又一出賣年齡之字詞。

1995 年的夏天，經典名著《神鵰俠侶》繼 1993 年陳玉蓮版本後，再一次改編成電視劇播出，我們看到一個珠玉在前巨大壓力下，又能出色地表現仙氣逼人的新小龍女；同一個夏天，我們還難得地在杜琪峯導演的《無味神探》中，看到女角戲份與發揮都相對地大的阿海妻子，這個仙氣小龍女，這個紅杏出牆的孕婦，名叫李若彤。

李若彤，大概是第一個令我深深感受何謂「索」的女性！

由做空姐時被星探發掘，再拍廣告以至參與電影演出，要數第一印象，應該會是《飛虎雄心》中飾演容錦昌女朋友這角色。第一次看絕對是驚艷滿載，青春可人五官標緻演得真不錯！直到《大內密探零零發》的琴操，李若彤總是能夠令人留下印象。精緻臉龐配以憂鬱神情，略帶傲氣又能演的特點，甚至間中會有些微性感的演出，可能因此令李若彤得到很多很多演出機會，很多對手還是天王巨星呢！

30 年來經歷大大小小起伏，亦曾患上抑鬱，先不要說外表，要堅強做人都不會是易事！到今日，我們還會看到仍是單身，還會拍劇拍電影，更成為了健身教練，又頗活躍於社交媒體的李若彤，貼出健身得來的六塊腹肌照片，又是一個仍然很「索」、不折不扣的美魔女！李若彤絕對是一個勵志故事。

Let's Celebrate!

Wing｜陳慧琳
《仙樂飄飄》1995 年

　　第一次聽「新人王」這稱號，大概是陳慧琳甫出道就取得空前成功的時候。

　　1995 年 8 月，Kelly 首次銀幕演出就以女主角身份，夥拍天王郭富城，參與張之亮導演作品《仙樂飄飄》，與此同時 Kelly 主唱的電影主題曲〈一切很美只因有你〉亦派台，誇張點說是影壇歌壇同時產生極大震盪，從此她就成為新世代重要的女演員，以及樂壇甚至廣告界的天后。同年唱片公司推出了包括 Kelly 在內共四位新人合唱的〈打開天空〉，觀乎後來各人的發展，就簡單直接用了最快最短時間去證明，起步一樣並不等於同步，誰留低誰消失一下子就知道了。電影方面，她以香港演員身份和竹野內豐合演 27 億日元票房的電影《冷靜與熱

情之間》，更紅遍日韓甚至東南亞。其影響力無遠弗屆的程度，去到她的跳舞歌曲亦在千禧年初趕上甚至雄霸本地 Disco 熱潮的最後一波！彌敦道 348、Cyber 8、888……少男少女不用等週末，晚晚 Let's Celebrate！

　　到底要甚麼強大配套及計劃、部署、市場研究、策略，藝人本身擁有甚麼背景、條件、外型、技能、態度、資源、資金……才可造出一個如陳慧琳般的超級新星呢？又如何預計及有信心，造了星出來還可延續其光芒呢？我好像在說今日南韓藝能界最基本最平常的造星配套，其實我們早在二、三十年前已經在做並且做得到做得好！是時代轉變？市場需求？是我們已經沒資源做抑

或沒有能力做？

　　又或者，我們根本已經不需要這樣的星呢？

1:1:1

天使 2 號｜李嘉欣

《墮落天使》1995 年

可能，李嘉欣是我今次所畫的眾多女角色當中，最接近甚至確實擁有黃金比例臉龐、黃金比例身形的女演員，偏偏我選擇繪畫的，亦可能是最放棄李嘉欣黃金臉龐的一齣電影——《墮落天使》。

已不是《原振俠》的黃絹、《妖獸都市》的幻姬、《鹿鼎記》的李珂、《笑傲江湖》的岳靈珊，是一種前所未有的 raw。

對，是放棄了最標準最漂亮的一面，但王導創造了、capture 了從未被發掘的李嘉欣，是墮落是型是激動是激情，用冷酷用美艷用性感，由紅磚牆地鐵站到青藍色 tone 冰室再到獨自床上自慰場面，一下一下打破觀眾對 Michele 長久以來的固有印象，用最原始的特質來引發觀眾最原始的慾望。Michele 演出令人刮目相看，沒有展露傳統那一種美，卻換了模式去將另一種美投射出來。

聽說《墮落天使》是《重慶森林》的姊妹作，《墮》的沉鬱、沒出路、率性的手法，與《重》相對鮮明、輕鬆愛情小品（我是這樣覺得的）的風格確是截然不同，自然會吸引一眾信徒抽絲剝繭，解析兩電影戲裏戲外到底有沒有甚麼千絲萬縷的聯繫。而王導的作品，往往就是會找到一些似是而非的線索，令人如癡如醉去創作與幻想。都說王導一路以來都是拍着一齣電影，每一齣作品都是一件小配件、小拼圖方塊，而觀眾們的反應、迴響、是讚是罵，都是幫助王家衛去完成心目中最大的電影畫面。

姑勿論口碑輿論是否讚好，票房紀錄如何創新高，作為演員，能有好角色去發揮去蛻變並紀錄下來，是一種難得的機會，那怕只得一次機會。

可一不可再，說的是天使 2 號，同時亦說天使 1 號黎明。

那雙飛躍羚羊的眉到
無法讓我甘心替代的你

細細粒 | 黎姿

《古惑仔 3 之隻手遮天》1996 年

說實話，自細喜歡港漫的我，從來都不是《古惑仔》的讀者，可能口味不對亦有可能《古》出現的年代我已沒那麼熱衷漫畫吧。但我還是非常尊重與感謝牛師傅（牛佬）及其團隊在 90 年代開始，30 年來為香港帶來破世界紀錄的漫畫期數，以及正式系列以至延伸系列超過十部的電影，堪稱《古惑仔》電影宇宙。我雖然沒看漫畫但也無沒有辦法避免看過電影，亦感謝劉偉強導演同時將漫畫改編電影帶到史無前例的最高峰！

電影第一集貼地，準確拿捏年輕人心理，配以年輕超級偶像，演出叫好叫座。從來有說漫畫、電影中所說的黑幫社團是屬於夜晚的，亦即是夜晚是屬於他們的。在戲院還有午夜場的年頭，於

我而言，午夜場睇《古惑仔》根本就是理所當然。

這個剛陽味極重的宇宙，難得有不少女角色參與，當然主角浩南身邊的女人「細細粒」就是最重要的啦。還記得初中時期第一次看到《飛躍羚羊》中，超級粗眉唇對上汗毛像鬚根的初出道黎姿，着實大開眼界，當時的我當然會被袁潔瑩、羅明珠那些女孩吸引去了，哪會留意像極男生的黎姿呢？事隔十年，憑着標緻面孔跳脫演繹，由第一集《古惑仔》開始已令黎姿在觀眾心目中留低好印象，亦像是觀眾與角色共同成長般；可是來到第三集，可能因為劇情需要，是時候來一個震撼彈，就是要在「烏鴉」的亂槍下死去。

「不管天邊風已起，只想依依看着你……」一槍兩槍三槍……

無論如何，電影這一幕，這一首〈甘心替代你〉、浩南、烏鴉與細細粒，毫無疑問已成經典，最起碼，是《古惑仔》電影宇宙中最重要的名場面之一。

你離開卻
散落四周

方艷梅｜梅艷芳

《金枝玉葉 2》1996 年

「到人家談戀愛呀甚麼初戀，我拍了 18 次結婚戲、唱了百多次失戀歌曲，如果讓我得拾回童真、初戀，那就好了。」 —— （方艷梅，《金枝玉葉 2》，1996 年）

「我是一個歌手，我是一個演員，着婚紗已經不是第一次，但每次都不屬於我……就算嫁不出也好想穿一件屬於自己的婚紗，穿一次給大家看……終於過了 40 歲，我有甚麼？」—— （梅艷芳，《經典金曲演唱會》，2003 年）

最近都在重看梅姐的電影和演唱會，看到《金枝玉葉 2》與林子穎一段車中對話，再看那個離世前的演唱會最後台上的說話，戲裏戲外都滲透着一點苦澀，看着聽着眼淚就不由自主地流出來。

我慶幸生於 70 年代，80 年代看直播的第一屆新秀歌唱大賽，目睹冠軍梅姐的誕生，我永遠記得第一次聽到〈赤

的疑惑〉那種震撼，何以能用廣東話及那低音，能唱出這麼有女人味又有濃厚日本味的曲式呢！之後的〈壞女孩〉、〈夢伴〉及〈似水流年〉更是完全開啟了香港天后的第一道門！唯一一個女歌星能與當年哥哥及譚詠麟並駕齊驅平起平坐的永遠天后！

有些人就是那麼有天賦，更有些人總能將天賦盡情發揮得淋漓盡致，看到梅姐演出的電影，你自會明白，由主演的《緣份》到《胭脂扣》再到《東方三俠》、《金枝玉葉 2》、《男人四十》……宜古宜今，動靜皆宜，可塑性大得驚人，演出多同時演得好就是她的特色，試問有幾多女演員連觀音大士都演過呢？

而她的現實生活，縱然到最後都不能在感情生活修成正果，但朋友多又桃李滿門，與哥哥、劉德華等更是兄妹情

級數，還有說梅姐絕對是義氣兒女，充滿風骨的「香港女兒」！生命縱短，但留下的着實多。

一晃眼已走了 18 年，梅姐，你和哥哥好嘛？

2021 年模特兒王丹妮，將於聽聞極度認真的全新傳記電影《梅艷芳》中演繹梅姐，而首張電影海報及預告，就是重現 2003 年《經典金曲演唱會》長梯婚紗名場面，令人非常期待。

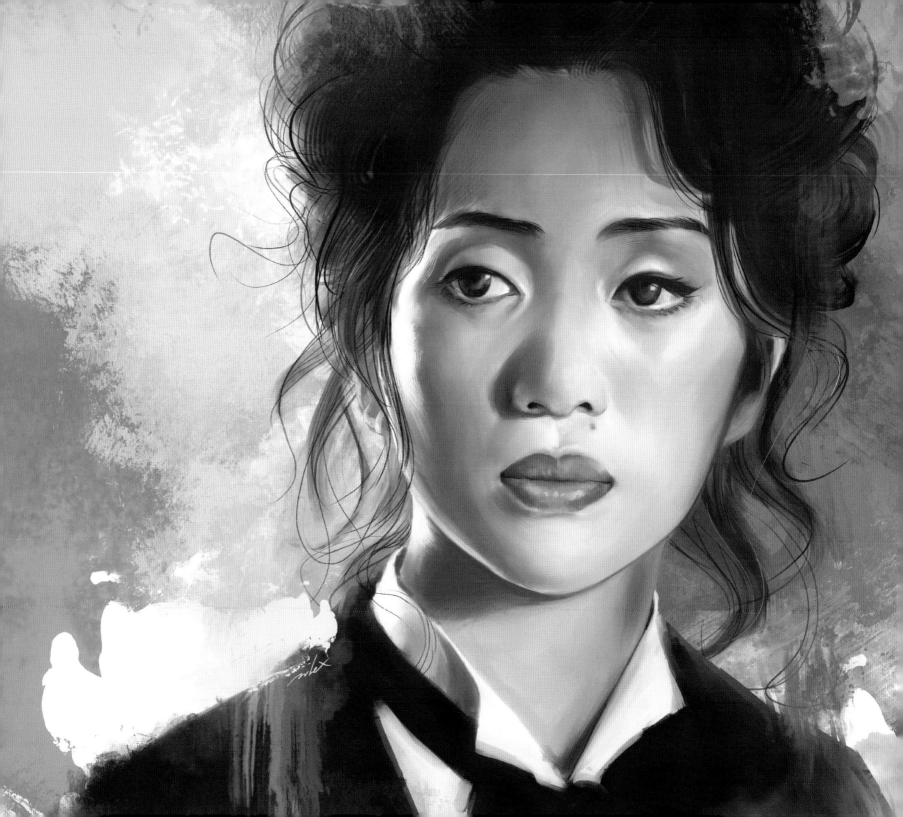

甜甜蜜蜜的哭

李翹｜張曼玉

《甜蜜蜜》1996 年

　　大概是我人生的第二份工作，在一間曾經極具規模，由沙田、屯門開到去荃灣元朗都有極大型分店的日資百貨公司當櫥窗設計員，時為 90 年代初。因這份工，我認識到由工作同事到後來成為好朋友好兄弟的兩位重要男人，一位是真真正正帶我入廣告設計行業的大佬 Ben，另一位就是有很多共通點、共同理念但性格兩極的知心友 Kam。就算現在「一把年紀」，年齡只相差一年的我們都分別成家立室，還是間中會通一通電話，談到的說着的甚至語氣都和 30 年前沒有分別，分別只在於現在會談到的話題會加多了他的可愛兒子或我的小毛孩。

　　其實正式做同事日子大概只不過是兩三年，但大家互相影響及吸收的東西着實超多，就算往後日子即使不是同事都會經常見面或通電話，主力除了唱 K 外大都是談天說地，天南地北談過無窮

無盡天荒地老，當然電影就是經常談到的內容。當時我們都喜歡陳可辛、喜歡《甜蜜蜜》、極喜歡張曼玉，其中談到電影中那一場認屍戲，短短一個場口，微微輕輕的表情動作，慢慢將悲傷打從心底滲透出來，繼而沒有聲嘶力竭呼天搶地的痛哭，我認為哭得美哭得好的演員理應是這樣吧。我和 Kam 都不約而同興奮地覺得，張曼玉是在這場戲確立了她真真正正的影后級演技，不用多說 Maggie 就憑《甜蜜蜜》李翹這角色大概拿了四至五個不同地方的影后獎座，演得好是不容置疑。

　　我寫到這裏寫了這麼多想講的是，Kam 你知道嗎？電影面世後的不久，我從一個電視清談節目中，看到 Maggie 親口對着同樣讚揚那一場哭戲做得如何出色的哥哥張國榮說：「我並不喜歡那場戲，覺得自己做得不好。」那刻有如

被雷電擊中般，重點不是我們和哥哥有同樣的口味及品味，重點是 Maggie 告訴我們無論甚麼界別，都要好好想想如何去審視自己所謂事業，到底為誰而去做好，做好的話又要去到甚麼程度，除非根本沒有重視過自己在做的工作、行業，否則，請好好誠實面對自己想做得好的東西！張曼玉對自己在《甜蜜蜜》中這一場戲評價的小事情，絕對是我經常提醒自己的一種態度，受用至今。

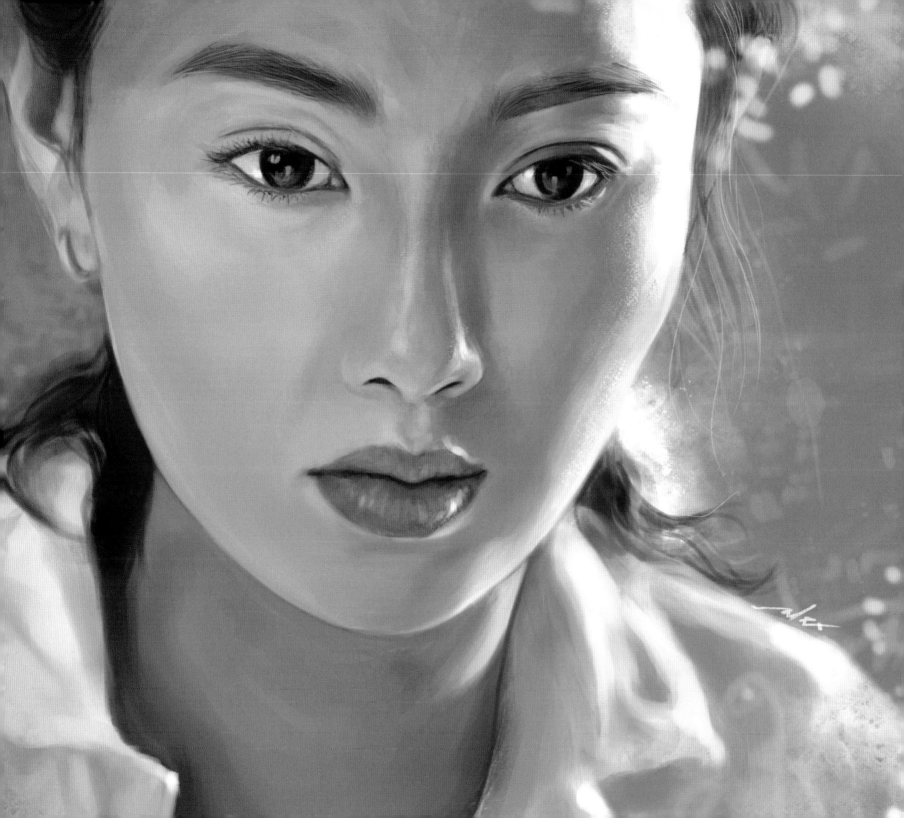

從前是
最動人甜味

雙刀火雞｜莫文蔚

《食神》1996 年

在唱片仍然是實體，動輒賣個一百幾十萬銷量的年代，可以找林海峰做美指，拍攝一個全裸橫躺在沙發上向前輩羅文致敬的唱片封套，累積的唱片銷量超過一千萬張；以香港女歌手身份在台灣拿下「金曲獎」最佳國語女歌手及最佳國語專輯獎；相隔十年後突然在 2020 年推出廣東歌〈呼吸有害〉，輕取五台冠軍歌！是輕取！五台冠軍！最後更差不多橫掃所有樂壇頒獎禮的至尊第一優秀最喜愛金曲金獎。

由《廣東五虎之鐵拳無敵孫中山》開始，可以是《西遊記》的白骨精媚娘；可以是《墮落天使》的天使 5 號，還奪得金像獎最佳女配角；可以是《古惑仔》的山雞女友，重炮神父女兒林淑芬；《色

情男女》的阿 May；《算死草》的呂忍；可以是《喜劇之王》的杜鵑兒；《少林足球》玉面雙飛龍之一；更可以是《九龍冰室》的潘艷紅；還可以是舞台劇《再生緣》的張愛玲。

可以是星爺、馮德倫的交往對象，最後，是德國人 Johannes 的幸福妻子。

也許是性格使然，莫文蔚很能演一些爽朗、大情大性甚至去得很盡的狠角色，相對她的唱歌作品上，又往往能唱出略帶憂怨，夭心夭肺的虐心情歌。經常說有一些人就是天生擁有表演的天份，Karen 絕對就是這種！電影、唱歌、電視劇、綜藝節目、主持、廣播劇、舞台劇等等……重點是全部做得到、全部做得好！

絕對是集天下之大成而溝埋嚟做嘅瀨尿牛丸啊！

任由如何蜚短流長，但功力與壓場感就不騙人，一進入表演模式，一舉手一投足，就是霸氣呈現。

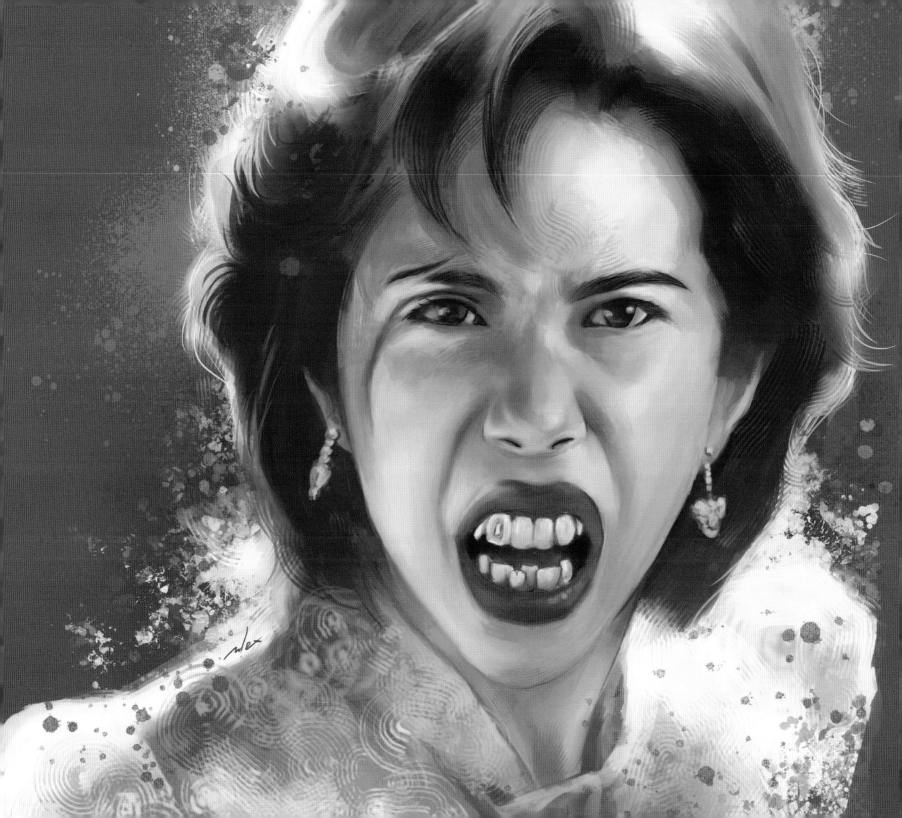

透明的
讓我感動的

徐若如｜徐若瑄

《每天愛你 8 小時》1998 年

1990 年徐若瑄的電影《天使心》面世，同名全裸寫真集亦同時推出，相信很多人都和我一樣，很難想像到外貌純得像鄰家女孩般的徐若瑄會這樣豁出去，一絲不掛地袒露於我們眼前。確實是震撼的，她理所當然地開始紅起來，但更震撼更估計不到的，應該是 Vivian 往後幾年甚至直到今日的演藝變化與發展。

90 年代中可以紅到去日本當歌手推出日本專輯、成為電視節目藝人，紅到韓國亦推出專輯，翌年更組成歌唱組合 Black Biscuits，專輯更於日本銷量賣過百萬更登上殿堂舞台《紅白歌合戰》……印象最深刻她以歌手身份來香港上電視音樂節目宣傳，節目中突然發現新大陸般以半鹹淡的廣東話天真爛漫地向主持說：「啊！你啲廣東話講得咁好嘅？」就是這樣，就是這樣的徐若瑄令我喜歡到今時今日。

關於音樂，還有的是她由〈可愛女人〉開始，多次參與屬同一唱片公司的周杰倫的歌曲填詞及 MV 演出，甚至傳出似是而非的緋聞，可能我本身算是 Jay 的鐵粉，又喜歡 Vivian 所以特別關注吧！

多年來她亦穿梭港台兩地於不同電影演出，《每天愛你 8 小時》是我喜歡之一，阮世生加梁朝偉再加上徐若瑄的愛情小品，電影中盡顯 Viaian 的可愛性格、剔透漂亮，一定能列入那時代 GFable 女生三甲。2000 年後她參與的電影作品明顯與之後有點不同，除了主力演出台灣電影外，大都是比較偏向認真或者正經的角色，直到最近 2020 年看到她在《孤味》的演出，當然少女活潑面貌已不復再，取而代之的是自然散發出來的魅力、滲透出來的味道。

始終我心目中「可愛女人」就是徐若瑄，只此一家。

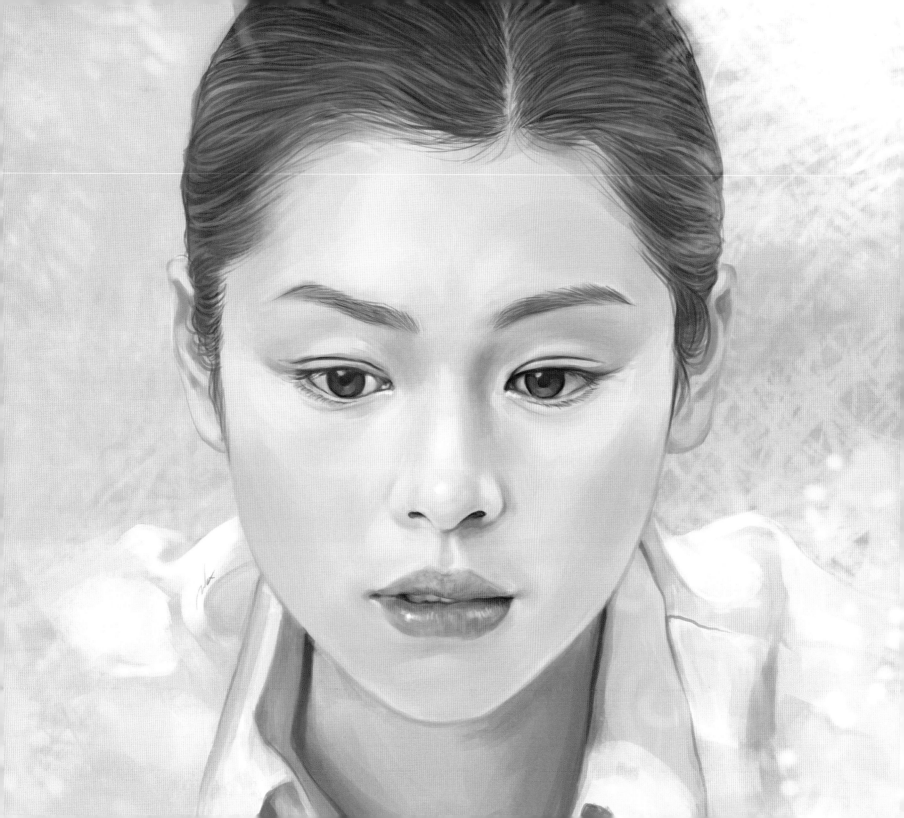

今生，不再回到未來

韻文｜舒淇

《玻璃之城》1998 年

「多得這刹那 分針不再轉
才讓時間實踐 驚心的愛戀」

很久以前，有這樣一個關於一個時代一個地方一所大學一對男女的故事。

A 在 18 歲那年，因工作認識了一群同樣年輕的朋友，其中包括喜歡紮孖辮的女孩 G，幾次群體聚會後，A 對 G 明顯比較在意，開始私底下再約出來，希望有進一步的發展。一次約會中很喜歡電影的 A 向 G 訴說自己對《回到未來》一、二集如何的喜愛，更順勢相約 G 去看那一年稍後就上映的第三集。那一個晚上，A 很開心，是《秋天的童話》中船頭尺買了錶帶笑着飛奔起回去送給十三妹那一種級數的開心。

很順利似的，A 與 G 的確有約會去看其實並不好看的《回 3》，A 還在約會完結後送 G 回家，回到 G 所住附近地鐵站的月台，A 蹲下，將腳上那雙 Kickers

掛着的 tags，從幾個之中把兩個顏色最漂亮的除了下來送給同樣穿着 Kickers 的 G，並告知送 tag 的原因。

A 從一位朋友處得知，傳統上送 Kickers tag 給心儀的人是示愛的意思。

A 將原因說出後，只記得 G 沒有回答甚麼，只帶着甜甜的笑容離去。那個晚上，A 回到家中既忐忑又緊張的心情下當然睡不着，只好在當天的日記上用木顏色畫了 G 當日紮孖辮兩頰紅粉緋緋的可愛模樣。

然後，A 有再約 G 的，但那個不要說手提電話就算傳呼機都未必擁有的年代，A 與 G 就發生了非常老套但真有其事的事情：約在銅鑼灣地鐵站某銀行等，而最後發現該站的某銀行是有兩間的，而 A 與 G 等對方的並不是同一間。

都不知道為甚麼，這次之後 A 沒有再約 G 了。

然後，G 如願考進了香港一所著名大學進入夢想學系，結識了同系的 H 繼而成為一對。

然後 A 在不同的原因下見過 G 與 H 大概兩次⋯⋯

然後時間繼續如常地運行，A 從其他朋友口中得知，G 與 H 往後非常幸福快樂⋯⋯一段很長很長的日子⋯⋯

然後真的再沒有然後。

A 就像《回到未來 3》，有一、二集已足夠可完結，3，其實是不需要存在的。

不久以前，有這樣的一個關於一個時代一個地方一所大學一對男女 —— G 與 H 的故事，亦是港生與韻文、黎明與舒淇，九七前與後的故事。

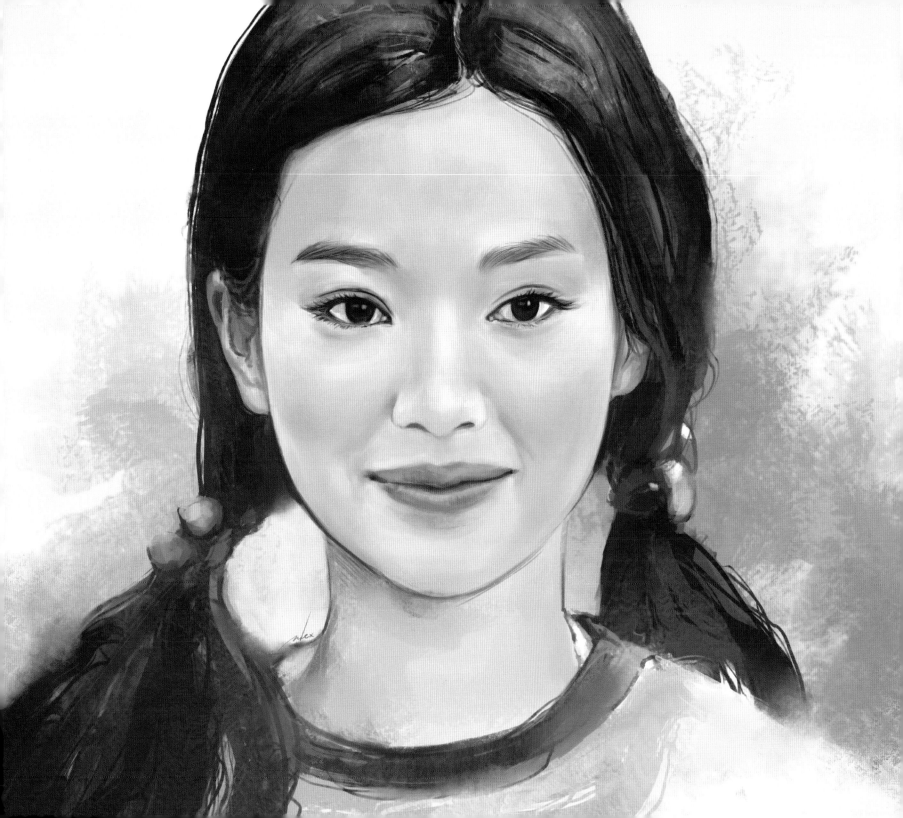

柳飄飄散與聚
只跟風向

柳飄飄｜張柏芝
《喜劇之王》1999 年

從小到大，心中都有個名單，羅列了幾十年來對自己有影響有感覺的電影，而當中又輕輕地分類。要説張柏芝，是與張曼玉一樣，並列哭得美系列，本書的入選條件之一就是哭得美，在我的標準來看，要有一定的演技才能夠哭得美的。

絕對相信，柳飄飄這角色帶給柏芝的，除了三千萬票房冠軍紀錄之外，角色的發揮令她往後的路途有一個很強大的 portfolio，一場是夜總會對着龍少；另一場是天仇説要養她叫她不要上班，她在的士上突然嚎哭，都是哭得美的標準示範。

柳飄飄這角色的塑造，是完全符合了角色設定要可愛的定律，角色寫得好，電影就不會難看到那裏。再者，飄飄這角色設定有非常強的持續性，要是獨立成前傳或是後續，劇情上角色上都應該能再延續下去。

全世界變了樣，是風向將柏芝帶到一個新的世界，可是，現實世界這風向帶動的，又何止一個角色一齣電影那麼簡單？離合聚散物換星移，柏芝已是帶着三個兒子、上選秀節目載歌載舞的母親，視聽效果如何，都好像與我們距離越來越遠，甚至會覺得，節目的對象可能根本不是我們，是何時開始？是誰嫌

棄誰？

匆匆 22 年過去，一切都完全不是我們能想像的，時間教曉我有機會就要盡情，有些事情，任何天氣也好，請趁在完全徹底崩壞前完成。

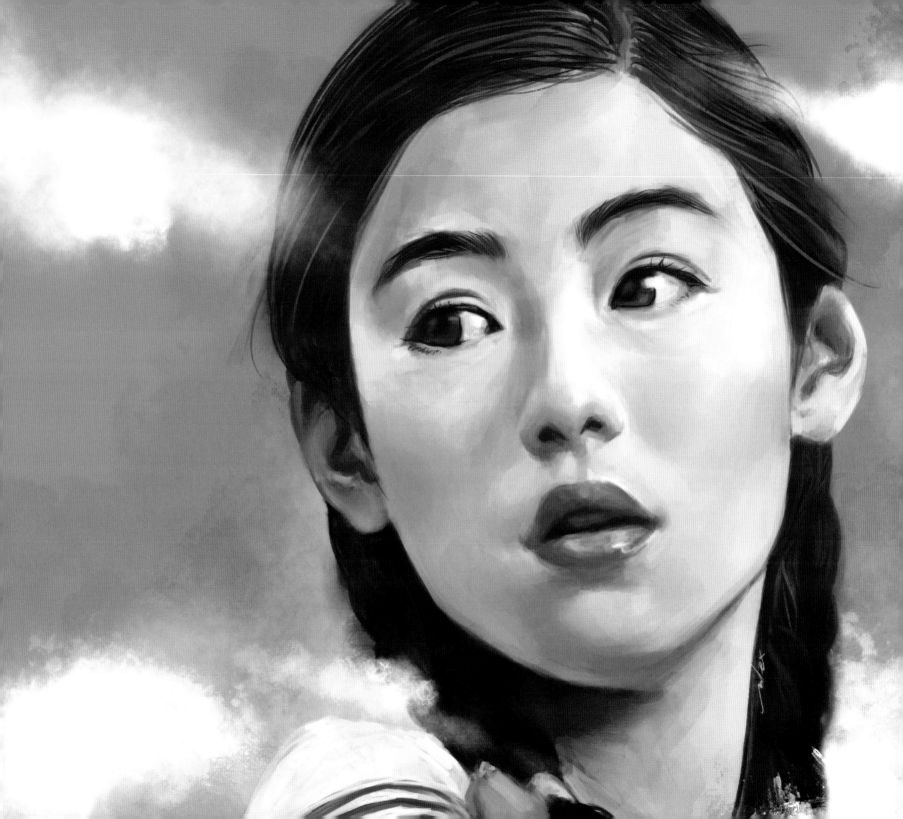

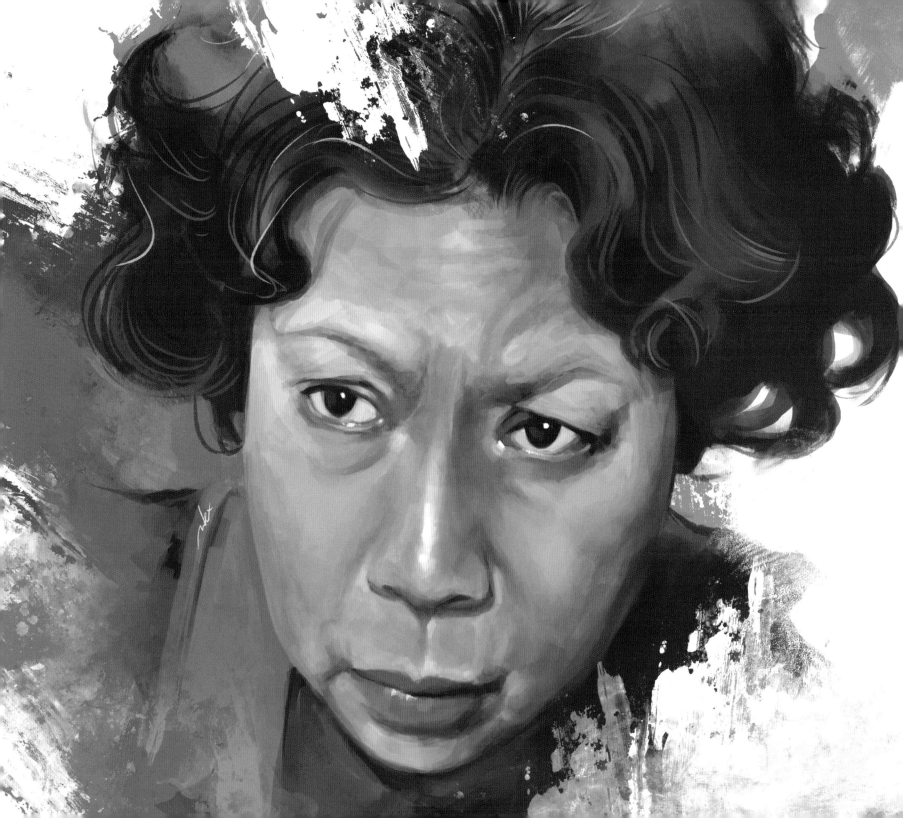

英姐

四婆│羅蘭

《爆裂刑警》1999 年

某個下午，通訊軟件中的家庭群組有一條新訊息，是我家姐發出的，她宣佈一件事，就是前一天晚上我們回老家英姐（即是我阿媽）家中聚餐時，在恍如吃九大簋一樣的情況下，英姐竟然忘記將煮好的一條魚拿出來給我們吃！整件事令我們樂上半天，尤其我第一時間聯想到《爆裂刑警》的四婆！餸菜完全做好後卻悲從中來，原來只顧餸菜忘了煮飯！當然英姐只是一時大意，見到我們齊人回家過分興奮而已，並不像四婆般是患有阿茲海默症的獨居老人呢！

但我媽與四婆甚至現實中的羅蘭姐都有一個共同通點，同樣是可親可敬善良可愛的長者。

英姐在我們幾姊弟安排下，都沒有獨居過，甚至我們成家立室都毫不介意與她同住，其中一個原因當然是可品嚐到她的種種美食啦！在我接觸過的老人家、長者當中，我媽是可以完全打破「相見好同住難」這金科玉律的一個奇女子！這一點，稍為接觸過她的都不會反對。

除了可親可愛樂天性格，她還是一個很厲害，甚至是能撐起半邊天的超人，書讀得不多，嚴格來講字也沒懂得多少個，竟然獨自接手了一個市政街市的茶檔來做，一做就十幾年。還記得最初她只在那茶檔幫手，我們還得在晚上和她練習給茶客手寫落單，轉個眼就成了老闆娘！又絕不是鬧着玩，在我家姐協助下又竟然做得頭頭是道，確實令人嘖嘖稱奇大為讚嘆！

英姐可能是我見過最堅強最硬淨的媽媽，尤其在父親離世後的堅持與努力。她沒有在學術、知識上給我們很多，但確然給了我很多啟發、啟蒙，她做人做事的態度都充滿大大小小的智慧，在我眼中更是如何做一個好人的完美示範。

就如電影中的四婆、現實中的羅蘭姐一樣，英姐是我心目中的最佳女主角，演繹最美麗的人生。

第三章

00-10s
沒有花樣的年華

踏入三十甚麼也沒有立起來，亦完全不是一枝花。2000年初沒有被千年蟲咬死，沒有被科網股爆死，但自身已夠渾噩混亂混沌，事業、感情完結開始再完結；2003 年一場沙士（SARS），不單奪去很多寶貴生命，更將整個香港打到頭崩額裂，更在重重陰霾中失去了張國榮，仍難忘記得知消息那刻的空氣凝結，世界停頓。與其傷春悲秋，不如推倒重來，忽然覺得很需要重拾書本，免得被瞬息萬變的世界突然淘汰，報讀夜間兼讀課程學習媒體藝術，接觸更多電影、動畫

等有關的所有東西，學習欣賞更多不同宇宙的風景。將過往影響自己的電影、導演、演員名單從心裏更具體更精粹地呈現出來，這些名單部分內容應該就是此書最雛型的結構了。

回首 2000 年後的十年，香港電影很多都是從未如此扎實同時亮麗的作品，無論製作或演員質素都真真正正去到國際水平，絕對是港產片質素絕對的高峰。

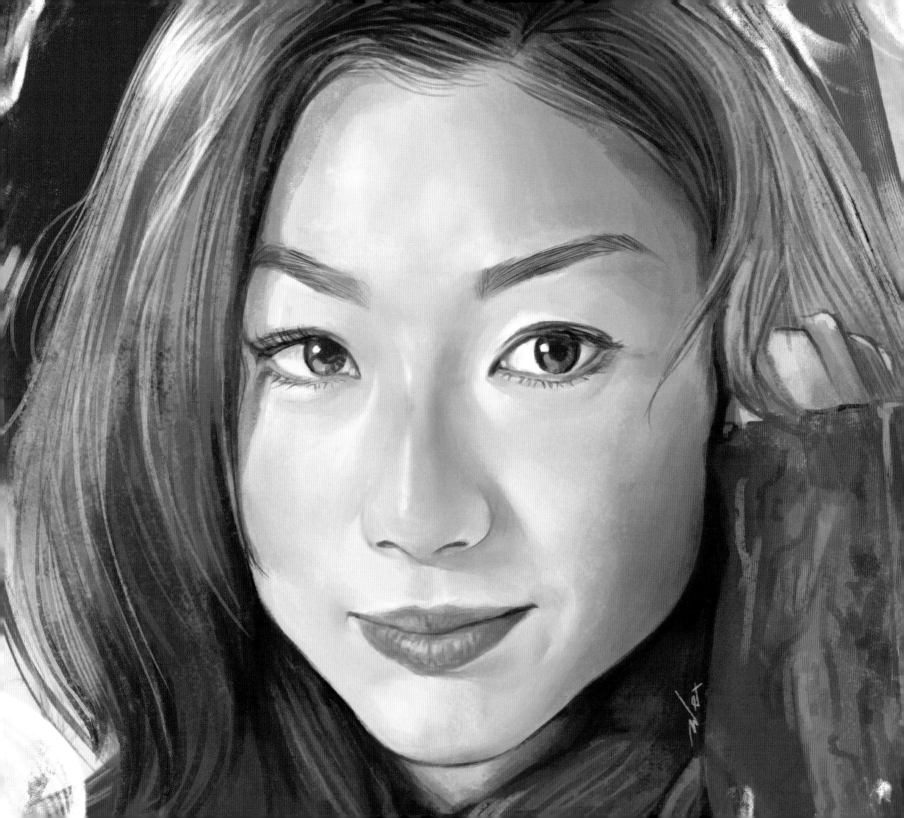

難以想像

Kinki｜鄭秀文

《孤男寡女》2000 年

　　說《孤男寡女》開了鄭秀文演戲之竅未免太誇張，但在杜琪峯和韋家輝執導下，相信對 Sammi 就電影演繹這回事獲益良多，對日後演繹不同角色都能有更好更準確的拿捏。或者就是由那時開始，多了很多很多好電影好導演的合作機會，以至我們可以看到她在同一屆電影金像獎，能同時以《花椒之味》及《聖荷西謀殺案》兩齣電影提名最佳女主角，絕不簡單。除了天賦，相信 Sammi 是下過不少苦功的。

　　《孤男寡女》的成功除了令鄭秀文開拓了嶄新的演員形象，電影還說明了兩件事：第一，當然是杜及韋兩位導演所創辦的銀河映像，算是以此電影開拓了一個新領域，使到他們的電影製作多了很多有別過往作品的可能性。之後的《鍾無艷》、《嚦咕嚦咕新年財》、《大隻佬》及《瘦身男女》等出色作品，都是一些比較新的嘗試，感覺比較着重女演員戲份及重要性的。第二，就是《孤男寡女》是由當時電台極受歡迎、由鄧潔明創作之同名廣播劇改編。時至今日，不要說由廣播劇改編成電影，眼下根本已沒有甚麼出色的廣播劇吧，加上還會聽電台廣播的人又有多少呢？再者，有劇本的話又可以請到哪位當時得令的天王天后去擔綱演出呢？

　　不是純粹想當年怎樣黃金盛世，世界已變得完完全全不一樣，真相可能是到底還有沒有想聽廣播劇的聽眾呢？我絕對相信香港還有傑出的廣播劇創作人才、更全面的廣播媒體、媒介、技術，更有出色又受歡迎的演藝人、歌手、DJ，只是這一個時代，我們可能會將所有好的資源和人力分配去做更多更新的項目上，開發更多的方向吧！

我仲以為
得我一個人知㗎。

蘇麗珍｜張曼玉

《花樣年華》2000 年

都說看王家衛的電影就得看全套。

我是迷信王家衛一路以來都只是在拍一齣電影的信徒。

從來都享受沉溺解拆他作品中的細節、象徵意義甚至對白，是導演本身意向抑或觀眾的解讀都好，除了指定動作──抽出表面看到深一層的意義外，我們總能夠在兩齣或以上王氏作品中，發現無數千絲萬縷糾纏不清的痕跡，連繫着電影、角色。

時間軸上，《阿飛正傳》旭仔在南華會售票處叫蘇麗珍望着手錶是 1960 年；而《花樣年華》蘇麗珍遇到鄰居周慕雲時為 1962 年，有說《花樣》的麗珍就是《阿飛》的那個，就只是兩年，就因為旭仔還是甚麼，那內向寡言傻豬變成

大方得體陳太太，這樣已是夠有趣。中間到底還發生過甚麼事？原本故事是怎麼樣？又是拍了很多最後剪掉？再加上流傳着的一幀劇照中顯示，原來《阿飛》片末出現的賭徒朝偉住的閣樓，是曾經有過蘇麗珍出現的。而最後，為何之後有木村的那齣《2046》又有周慕雲而沒有了蘇麗珍呢？

每每有王導的電影上映，都能牽起無限的話題與討論，就是這麼神奇，久而久之，我們都成為不同程度的王氏電影研究生了。

2017 年我的專頁「塵阿力映畫」起動的第一幅畫，就是周慕雲與蘇麗珍，今次再畫，感覺恍如隔世，無論技法、心態上又是另一番感受，《花樣年華》的

張曼玉對我來說又再加多深一層的意義，常說好電影是每一次看都會有一種新感受新體會，我覺得，畫好的電影好的角色、演員，是一樣的。

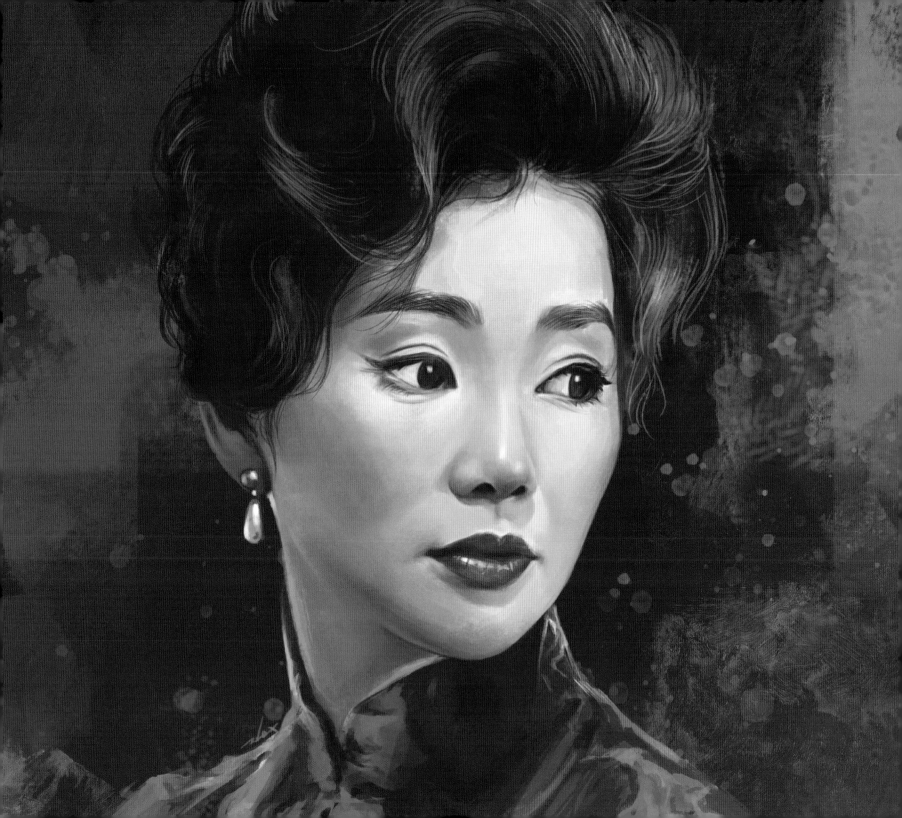

醉一場

無雙長公主｜王菲

《天下無雙》2002 年

就是 *Miss you night and day* 開頭一段超過十幾秒一口氣的拉長音，30 年前，一個還叫王靖雯的女生，就深深吸引了我及無數歌迷；而 1994 年一首我認為其實不太王靖雯的歌〈容易受傷的女人〉，更令她幾乎成為全天下女人的代言人，加上正值卡拉 OK 黃金盛世，晚晚處處的 K 房可能同時有幾百個女人對着咪高峰大喊：「不要 不要 不要騾來騾去 請珍惜我的心……」真真正正的全面入屋、入心，大概都是靠這一首歌將她帶到第一次 30 場紅館演唱會，而她的音樂、唱歌風格及技巧對香港樂壇有極深遠之影響。但當然，王菲確實只得一個，情況與星爺差不多，要仿效甚至企圖趁空檔取締，基本上都沒可能成功。

王菲應該是繼鄧麗君之後，最具影響力及最受歡迎的華人女歌手，覆蓋範圍大概是全球華人市場，可以在日本武道館舉行演唱會已夠厲害，更為著名電子遊戲唱主題曲並破世界紀錄的暢銷！兩岸三地獲獎無數，美國 CNN 封號「粵語流行女皇」，更加是當年的一個潮流指標。

其強大的受歡迎程度伸延到電影作品，縱然參與的電影不多，但絕大部分都令人印象深刻，《重慶森林》、《戀戰沖繩》及較為特別的「新派古裝黃梅調」《天下無雙》，揀選的戲種都貫徹王菲有型刁鑽的性格和喜好，而神奇地無論甚麼電影類別，看着她的演出，完全不會覺得是在演戲，簡單來說就像看着她本人自己一樣，明明戲種角色截然不同但只會看到她在做自己，跳脫可愛，和她是歌手身份時，充滿感情或者前衛偏鋒風格的演繹是兩碼子的事，也許這就是王菲最獨特最有價值的天賦才能吧！

我們愛過的、沉醉過的，就這樣 30 年，彼此都有認真付出過，已很不錯。

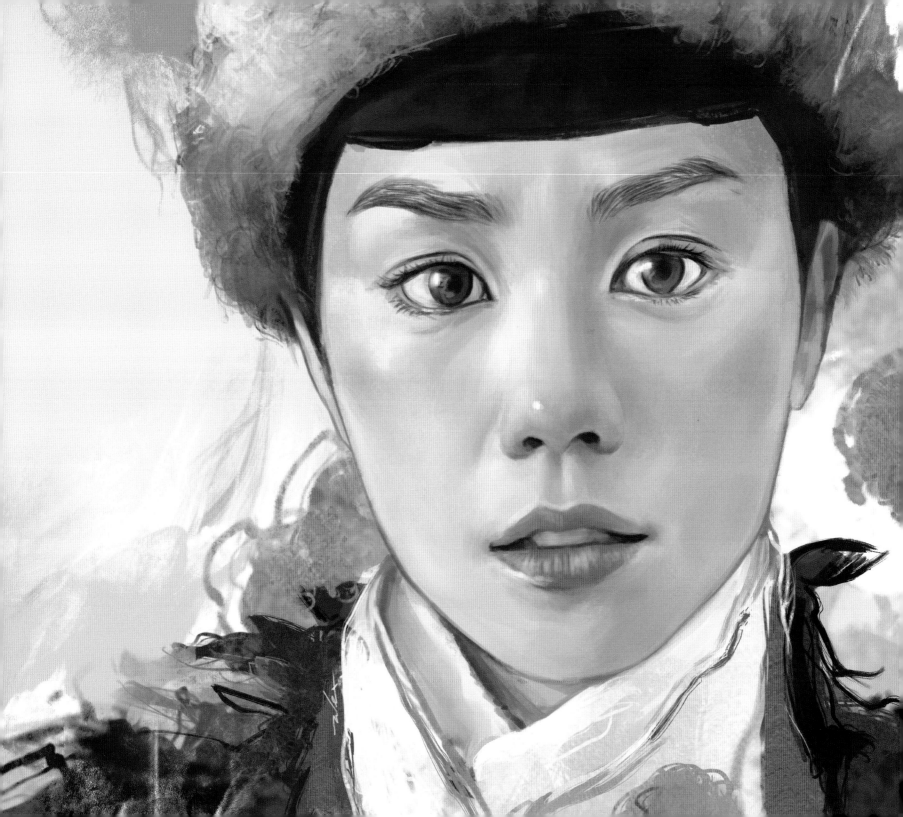

人無事
先做到世界冠軍

阿媽｜黃文慧

《嚦咕嚦咕新年財》2002 年

有些面孔，由細到大都常在你視線範圍老是常出現，但偏偏無辦法叫得出她的名字，例如《嚦咕嚦咕新年財》裏患有老人癡呆的媽媽或者詠琪口中的奶奶。那老是出現的狀況，是今天下午我在超市買了一樽粉紅色的清潔劑，樽上貼著的廣告標貼就有她出現了！來，跟我讀一次，她叫：黃文慧！

小時候看黃日華、翁美玲版本的《射鵰英雄傳》，已見識過未見其人只聽其聲都會恐懼的梅超風，這說得上是童年陰影，長大後來到《嚦咕嚦咕新年財》，又會神奇地愛上這個可愛媽媽。都說角色就是電影靈魂，角色設定成功的話，電影可能都已成功了一半。當然此電影成功真是各方面都保持到高質素所致，連劉青雲變成乞人憎反派都很好看，都不會爛得到哪裏；甚至賀歲片來說，它應

該跑贏了其他傳統經典賀歲片很多很多了！起碼我每次過農曆新年就很想看一次！

翻查一下 Bonnie 姐（黃文慧之暱稱）的生平事蹟，原來經典粵語片《女黑俠木蘭花》女主角本身是她演的，因為種種原因，結果電影拍好了女主角卻不是她，這一下打擊，很難想像應該怎樣面對。想到自己性格經常怨這樣恨那樣，總是為失去了一些微不足道的所謂機會而憤怒怨恨，相比之下，我和我那些事，確實只是微塵兩粒。

Bonnie 姐亦曾經因為媽媽患了腦退化症 88 歲過身，幾年後爸爸也離去，人空虛得酗酒、沉迷賭博……令我想起 2020 年尾一套在串流電視上播映，關於一個女孩如何成為國際象棋界第一的美劇《后翼棄兵》。有些網民發現劇中一些

情節和畫面與以麻雀為題的《嚦咕嚦咕新年財》竟有不謀而合之處。原來，連失去母親後那種孤零零，空虛寂寞得失去所有動力而酗酒、沉淪，在戲裏戲外是那麼巧合地相似！

人生如戲，戲如人生。

希望 Bonnie 姐都繼續似劇中女主角般，寄情於自己真正心愛又做得出色的東西上，不同的是 Beth 寄情棋藝，Bonnie 姐寄情是拍戲拍劇吧！而一樣的是，最終能拋開孤寂，人無事，就會是世界冠軍了！

女神無可疑

胡彩藍｜林嘉欣

《男人四十》2002 年

先說說要畫林嘉欣，絕對是這本書的演員名單中最大壓力，只因深知她是最難畫得好的其中一個，又是不完全完美五官比例的臉孔，稍有差池就會面容崩塌，神似與否、神韻不足對我來說都是相當大的隱憂。

幸而繪畫過程尚算順利，總算拿捏得到，一額汗。

林嘉欣的首兩齣電影——《男人四十》及《異度空間》，已於 2002 及 2003 年囊括香港電影金像獎與金馬獎的最佳新演員、女配角、女主角幾個重要獎項，只是廿多歲，可以演到張國榮的女友，亦可演得到與張學友發生師生戀的中學女生，毫無違和感。來到近年，她算是保養得相當好，帶一點成熟還多了一點知性氣質，除了拍電影，還會拿着連鎖店漢堡包或護膚品瞇着眼露出招牌酒窩甜美笑容拍廣告。

胡彩藍那一種潛藏野性隨着放浪放任，又不經意發出「來馴服我吧」的訊息，隨便瞄你一眼、零點五秒的一下咬唇，那聲線、那神情動作、就算不說話，只是輕輕托着頭望着你……我極度明白及信服岸西寫的《男人四十》劇本，我極度明白林耀國老師是如何把持不到。當然其實整齣電影的故事都是好看的，以兩段屬於兩代的師生戀情貫穿，又同時帶出婚姻、家庭、教育、倫理甚至社會問題，戲劇性故事落在樸實的許鞍華導演手上，又相當有化學作用。

當然梅姐的最後電影演出亦是相當有觀賞及紀念價值的。

睜開眼

趙嘉汶｜李心潔
《見鬼》2002 年

　　古今中外，電影中有很多經典場面，即使是一小段情節甚至只是一個鏡頭，一提起往往都能使人瞬間勾起回憶，這就是現今我們常說的所謂「名場面」。

　　隨便說說西片就有《鐵達尼號》Jack 與 Rose 的裸體素描及浮木對話、《危險人物》的跳舞場面……港產片就更加耳熟能詳，星爺的五條煙、Mark 哥楓林閣槍戰及酒廊訴說如何被槍指着頭、華 Dee 流鼻血……要數，可能要另開一本新書才可數完。

　　而在這無窮無盡的名場面當中，恐怖驚慄電影當然少不了！由《閃靈》孿生姊妹望着你到《驅魔人》小妹妹 180°把頭轉過來，再到伽椰子坐在床尾另外

貞子又從電視機爬出來等等，想到也心頭一震。外語片夠恐怖，而香港鬼片代表，我一定會選《見鬼》。我們以為不去鬼屋、鬼酒店或荒山野嶺等令人不安的地方，就能避免鬼怪事情發生，但《見鬼》告訴我們，每日的日常生活，或者已有不屬於我們世界的東西在活動，就算到食店買個飯盒，你旁邊都可能有些你看不見的朋友在「舔叉燒」，你，還會繼續幫襯嗎？

　　一齣 2002 年的電影，今天再看再想想，領略到的又大有不同。有一雙能看到靈異東西的眼睛是可怕，但其實一些你不想理會不想接觸的人與事分分秒秒在發生，看不到不等於與你無關，又其實，原來看不看到，無關有沒有異能的

事，只可能是眼睛到底有沒有睜開一點去看。

　　見不見到鬼，用心，不是用眼。

人間兇器

Charlene Ching | Maggie Q

《赤裸特工》2002 年

由王敏德、柏安妮、吳大維開始，之後的 90 年代尾到千禧年代就出現吳彥祖、安雅、陳冠希、馮德倫、周嘉玲、王淑美、鍾麗緹、尹子維、陳子聰、連凱、李綺紅、吳嘉龍、雪兒、樂基兒、Lee Ann 及 Maggie Q⋯⋯到底以上所提及的人物有甚麼共通點呢？

大概都是俗語所說的「浸過鹹水讀過番書」、「皮黃心白 ABC」，甚至不是香港出生、可能是混血兒甚至不懂中文的香港演員，當然還有最重要的特點：不是俊男美女就是有型有格，大部分應該都是拍廣告開始被人認識而轉戰電影。曾經是千禧年代相當火紅火熱的新希望，配合當時很多導演拍攝很多不同的電影作品，由於全部外型都那麼好看，成為很多觀眾的男神女神！

可惜是來到十幾年後的今天，這一批演員都在不同的情況下淡出了香港電影圈。我明白時日會過，人人都會隨着年紀增長而不再年少青春美麗動人，但從來演員演技都未必完全依靠外表的，有時歲月可能還令演員演繹加多一重味道，從年少到老都當演員的例子比比皆是，又或者是因為香港電影市場已容納不到那麼多由上個年代過渡來的演員嗎？

當然還有個別例子是已進軍了外地參與電影、電視的，例如男神吳彥祖及擁有俏麗樣子身材性感得可以成為武器的 Maggie Q，看看《赤裸特工》中她跳舞誘惑那一段，就會明白何謂「人間兇器」。

又再回到起點
從頭上路

李心兒｜陳慧琳

《無間道》2002年

曾經問過一位行內編劇兼編劇課堂老師，《無間道》的成功到底是怎麼樣做到的，老師就簡單一句：「很多很多的配合。」

是的，再簡單就是說天時地利人和，是計算亦要配合控制不到的環境因素。這個成功除了破票房紀錄，亦令此電影系列出現第二集前傳及第三集的後續，重新定訂卧底警匪片類型標準，算掀起了卧底片小小熱潮，只說「無間」兩字已經肯定是當年的年度關鍵詞無誤！更引得荷里活的馬田史高西斯買下版權翻拍成狄卡比奧、麥迪文主演的四項奧斯卡獎影片《無間道風雲》。其實我在想，如果以今時今日標準，《無間道》原裝香港版本可能根本已經夠資格競逐「最佳國際電影」了！

說到「今時今日」、「天時地利」，今時今日的標準，又能否拍這樣題材的電影呢？拍得到，觀眾想看的又是這樣子的故事嗎？演員陣容又是另一重大課題，系列三集網羅了朝偉、華仔、秋生、杜汶澤、吳鎮宇、胡軍、張耀揚、曾志偉、林家棟、陳冠希、余文樂、黎明、沈澄、陳慧琳、鄭秀文、蕭亞軒及劉嘉玲等看得又演得的演員，其實只說演員這部分，可能已說明了可一而不可再的意思了。

2021年3月，「無間」編劇莊文強自編自導的《金手指》正式開拍，華仔朝偉合作已經是久久未見的超大亮點，夥拍的任達華、方中信、姜皓文及錢家樂都是令人期待的卡士，當然更吸引我的是很多新世代演員，例如Dee哥何啟華、胡子彤、林耀聲、岑珈其、柯煒林、張蔓姿、張蔓莎等等，而故事是以香港一宗真人真事貪污案件作藍本，更以破紀錄的三億五千萬投資。對電影公司來說，似乎是絕對不容有失的一次，到底有多大的本錢及信心，才可在這樣低迷的市道下以幾億投資開拍一齣電影呢？

牌面很漂亮，先不要說能否如當年《無間道》般終極橫掃，能真真正正振興一下香港電影甚至整個經濟圈已經相當鼓舞，就繼續期待底牌揭開吧！

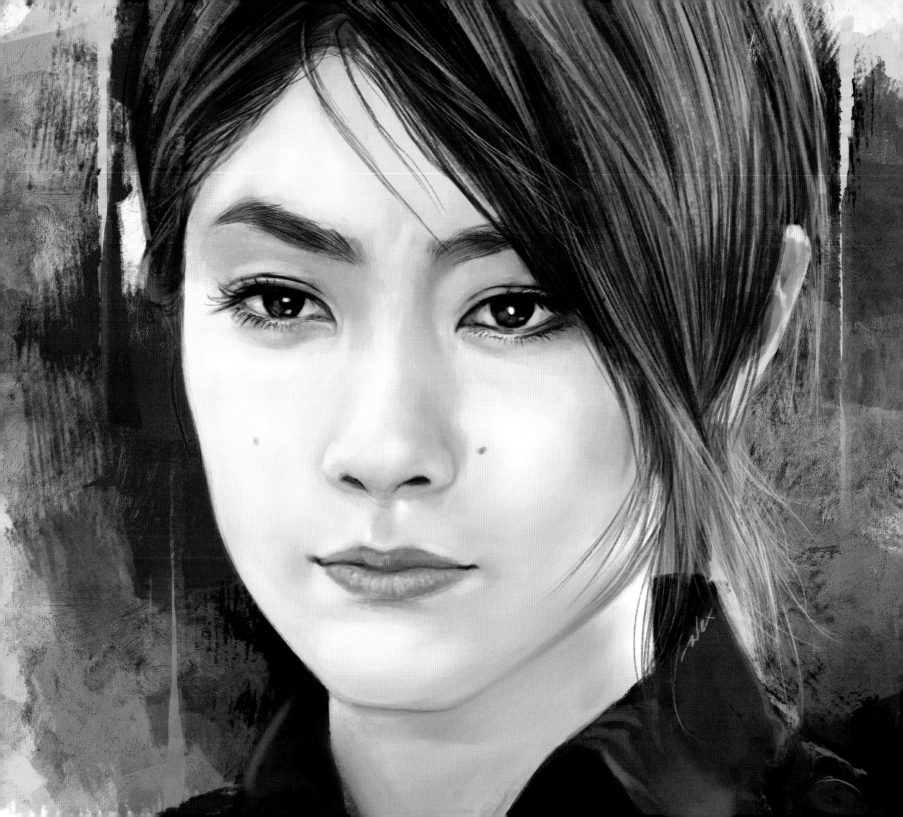

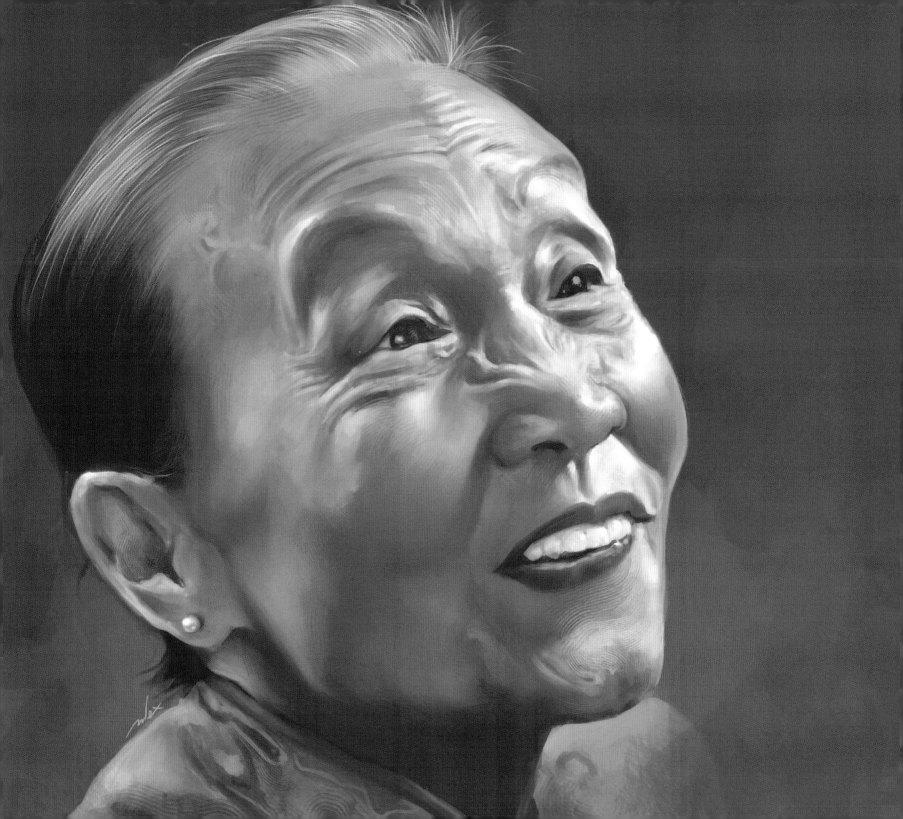

快樂演戲

Sexy Susie｜侯煥玲

《六樓后座》2003 年

2018 年 2 月中的一天，「甘草皇后」侯煥玲於睡夢中離世，享年 95 歲。67 歲才入行，由 1987 年至 2017 年曾參與超過 140 齣電影演出。

很熱血的一件事情！很熱血的一位婆婆！又或者，是為生計，但為生計也可熱血一點的！

「Susie，如果 88 蚊可以買一個鐘頭嘅快樂，算唔算貴？」

「傻仔，梗係貴啦！快樂邊度使用錢買㗎？」

反覆看着《六樓后座》由侯煥玲飾演的 Sexy Susie，在天台與周俊偉飾演的梁 Wing 幾句對話，很簡單但很感動。這位資深甘草演員，人人尊稱 Candy 姐，有說她為撫養弟弟而終生不嫁，有說她晚年孤單淒涼，在電影業低迷時只能靠綜援過活，亦有報導說她工作態度認真、深受導演們的歡迎，而她每每在演員表當中看到自己的名字就會感到開心滿足。

是甜是苦是喜是悲也好，用廿多三十年去做好一份工，快樂地去演戲，尊重別人尊重自己，這些已夠我用心學習；相對地，這一份工作就將最快樂最動人最可愛的你擷取下來，未知能否流傳後世，但已足夠影響到我，令我記住你，你值得我將你最美一刻畫下來。

謝謝妳！ Candy 姐！

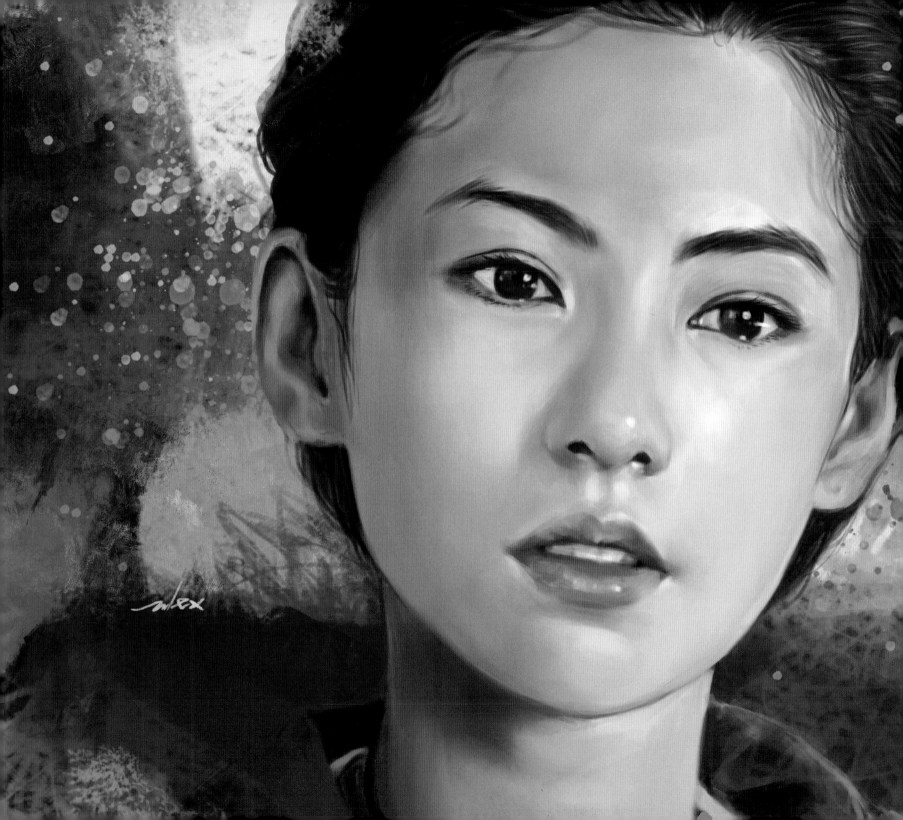

曾經 / 相信

小慧│張柏芝

《忘不了》2003 年

曾經，應該就是《忘不了》、《大隻佬》上映那一兩年吧！我是那種會到旺角兆萬商場看玩具的男人，有次我在二樓一間小店看玩具期間，瞄到旁邊有一嬌小偏瘦削，膚色健康帶着鴨咀帽但絕不能掩蓋那種氣派與星味，還帶着微笑的少女，（如果沒認錯）我相信那一個就是張柏芝，我，曾經與柏芝一起在兆萬看玩具。

曾經我和很多很多的人，都冀盼張柏芝，能夠從張曼玉鍾楚紅梅艷芳那一代女演員的手中棒接下來，由她開始發光發亮！尤其我們看到《忘不了》中小慧那複雜心理變化的演繹之後，心裏都不期然說句：「好了！新一代美貌與演技並重的電影女明星就是這樣了！」

我曾經說過柏芝是一個哭得美的演員，在我而言，哭得美的演技不會差到那裏，柏芝演繹的小慧，更將喜怒哀樂都能發揮到最好看，時而慌失失時而崩潰時而憤恨時而感觸，看到所有都是從心出來，這是超越了「演」的範疇。尤其記得最尾與青雲的對望與電話對談，最後那一抹笑容，是「相信」，是導演、柏芝和青雲甚至觀眾都「相信」小慧這角色的存在、這角色引發出來的關係、影響，只有相信才能成立，那笑容就是最後答案，小慧對前事那種種找不着邊際的最後釋懷。

之後，她和我們都發生了很多很多不能回頭不能逆轉的事情，一晃眼，一切冀盼和相信都不斷粉碎、破滅，最後我們知道柏芝在電視真人 show 節目表演「跳唱」。

2021 年，絕對相信，我和你都很需要一個釋懷，一條出路。

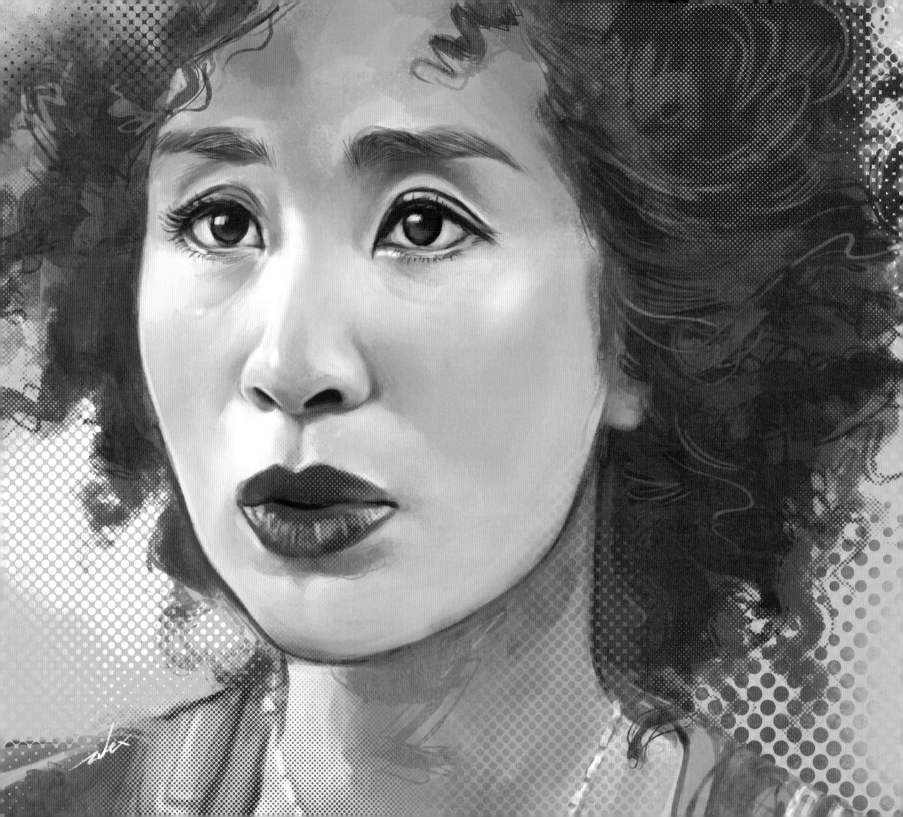

處處吻

阿金｜吳君如

《金雞 2》2003 年

　　看着電影《媽媽的神奇小子》的宣傳片段，有一種久違了的撼動、感動在熱血中奔流，吳君如兩個表情，一句對白加上男主角梁仲恆的互動，已引出兩行眼淚。

　　關於三姑吳君如，第一印象一定是太極樂隊 1986 年歌曲〈紅色跑車〉的 MV 女主角！很有趣是吧？更有趣是在此之前，哥哥的〈戀愛交叉〉、〈柔情蜜意〉及〈濃本多情〉MV，女角都是三姑，她能於英俊瀟灑的哥哥，以及搖滾型格的當紅樂隊班霸中穿梭，更曾與我很喜愛的杜德偉拍拖。

　　這一切都在演繹蘇樺偉媽媽、《歲月神偷》的羅太、《家有囍事》的鬚根家嫂、《古惑仔》宇宙中的女漢子十三妹、與達 Ming 合演棟篤笑、主持電台節目《娛樂性騷擾》與《嘩嘩嘩打到嚟》、獲頒叱咤樂壇新力軍女歌手銀獎、成為《歡樂今宵》的搞笑台柱等之前，其實，吳君如都曾經是電視台青春玉女花旦。

　　我認為吳君如可能是唯一一個涉獵極多範疇而全部都做得很好的香港女藝人。從來都信奉相由心生，現在看來閱歷豐富的君如，是那一種自信有涵養的有型。

　　從箆出去放下包袱不顧儀態開始，三姑確實一次又一次用驚喜去衝擊我們！由插科打諢胡鬧瘋狂嬉笑怒罵到喜中有悲悲從中來，還能打動人心，在演員路途上，吳君如展示了如何由低俗、庸俗一步一步做到脫俗的層面，香港女演員演得好的很多，但沒多少人能正劇喜劇都能登峰造極，甚至以喜劇奪影后，加上三姑是史上累積票房最高女演員，真正的叫好叫座算這種了。

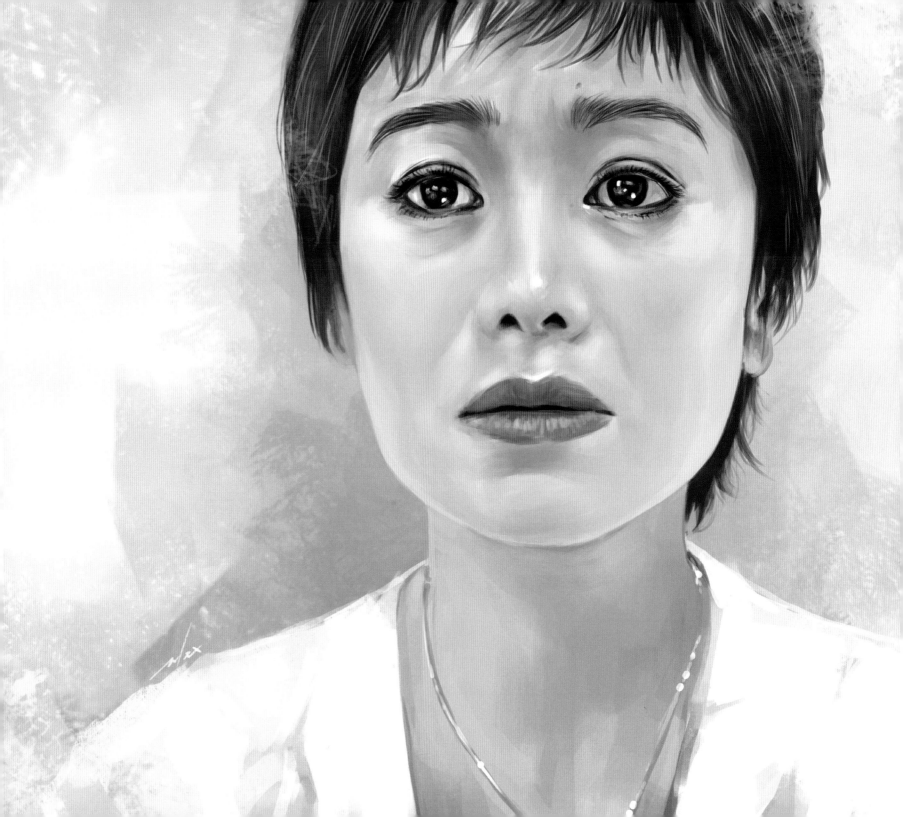

半邊天

莉莉｜張艾嘉

《20 30 40》2004 年

從來都很留意女導演的作品，喜歡許鞍華、張婉婷、麥婉欣、麥曦欣、彭秀慧、陳小娟、黃綺琳……更非常喜歡張艾嘉。

打從 80 年代開始，張艾嘉已參與很多香港電影如《最愛》、《最佳拍檔》、《上海之夜》及《莎莎嘉嘉站起來》等等，令我印象深刻的，不但因她是出色的演員，更能自編自導，參與無數電影作品，無論擔任台前幕後的崗位都獲獎無數，同時亦是一位唱得令人動容的歌手。

八九十年代的香港，鮮有以女性作出發點的電影，如果是女導演的話，那絕對不能不提張艾嘉。

經過了少女愛情縈繞一生的《心動》，那種戚戚然，令人難忘。2014 年，改以跳脫明快手法，告訴我們不同年齡的女性，於今天的社會中所處的境況是怎麼樣，是訴求？是顛覆？張艾嘉用《20 30 40》作出了重要的聲明。除了自己是導演，更邀得不同年齡層的兩位女性編劇共同創作，更全面地了解不同的女性觀。

從機場一幕，帶出命題所說的 20 歲、30 歲及 40 歲三個年齡層的女主角，簡單俐落為電影定下調子，整齣影片最令我印象深刻的，是導演喜歡利用鏡子去反映角色的心態，帶出問題及答案，例如小潔與依童於賓館房中跳舞和嬉戲，用鏡子展示了小潔對性取向的疑惑；想想對着鏡子執拾行李，自怨自艾找不到自己，後來真命天子幫自己搬屋卻沒有察覺，到搬鏡子時才驚覺他的存在；莉莉從離婚初期對鏡哭泣，至電影最後一段面對地震時對鏡不斷和自己說：我是被拋棄的女人。最後成功克服了心裏對地震及情感的恐懼，重新開始。

電影除了示範最標準的電影製作技巧，張艾嘉亦利用電影這媒體說出了這世代女人的處境是獨立的、有思想的，同時勉勵：仍需更努力。

不錯是仍需努力，但張艾嘉很清楚自己不可以極端地去大喊女權至上男人死掉，她清晰而從容地用自己的身份、定位、經歷及能力去營造三個不同年齡女性的世界，慢慢地滲透出那一種當代女性的聲音，不論女或男都應該用心聆聽的聲音。

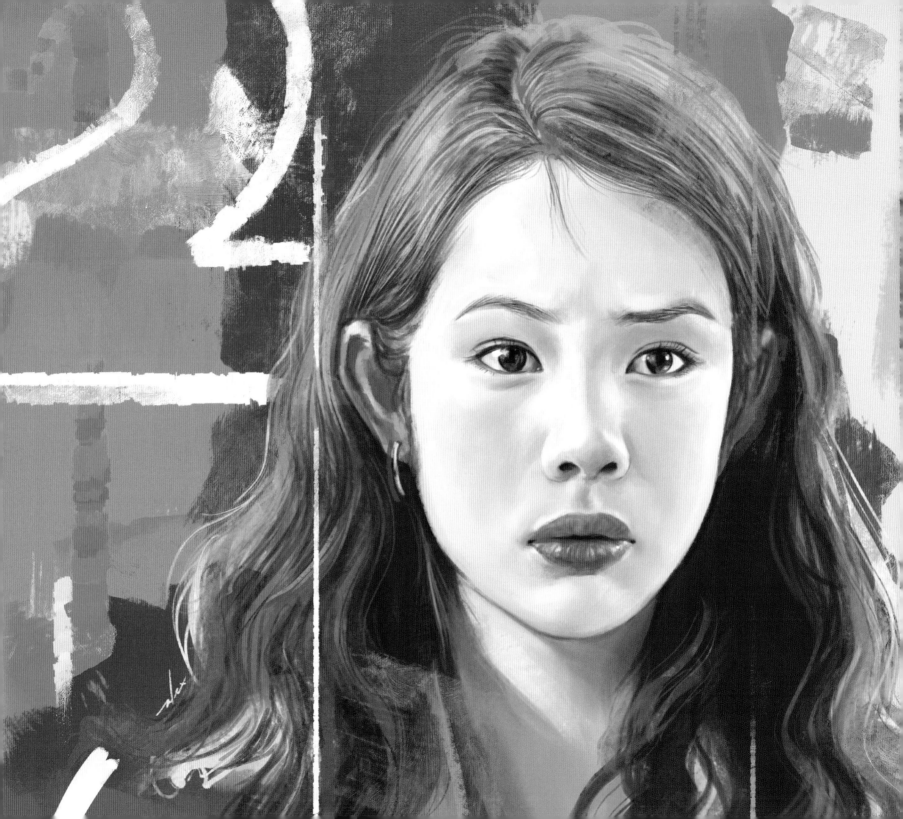

我們還需要 TV 麼？

依童│楊淇

《20 30 40》2004 年

2021 年 4 月，ViuTV 首次舉辦音樂頒獎禮，無綫以新綜藝節目加時加碼加獎品迎戰，已經忘記了電視台會有這樣稍微激烈的狀況出現是何時的事。與其說是新舊電視台正式埋身肉搏，於我而言，較直接的說法是，這幾年間大眾傳播媒體其實早已醞釀這場根本是新舊交替、改朝換代的一個儀式。

一個差不多 100% 看過這次音樂頒獎禮的觀眾都全面讚好，更有說是近年綜合所有媒體中辦得最好的一次，已經超越頒獎禮的層面，碰巧經歷超過一年的疫情稍稍紓緩，大家都彷彿需要一次真真正正的大規模洗滌身心。加上近兩年 Viu TV 努力做了很多新嘗試，同時培養了一群新星，從而建立了一個龐大的觀眾層，就在此刻一舉發放，獎項不是重點，是歌手樂隊們在台上開心唱開心玩盡情滲透的真正歡欣。今時今日，所有新人新事物，只要在手機、電腦、盒子或串流平台出現，下一秒，全世界已能發表意見表達喜惡；當一個節目播出，由頭到尾官方專頁不停出帖去更新得獎名單，平均每個帖都去到成千上萬的讚好，你就會知道，到底時至今日，觀眾們願意看到的期望的是甚麼！另外，一群新生代年輕偶像及實力唱作人，由很多冷言冷語嗤之以鼻惡言奚落，沒有大公司大傳媒大台能靠攏，經十二分努力將觀眾徹底收服，靠的未必是甚麼飛天遁地特異功能，只不過是讓他們和觀眾一同成長，或者讓觀眾看着他們成長。這一點，老實說，無綫從來沒有做或者種種原因下根本不能做、不懂做，尤其當去到 2021 年還在戲彷揶揄一些好像會很好笑的人物、事情時，確實，改朝換代移交儀式沒有預你亦毋須等你已完成。

「過氣」的不單單是一班人一個節目或是一個電視台，而是一種模式，所謂的大戰，到底怎樣定輸贏？傳統免費電視台計的是收視率，而新媒體形式電視台節目經由盒子、網路上發放，一個遙控甚至手機，隨時隨地無限制觀賞節目，由於根本運作完全不同，所以沒有比較的必要。不計收視而是計 click rate，這樣子的模式似乎更迎合今時今日觀眾的生活習慣及模式，而觸及率夠高自然會有廣告商垂青。

突然醒起，對上一次幾乎爆發電視大戰的，大概是 2013 年 HKTV 的崛起，製作了好幾輯高水準同時高成本的電視劇集，其中有我打從《20 30 40》就很喜歡的楊淇，參與演出而之後還拍了電影版的《導火新聞線》，如果當時 HKTV 真的成為一個電視頻道，今日局面又會如何呢？很可惜最後 HKTV 沒有得到電視牌照而變了一個上星期我和太太還在網購日常用品汽水雜糧的 MALL 了。

記號

阿蝶|陳逸寧　真真|蔣祖曼

《蝴蝶》2004 年

　　身為作者，我衷心感謝出版社及自己，因為今次這一本書，喚醒了很多很多我對電影對港產片的回憶及印記，一齣電影一個角色一個鏡頭一個表情一句對白，原來已深深烙在心頭，也許太多年太多事太多人，可能被淹沒可能被遺忘。在構想名單初期，就是大刀闊斧地將有印象的電影、人物羅列，說實話有大半以上已經很久很久沒重溫內容細節早已拋進宇宙黑洞。

　　多得科技，打幾個中文字按兩下鍵，六千天的遠距離影像、聲音及感覺，光速般瞬間呈現眼前、耳邊，彷彿還能感到當天的氣溫，嗅得到當天的氣味。

　　原來《蝴蝶》就是已埋藏心底的電影，今天再看，當然會不期然留意技術層面及角色演繹上多一點，但那種最初印象依然沒有甚麼大變化。當年來說，拍同性戀情並沒加以渲染，或以此為題

實質恐同甚至藐視、嘲笑、賣弄其實為男性觀感刺激而有的纏綿場口，麥婉欣導演用時代轉變展現了一對女性怎樣於保守及中國傳統觀念下掙扎及糾纏，務實地說了個相濡以沫的同性愛情故事，而當中滲入學運事件，於故事上再加多一層令人深思的意義。

　　《蝴蝶》之後，陳逸寧拍了很多彭浩翔的電影，印象最深當然是《破事兒》和「腿張開」的《志明與春嬌》，最近還可在《二次人生》看到她。而蔣祖曼繼續拍了很多小型、獨立製作的電影、劇集，近年更躍升主流電視台女一之列，相當活躍。

　　構思名單初時，只記起蔣祖曼的角色，再細看之下發現，其實陳逸寧、何超儀及田原都十分重要非常好看，尤其記起當時的陳逸寧完全就是我喜愛的類型！反覆思量下，還是選了年輕一對來

畫，相對長大了的阿蝶，面對平凡淡然的成人真實世界，我還是喜歡那一間小房子、那一種滲着光暗交織、逆光起舞、朦朧滲着春光明媚的八米厘底片影像浪漫。

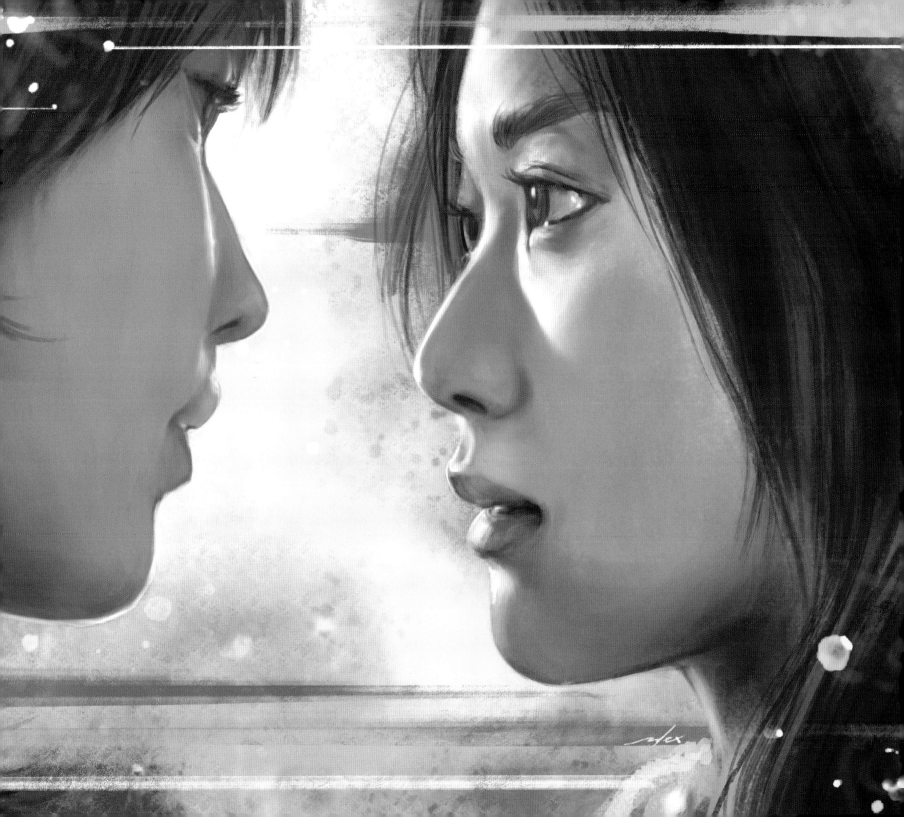

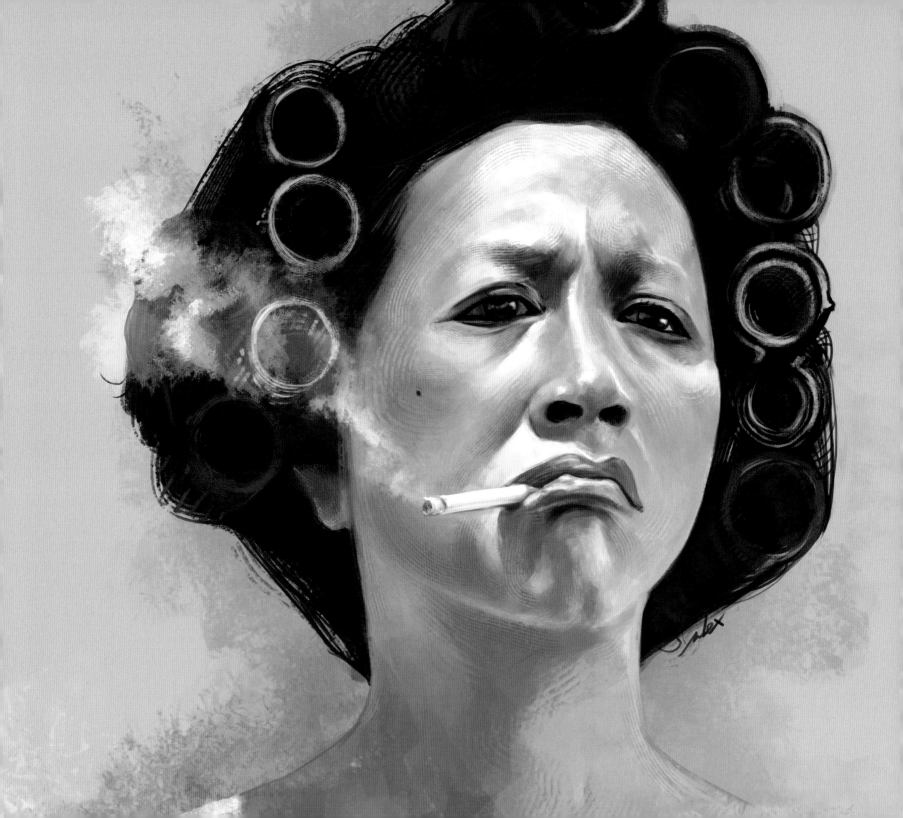

中華樓裏的小龍女
真身原來是劍聖

包租婆｜元秋

《功夫》2004 年

「比劉偉強、鄭伊健那齣《中華英雄》更《中華英雄》！」就總括了我對《功夫》的整體感覺，豬籠城寨及街坊不就是中華樓及附近華洋集處藏龍伏虎的地方嗎？斧頭幫可配對成黑龍幫，天殘地缺根本是四大皇牌十大殺手化身，包租公那柔弱身軀，配以一身一葉輕舟上乘輕功不是余不為是誰？十二路潭腿、鐵線拳幾位高手是元武、羅漢他們吧！決戰火雲邪神後，阿星升到半空孑然一身的狀況，就是華英雄得壽不翁點化，除去天煞孤星心魔擺脫枷鎖開心得飄升至半空那一幕。

電影中的包租公包租婆，就像是劍聖令華英雄領悟出大華傲訣這種殺敵大絕的高人！當中霸氣又咄咄逼人，但其實心底裏重情重義愛子心切的包租婆，一出場就將那「惡死睦瞪」盡流露，接下來再使出其獅吼功，我相信當今影圈內沒有幾多女演員能演出其神髓！

總相信有些演員演出時的力量，會與自身閱歷有着不多不少的關係，元秋那一種彷彿不用力不自覺就散發的霸氣，很可能來自她本身就是大阿姐、大師姐啊！是于占元師傅衆多徒弟，包括洪金寶、成龍，甚至飾演包租公元華的大師姐啊！

息影 18 年，機會一到，那些髮卷那根煙，那睡衣那獅吼，功架盡顯！

再說《功夫》的設定，如來神拳秘笈、活像《七十二家房客》格局的城寨等等……當人人都懷緬着賭乜賭物無厘頭時代星爺的時候，我更懷念及希望星爺或者其他香港電影製作人，如有更多資源及配套的話，請投放更多去拍滲透着香港特色與情懷的作品。

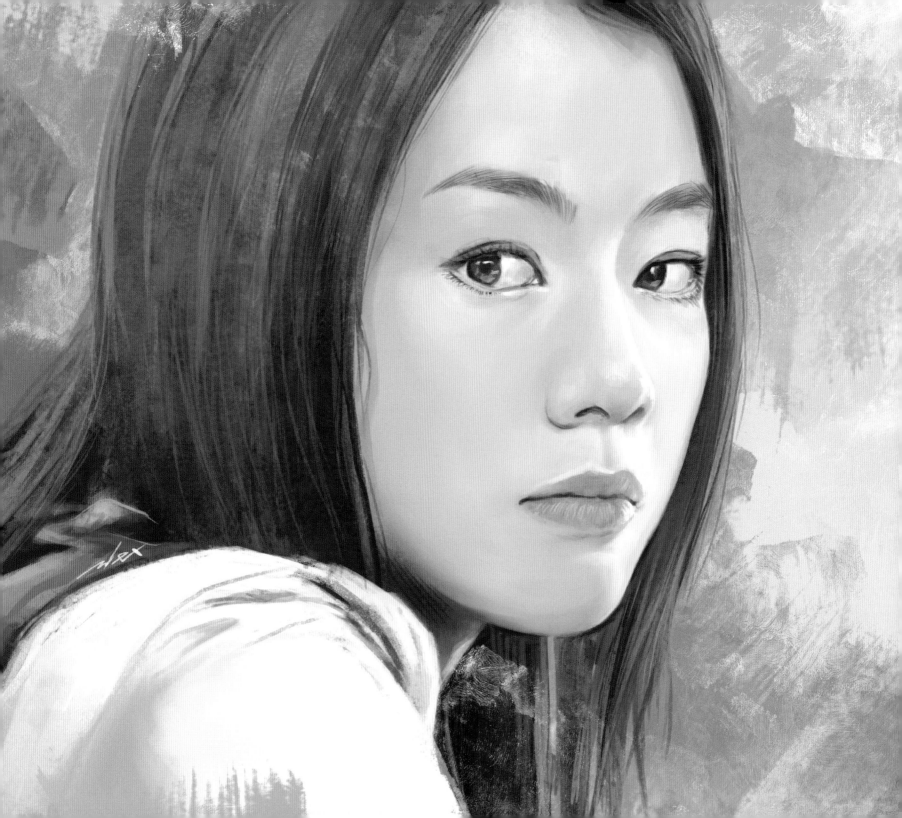

二十年零十二日

阿寶｜鄧麗欣

《獨家試愛》2006年

　　2020年的5月，有幸被邀請去戲院再次欣賞林愛華老師（尊稱「老師」是因為我曾經在一個她執教的課程 Film Theory and Appreciation 上過課）執導的經典作《12夜》20週年重映，再次在大銀幕看到少女階段全盛時期的柏芝、再次看到 Eason 演戲、在漆黑的戲院聽着〈黑夜不再來〉，有一種莫名的感動。

　　這一種感動在年多後再次激起，因為得知林導演終於宣告會編導《12夜》續篇《12日》，而女主角就選了近幾年進步得可達到最佳女主角級數的鄧麗欣。Stephy 由九人女團中的青澀少女出道，2001年開始拍了大量愛情輕喜劇，老實說所飾演的角色演繹都變化不大，我實在看得不多。直到2017年遇到杜汶澤的《空手道》，再之後的《藍天白雲》，第二度提名最佳女主角、演得細膩入微的《金都》，加上再次進軍電視界別好評如潮的《男排女將》，都絕對是將以往固有印象完全打破，成功過渡為一個演得好看的女演員。也許始終演了20年，Stephy 現在是成熟了一點，但又確實多了一點歷練，從樣子及眼神中可以看出來，這一點對演繹角色有絕對幫助，演一些成年女性所面對的問題及難關尤其手到拿來。

　　20年，林愛華遇上鄧麗欣、用截然不同的故事及角色去展示不再少女的女性世界，令人相當期待。

由心而美
劉心悠

小惠｜劉心悠
《軍雞》2008 年

關於日本漫畫家田中亞希夫，其實我還非常喜歡一套叫 *Glaucos* 的作品，是講述一個天生就擁有超乎常人深潛能力的少年故事，短短四期，追看性極高，亦是一套相當有意思的漫畫。

當然在這之前，我是瘋狂喜歡田中的成名作《軍雞》，用豪邁畫風描繪出各種人性潛藏醜惡、良知。我看的時候大概是 2006、2007 年間，去到這年頭這年紀仍有能力令我早已冷卻的漫畫熱情燃燒起來！

2008 年，《軍雞》竟然被改編成香港電影，更有原作者橋本以藏當上監製之一，並參與劇本創作，確實令我極度震撼。始終《軍雞》並不是甚麼熱血運動愛情闔家 BBQ 題材，有香港片商有興趣之餘，更由在《愛·作戰》、《狗咬狗》時已極得我歡心的導演鄭保瑞執導！儘管故事、調子氣氛及人物造型等都未能做到原著漫畫神還原，但其強烈風格及表現手法都帶有相當的官能刺激，主角余文樂飾演的成嶋亮，當然比原著角色有型俊朗，那毫不錫身的演繹確實令電影加分的。

另外令人眼前一亮的還有劉心悠，同樣是不太顧及形象地去演繹小惠這角色，嬌艷帶點暗黑，算是突破一貫於觀眾心目中的固有美女形象，來一點新刺激。撕開漂亮面孔華麗糖衣，戴上唇環穿上性感裝束跳艷舞，性感撩人，據她說這尺度算是劉心悠的極限了，而的確近年很多時候都看到她漂亮動人地拍廣告、一些運動跑步的消息，繼續零緋聞，更開始被人冠以凍齡美魔女……（嗯！其實我真想問問，其實凍齡、美魔女是怎樣定義的？凍齡的齡是怎樣計算的呢？）

甚麼時候我們變得那樣嚴厲？又何時將審美眼光定得高高在上？不論男女藝人稍一不慎可能只是眼尾多了一兩條紋，馬上受盡批評被說三道四，其實我們何德何能呢？

說實話，我認為沒有易容般的整容、活得快樂心地善良、保養得宜慢慢地自然地老去，才是真正的美，由心而發的美。

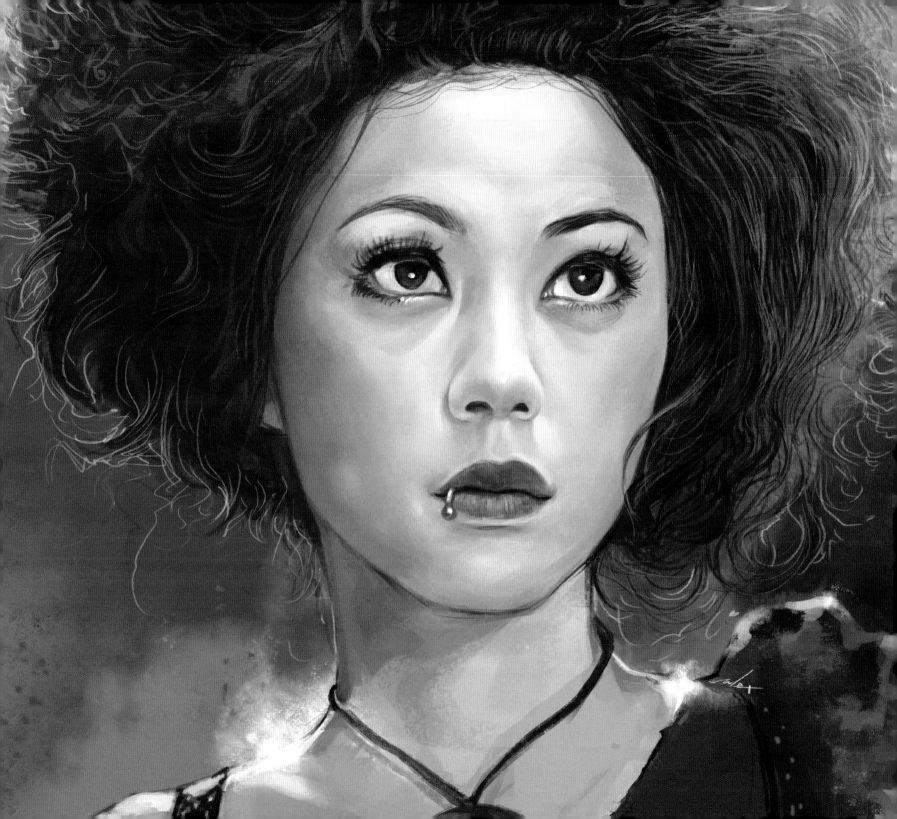

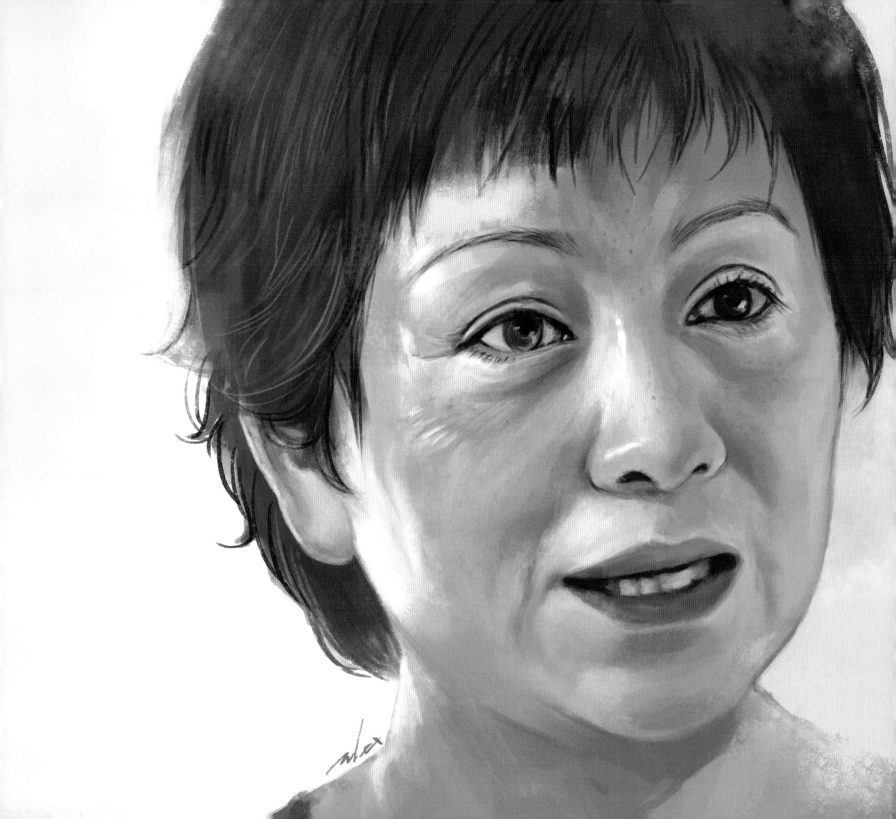

細味平淡

貴姐｜鮑起靜
《天水圍的日與夜》2008年

　　《好好拍電影》是一齣由文念中執導、用了好幾年時間去拍攝、關於許鞍華導演的紀錄片。很喜歡片名和我映畫專頁的宗旨「好好畫好電影」有着微妙的不謀而合，而紀錄片亦將我喜歡的許鞍華導演非常真實地呈現在觀眾眼前。

　　還記得周潤發第一次以《英雄本色》拿金像影帝，在台上就特別多謝 Ann Hui，就是那一次我開始留意許鞍華。多年印象，她都在樸實無華地拍，絕大部分，是靈異是愛情故事是時裝是舊時代女人四十老人問題男人四十中年危機城市景觀社區文化婚姻生活社會議題等等都好，基本上都未曾見有甚麼堂皇華麗色彩斑斕的場景畫面出現過，除了樸實，就是「貼地」。例如關於天水圍的兩

部曲，從一個本身已充滿問題的地方做起點，藉着一宗倫常案帶出中港婚姻的問題、用貴姐與兒子的日常生活，展示了天水圍這個新城市的真實面貌。

　　要確切地呈現「現實」，就要去研究根本，Ann 用了一個最簡單務實的方法去感受領略學習，就是先由自身出發先做一個樸實的人，繼而從生活中去體現。例如在我居住的社區，一個普通的平民社區，都不止一次見到 Ann 在區內活動，更見過她獨自坐在一個小公園，都不知是休息還是感受那一刻的寧靜，但我倒是一廂情願地覺得導演是分分秒秒都在呼吸着這城市的空氣、與這城市的脈搏同步，不是刻意只是與生俱來的觸覺。因為我相信有這樣的身體力行感

受生活，才能那樣自然地真誠地用電影去勾勒這城市不同層面的輪廓。

第四章

10-20s
歡迎嚟到呢座城市

電視台大地震，變陣重整綜合娛樂戰線甚至提議 reboot《歡樂今宵》，唱片業協會支援業界重唱 113 首經典歌，希望音樂能永續，朝偉德華中信達華無間道超級班底拍板宣告開拍兩億成本新電影。當大家都似乎企圖用盡方法，希望重回不同時期的娛樂光輝歲月之時，電影電視老前輩狠批年輕一輩想香港電影回到繁華盛世的機會是零，新一代電影演員搞頻道拍網片吸納年輕觀眾層，滿有信心回應不隨波逐流，不走舊路一樣能發光發亮……火頭處處同時充斥矛盾。

香港人苦苦捱過兩年，經歷生死，直至 2020 年完結，2021 並沒有叫我們很正面很明亮很有希望，就如《狂舞派 3》不再熱血，不再一句口號就去到幾盡，一巴掌一巴掌重重打臉告訴觀眾，我們承擔着的無力感、現實世界的殘酷冷血，赤裸裸地套在你我他身上！過去十年，所有計劃都趕不上變化，香港電影並沒有延續前十年的強勢，純本土製作買少見少，更遑論大製作大卡士大收的票房。相反卻出現很多新一代台前幕後的電影人，做出很多不同嘗試，加上新的媒體，新的市場策略，打破固有框架，再重新訂立新一代香港電影的標準。成功失敗都是未知數，又或者並不重要，正如《狂舞派 3》結局，就算難堪，如何苦澀，縱使徒勞無功，只要我們在、我們做、我們跳，任何人與事都能舞動起來。

要打就一定要贏

芬姐｜邵音音

《打擂台》2010 年

　　這幾年發現自己真的很喜歡畫一些較年長的女演員，無論電影中的角色背景抑或演員本身的真實生活，很多時都擁有不同的人生經歷，往往能從她們面上或身上一些皺紋、疤痕，以至眼神領略得到、感受得到一點點風霜、一點點歲月痕跡。很多時不用太擔心畫得不夠美不夠瘦不夠白不夠黑，因為她們的美絕對是來自那些蘊藏着的感覺多於外在容貌，可以比較放膽去試去畫是件幸福的事情。

　　音音姐就是以上所講的最好例子，本身在電影圈中已經充滿傳奇，經過無數波折與年月洗禮，由 70 年代的性感女神到近年的出色綠葉，參與電影作品亦非常的多，更令她兩度成為香港電影金像獎最佳女配角！

　　音音姐奪最佳女配角的電影分別就是此畫的《打擂台》及再早一點的《野‧良犬》，特別之處是兩齣電影的導演都是郭子健，一個我非常喜歡的香港導演，十分擅長將香港比較大眾化及地方色彩濃厚的特點，加上豐富的人性關係去呈現，但手法又偏偏比較大膽比較極致，例如音音姐都有演出的《青苔》就是另一齣我極喜愛的郭子健作品。甚至 2000 年前我在夜間攻讀媒體藝術課程的一科 Film & Arts appreciation，其中一份功課就是為《青苔》寫一份電影分析。還記起臨近死線前一晚，還未戒煙的我用了整整一個通宵及一整包香煙不斷循環地看着《青苔》VCD，邊用紙筆狂做筆記再整合分析，去到金魚缸內那些魚和水到底喻意甚麼都嘗試細心解拆，感覺是瘋狂的！對，那幾年的課程確實令人瘋狂，亦因為那幾年，更令我確實認定自己是何等喜歡電影這回事呢！嗯，最後這份分析我有電郵傳給郭導演看，更得到導演的回覆，是一篇詳盡的回覆，令我對郭導再多一份尊敬和欣賞。

　　那一個年代，我真心覺得香港導演有郭子健、鄭保瑞與葉偉信真是太好太好！有火有力有新角度新視野！

　　那一個年代。

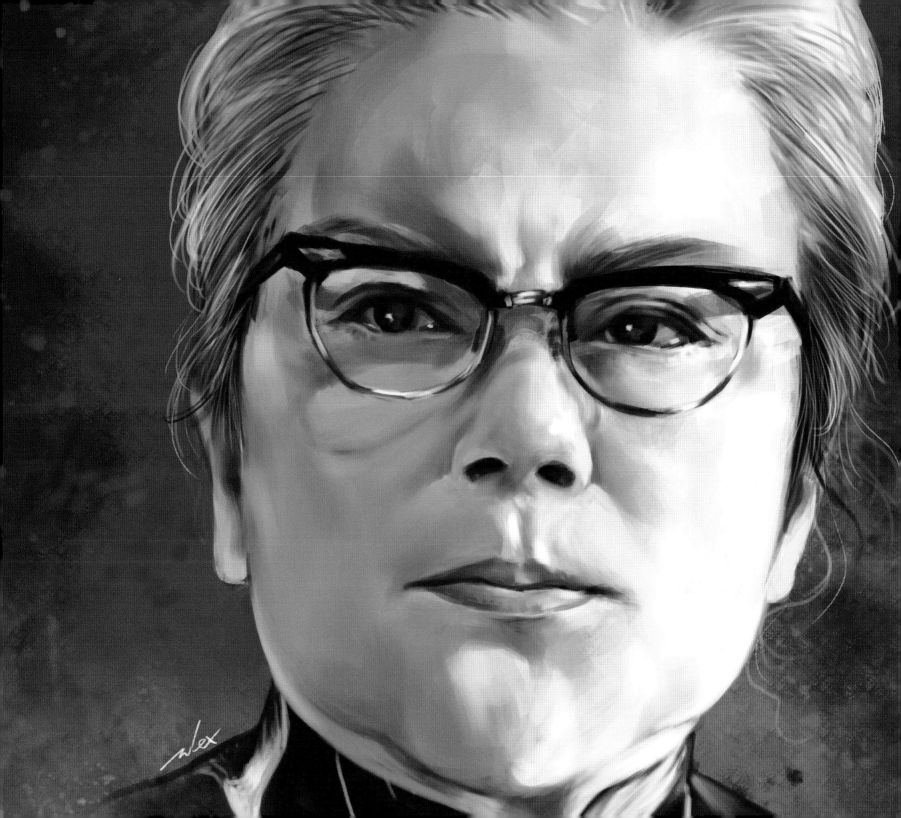

將冰山劈開

二花、Merry｜官恩娜

《東風破》2010 年

　　時為 2005 年，地點是柴灣工業城一個影樓，當時三十多歲的我，在當年實體雜誌仍算有銷量、有廣告能維持的年代，我以電腦雜誌的「高級美術員」與封面美術總監之身份，在場打點最新一期關於「隨身 MP3 播放機」專題的封面及內文相，女主角就是 Ella 官恩娜了。

　　世上有史以來最「佛系」的 art director 可算是我了！不知道是那來的勇氣，又或是日夜顛倒的工作模式令我疲憊得不想多説任何東西，我在拍攝照片期間全程雙手插袋，採取不溝通沒意見極其量只點點頭示意的態度，就算當日面對的算是我女神 Ella，亦只遠遠站在螢幕旁看着，沒有和她有任何溝通。現在回想也確實匪夷所思到極點，是女神 Ella 啊！近幾年我從平面設計跳至擔任廣告影片導演的工作，基本上一到拍攝地點就會馬上與參與人員及演員溝通，深明拍攝現場溝通的重要性，到現在都想不起當日何解我能保持這完全令人觸摸不到的狀態⋯⋯

　　最重點是當日最後一刻，都不知道 Ella 説了一個甚麼的笑，我在遠處終於綻放了第一亦是唯一在笑容，Ella 第一時間指着我大聲笑説：「哇哈！我終於見到你笑了！」真心當刻整個人是融化掉的。

　　這就是我所認識的官恩娜。

　　以上這件往事，是近來執屋時看到當年由官恩娜做封面的那期雜誌「打稿」記起的。實不相瞞，近年 Ella 在 Concert YY 中〈地平線〉的演出我仍會經常重看，實在太美！而她唱歌也非常動聽，包括她為 Do 姐的電台節目《口水多過浪花》唱的主題曲，電影產量不多的她還有一齣出色的《東風破》！年紀愈大，愈不想保留太多物件，有用的就好了，但斷捨離還斷捨離，舊物舊事總能令人喚起記憶；而有時原來最舊的記憶，往往記得最清楚細緻的，就像《東風破》裏面所描寫的 Merry 以及每個角色般，從舊事舊物舊感情領略感受，是苦是甜，細膩、溫婉而動人。

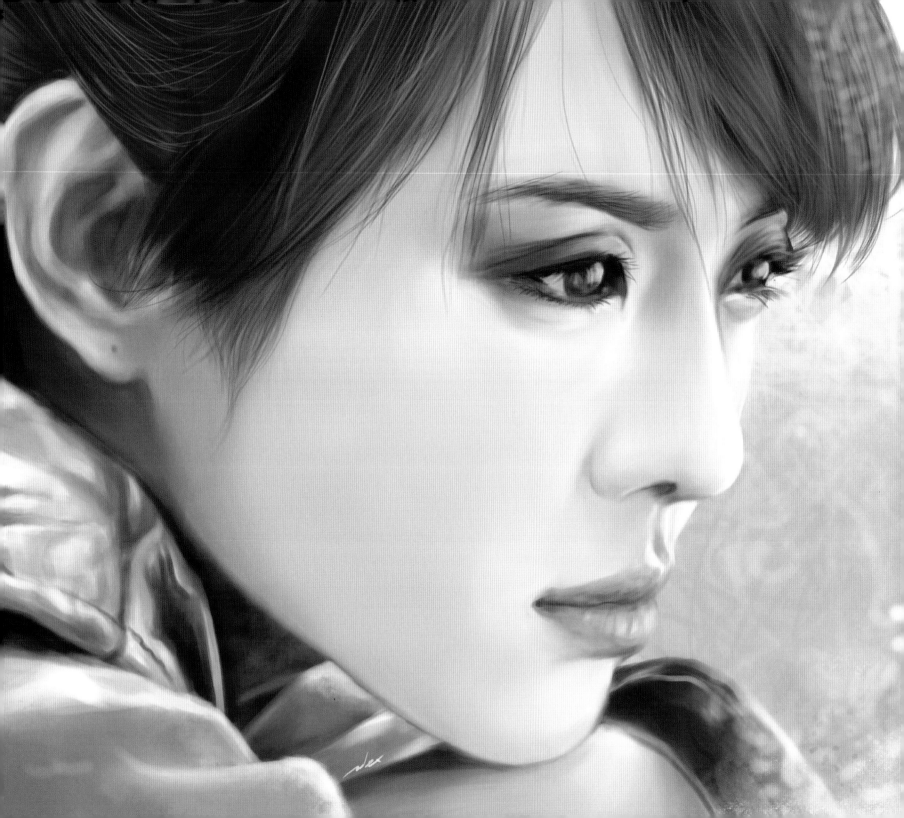

致我敬愛的

鍾春桃｜葉德嫻

《桃姐》2011 年

　　Harvey Chan 是我的繪畫老師，唯一的繪畫老師，我認為是香港畫人像最強的畫家！其實都只不過是由 2015 年 11 月開始至 2018 年 4 月間斷斷續續地跟老師學畫。我絕對不是勤奮努力的學生，就算只是放假的日子去上一個三四小時的堂都不能長期維持，但能夠在老師畫室幾個小時完全集中享受那種氛圍，確實是很治癒，同時能與亦師亦友的老師談天說地，更是一大樂事。作為課堂，老師一定會有一些技法上、藝術上甚至地理歷史上林林總總的分享，聽着看着，你就恍如看到一道道大門給你打開，你可以感受、接觸不同的一個個宇宙，更會在學習路途上得到老師的意見及鼓勵，務實而不沉悶，嚴謹但

不嚴肅！我常說，沒有我的尤達大師 Harvey，我可能連畫都不會再畫。更重要是，我想絕大部分跟過 Harvey 老師學畫的，一定對其中一個環節充滿嚮往及期待，就是老師的示範，不論是完整一幅去示範顏料的使用，或是示範人像的形狀構造，即使純粹一個鼻子的立體感怎樣處理，在你畫紙角落上示範繪畫的那幾個平方厘米，你就是會定神觀看。很可惜 2021 年 6 月老師就會和太太到加拿大定居，衷心希望你倆生活愉快身體健康。

　　雖然我不是你最好的學生，但你肯定是我們最好的老師。

　　我愛我的老師，也同樣很愛葉德嫻，因為你們都是充滿才華的大好人，

值得尊敬、值得敬愛，因為你們都會聽後輩想法再加以指導、鼓勵，絕對不是以自己的經歷去壓過別人人生的一言堂。

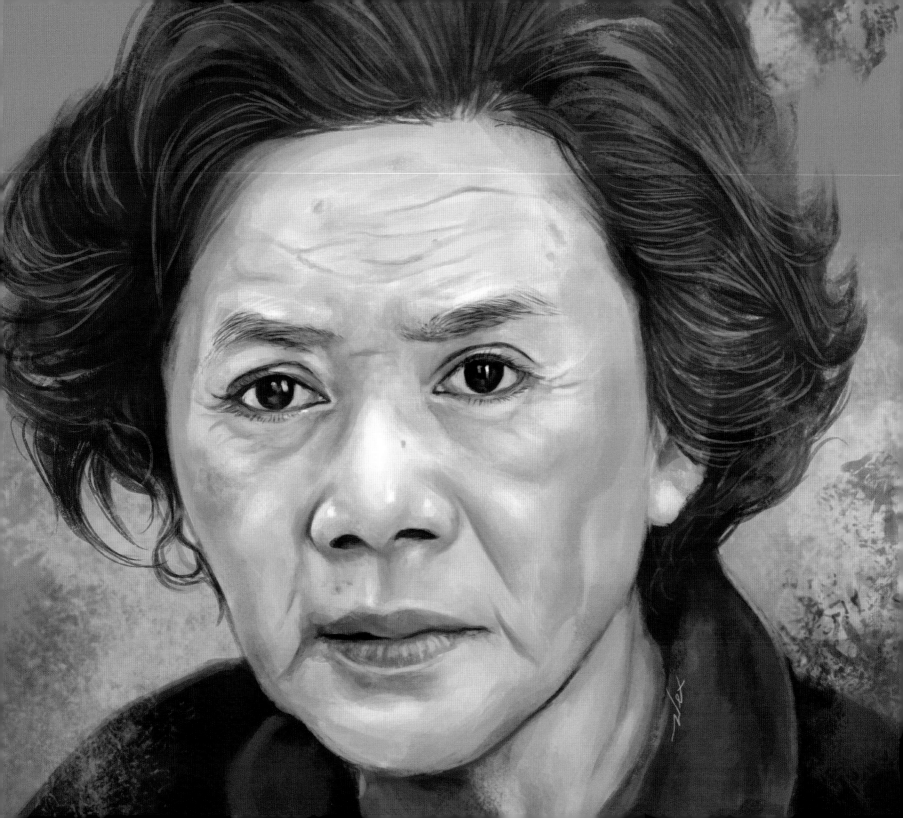

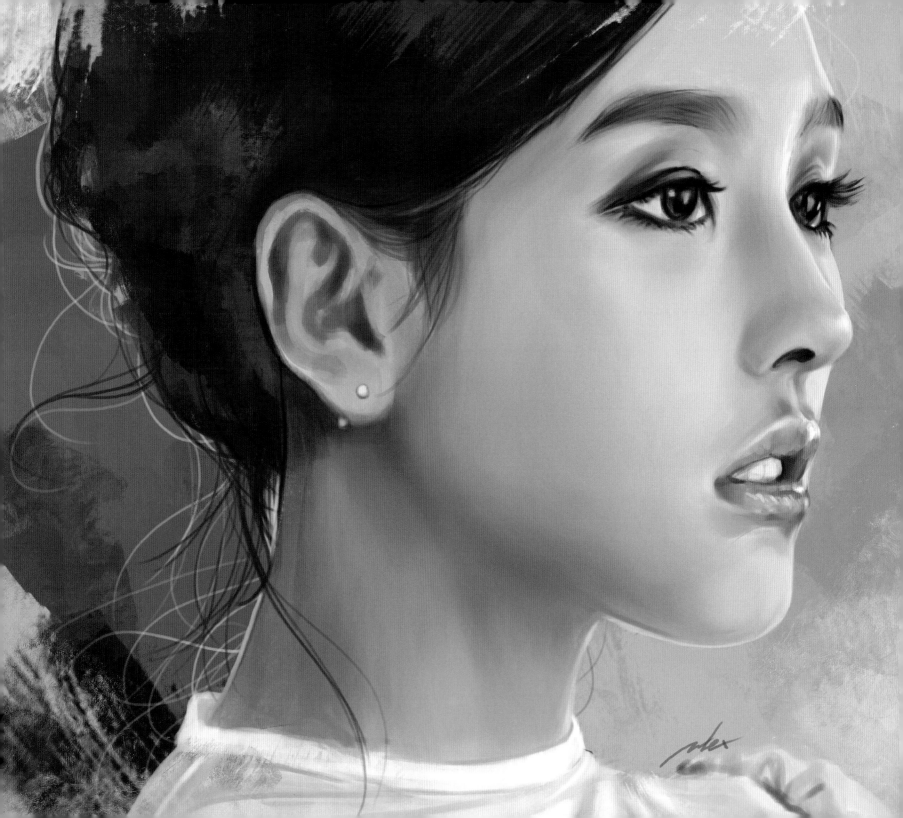

返唔到轉頭

爆炸糖｜陳靜

《低俗喜劇》2012 年

時為 2016 年……可能 2017……隨便吧！當時我是一名 Media Art 的夜校攻讀生，每天下班後，就馬上由銅鑼灣辦公的地方趕到灣仔合和中心上堂，大概十時就和同學吃一點東西，然後，為了應付我的主修科電腦動畫及一些剪片、後期特效等等的功課，我會好好善用老闆娘的信任和允許，當然重點是善用公司比較強勁的電腦，吃過晚飯後再折返辦公室做個通宵達旦，通常凌晨六七點都會就地伏在工作枱上便睡，早上十時同事們正常上班，我亦會醒來梳洗一下開始正常工作模式，就這個情況過了差不多五年的光景。回想起來，原來由細到大不太會讀書的我瘋起來是連自己都被嚇倒的。

但放心，我不會日復日這樣子家也不回的，那幾年除了間中回家睡個好覺見見家人，以及和一些古怪的人談一些匪夷所思的戀愛之外，我還會遊逛於當時還是成行成市的 CD 影碟舖，除了比較大型的 HMV、TOWER RECORDS 外，SOGO 後面駱克道一帶已有大大小小好幾間這類型的店舖，除了 CD，主力就是排山倒海的 VCD/DVD 宇宙。那些時候試過十日農曆新年假期，我在戲院及在家看碟看了 14 部電影的瘋狂行徑；逛碟舖就是我燃燒時間同時瘋狂為自己輸入電影知識及觀感體驗，影碟舖就是我的尋寶樂園、歡樂天地。

當時有一個晚上，難得又有少許的空閒，當然又到不同的樂園尋寶一番，看着聽着旁邊大概是一男一女對話：

男：「嘩這齣是好東西啊！很正點！」
女：「你已看過？」
男：「還沒有！不過你知是誰介紹我看的嗎？」
女：「誰？」

男：「彭浩翔。」

因為非常好奇，最後我在他們離去後也買了那一隻 DVD，是一齣 1985 年馬田史高西斯的電影《三更半夜》（After Hours），講述男主角一晚的奇怪遭遇，充滿黑色幽默，確然是有別史高西斯其他作品的好電影！奇妙地看到一齣奇妙的電影。

以上，是我記得關於彭浩翔與我的一件事情，唯一。

彭氏的電影基本上都有看，當中小情小趣小點子小聰明是幾有趣的，而很多好演員都能在彭的電影中有好的發揮，但整體說得上喜歡的一齣又真的找不到，但《低俗喜劇》中的演員尤其 Dada，是值得一畫的。

歡迎嚟到呢座城市

阿花｜顏卓靈

《狂舞派》2013 年

花：「每個人都有一樣自己最想做嘅嘢。」

《狂舞派》開首第一句阿花說的對白。

喜歡阿花、喜歡顏卓靈 Cherry，是因為電影、因為當中角色，同時因為電影上映前已在 YouTube 看過一段 Cherry 為阿花這角色的試鏡片段，16 歲青春澎湃得令人熱血奔流，戲裏戲外都完全滿瀉地令人感到甚麼是「最想做嘅嘢」！顏卓靈在試鏡過程中表達就是如此想跳舞、最想做最愛跳舞的阿花，做得到兼做得好，亦完全顯露了她天賦的表演才能，動靜神態甚至形體動作，大鳴大放激情四起！你會想到底是顏卓靈本身驅使導演編劇令阿花這角色更立體，抑或是阿花根本早已植入 Cherry 體內。一切一切源於做一件喜歡的事時，你到底可全力到甚麼程度。

我喜愛關於跳舞、關於夢想、關於熱血的電影，《狂舞派》之前還有《跳出我天地》（Billy Elliot），同樣有一場是主角被問及跳舞有甚麼感覺，完全等同於有人問我為甚麼喜歡畫畫一樣，是完全的釋放、是任何地方每天每秒每分都想做的事、像小鳥在空中高飛、像電流流動，為一件最想做、最喜歡的事情不惜一切。

我慶幸自己有一件事情是喜歡到癡迷的級數，亦喜歡為這事情在殘酷的現實生活當中拼盡所有，那怕自己已是一把年紀，要有熱情不難，要持續才是真正的考驗。

花：「青春唔係 Chok 出嚟嘅。」同樣，熱愛都不是講出來的。

2021 年 2 月頭執筆之時，我們仍然處於陰霾密佈疫情籠罩的城市裏，《狂舞派 3》上映日子，甚至連生活常態都無辦法拿捏準確，苦不堪言中，我絕對相信更加要為喜歡的事喜歡的人豁出去，正正就是《狂舞派》的命題的進化：「為了活着，你可以去到幾盡？」

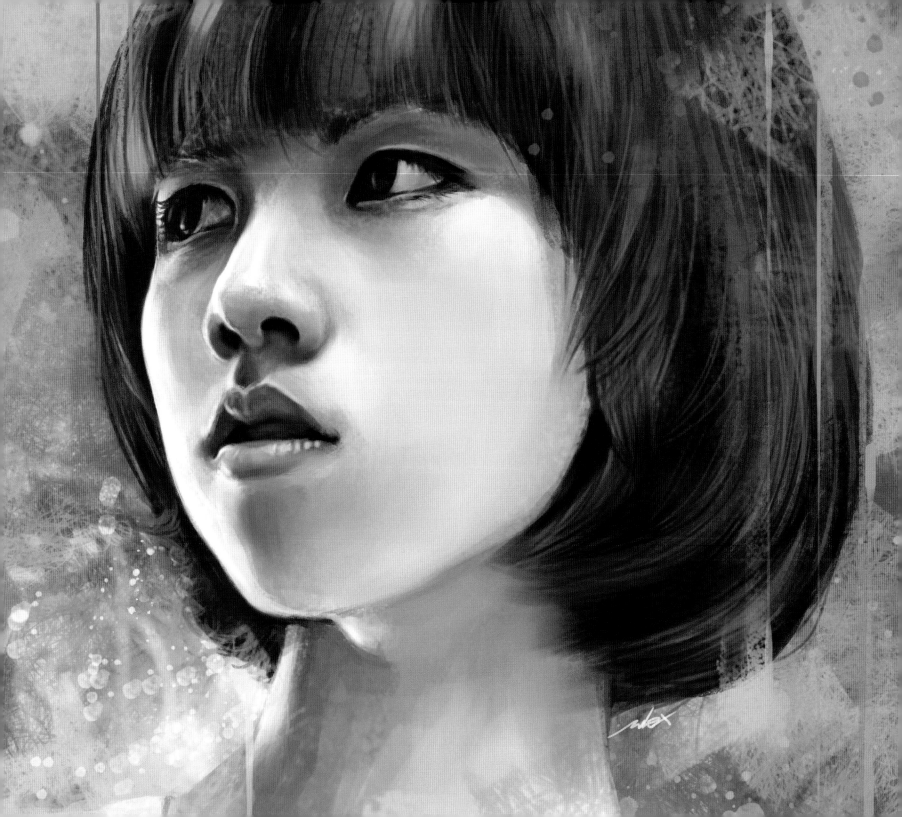

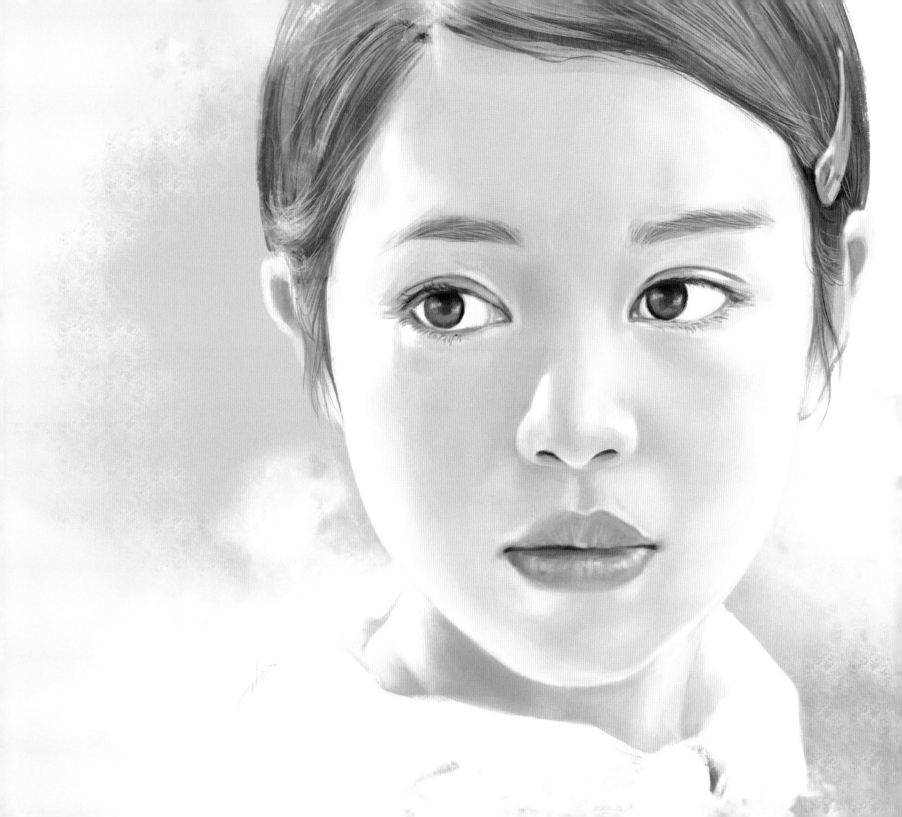

時代曲

余鳳芝｜蘇麗珊
《那一天我們會飛》2015 年

一齣 2015 年黃修平導演的電影，一首由黃淑蔓與英仁合唱團唱的電影主題曲，有着這樣的歌詞：

「仍然要相信 這裏會有想像
求時間變慢 不想迫於成長
未了願 我替你朝浪濤吶喊
聽聽有沒有被迴響 青春怎會零創傷
為何要相信 這裏會有希望
在最後 盼我會像拍翼鳥悠晃
擁抱着微風 沿途在看
哪裏 會發現曙光」

在我心目中已成經典已成時代曲，除了因為非常配合電影的主旨、調子，同時對電影情節推進有幫助之外，成經典成時代曲是因為歌曲的歌詞，放在近年，尤其 2019 這一個艱苦絕望、崩解撕裂的香港，何其匹配。對每個年輕人，都彷彿是一首心靈淨化、鼓舞、激動人心打打氣的歌曲。

時鐘一直運行到 2020，一個病毒，再對整個城市進行海嘯式的侵襲，自沙士（SARS）以來再一次變成一個有毒的城市，甚至我覺得造成的影響絕對超越沙士。

可幸的是，那怕為我們制定的防疫措施如何不理想，我們都可用盡方法，為自己為別人緊守自己崗位同時守護着我們愛的人、我們愛的地方，漫長的年半時間過去，終於有一點曙光。

就是守護，博文守護着自己的夢想、鳳芝與盛華守護着婚姻，黃導演守護着本土，守護着純香港電影、守護着初衷。

「仍然要相信 願意相信
仍然要寄望 唯有初衷
我未忘」

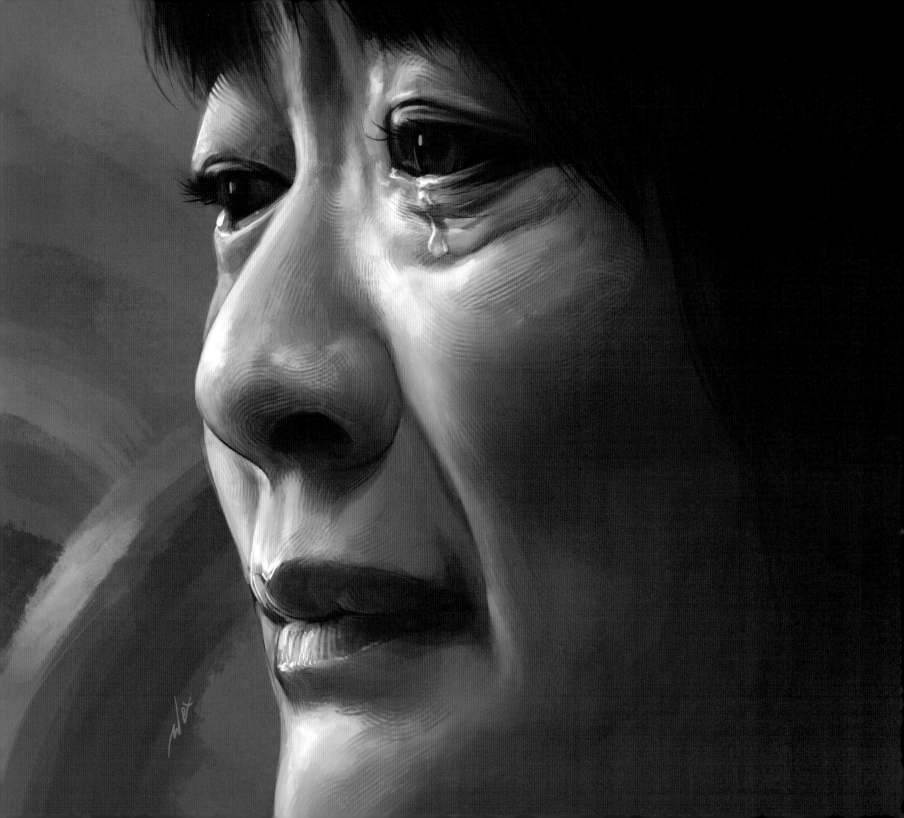

為何要金燕玲
每天被不同歌曲傷害

美鳳｜金燕玲

《踏血尋梅》2015 年

大概是 2019 年年尾開始吧，燕玲姐每天都會在社交媒體上出現，每次約 30 秒的短小「MV」內，同一段電影片段配以完全不同的歌曲，由 Tizzy Bac 到 Radiohead 到 Don Don Donki 都會成為 MV 的歌曲，畫面全都是燕玲姐在《踏血尋梅》飾演的女主角媽媽——美鳳，一段飲泣的電影片段。

對於金燕玲，最早有印象一定是 80 年代的《地下情》，她憑這電影拿下第一座香港電影金像獎最佳女配角，雖然初中年代的我，目光總是只看着發哥偉仔溫碧霞，但亦開始留意主角以外的角色，往往都能為故事發展及角色關係描寫帶來很大幫助。往後的時間，從沒間斷地看到她以不同角色出現在很多很多不同的電影中，有港產有台灣甚至內地，原來很多都是我相當喜愛的，楊德昌的《一一》、《牯嶺街少年殺人事件》，

《心動》，至近年的《一念無明》、《29+1》和《踏血尋梅》等等，而演出最多又最好的一定是母親的角色，最經典的想必是哭泣的戲份！

我自己的畫作中，會有一個小分類叫「＃哭得美系列」，燕玲姐絕對可以另闢一個叫「＃哭崩長城系列」，但請留意，她絕對不是每次都呼天搶地一哭二鬧三上吊那一款，我們看到的她都是跟隨電影故事情節和角色發展，從心底裏逐漸滲出那悲從中來，直到撕心裂肺的情緒爆發，燕玲姐的哭戲絕對是虐心極品。

這個「金燕玲每天被不同歌曲傷害」專頁發佈的 MV，奇妙在同一段哭戲用上兒歌來配也不會覺得突兀，更奇妙是看着聽着，自己會構想到當中究竟是甚麼情節，令燕玲姐情緒波動起來呢？30 秒可以有着劇烈的情緒波動，每天期待

新片發佈似乎成了每天例行習慣，這年代就是會有人，包括我，每天期待其他人的悲傷來臨的怪誕世代。

由 1970 年參加台灣歌唱比賽開始，金燕玲足足橫跨 50 年，來到 2020 年，人人沒有手機會死掉的年代，每天都用 30 秒歌曲傷害自己送給我們。

在這悲情城市，有着這樣的 Facebook 專頁，有着這樣的短小 MV，但着實有很多很多人愛看，很扭曲但又覺得很有愛！製作的收看的都是因為燕玲姐哭得太好看，抑或我們每天都很需要一個小窗口去笑一下哭一下喘息一下呢？

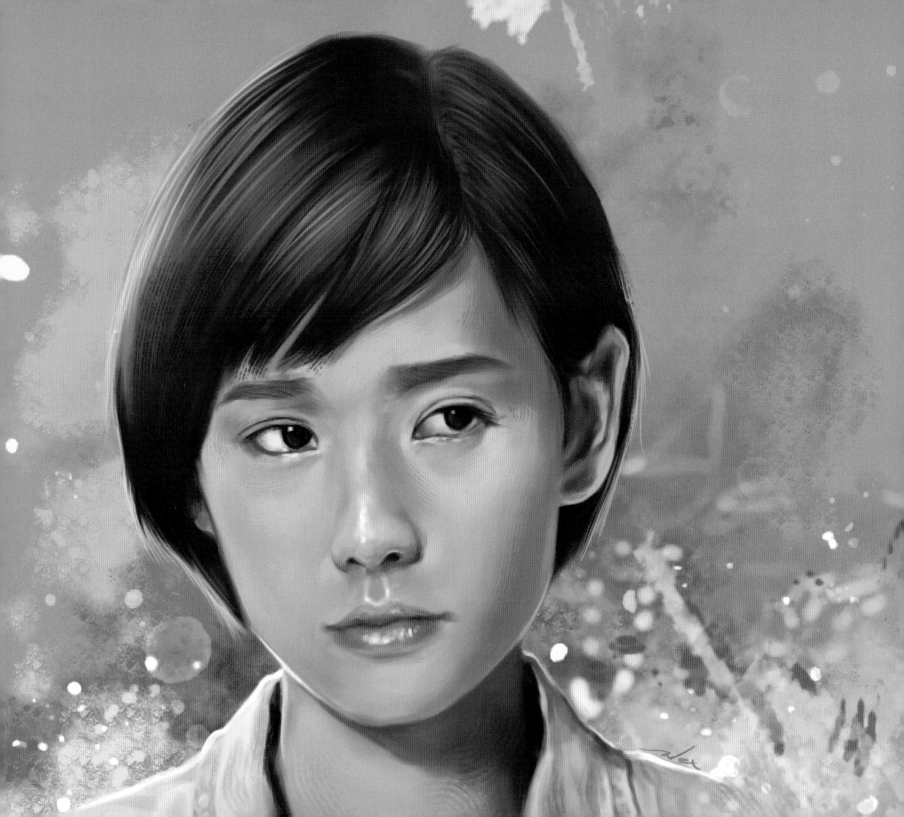

大網民

芷菁｜談善言
《東風破》2016 年

　　說到新生代女演員，模特兒出身的談善言，正正代表這個年代需要如何努力，作出不同嘗試去尋找合適的路向，加上把握機會才能站穩腳步。

　　由模特兒、廣告、電視劇、微電影、電影以至 MV 的演出，談善言由打女、鋼管舞老師到癌症病人等角色都演過，原來不經不覺，說到第一個參與的演出已經是 2012 年了，終在 2016 年憑《點五步》提名金像獎最佳女演員而得到關注。《點五步》亦是新一代電影製作人及新生代演員奠下基石的其中一部重要作品，電影是相當熱血的真人真事改編，成績令人滿意，可惜近年市道差，電影產量下降，年輕一代遑論有大製作可參與發揮，有時想努力一點也未必有機會。

　　在我成長的年代，都有模特兒出身繼而成為演員的，例如古嘉露，甚至較後期的張柏芝，當時的轉變都極其單純，就是由模特兒轉做演員，就這麼簡單，甚至只是玩票性質，不會太進取太多元，就算要所謂多棲發展都會有序地去做，不會太多工作同步進行的。絕不像今天看到的演藝人，幾乎說得出的演藝工作都要參與，甚至台前幕後上上下下都可能參一腳！更加需要經營社交媒體甚至參與其他人的社交媒體，多活動多互動才能爭取更多關注，關注的可以是群眾可以是客戶，相當直接，簡單如做一個直播都可能要兩三個平台同步直播，「同步直播」在我以前的認知，是世界杯或者奧運才需要啊！

　　今天演員還得接受龐大的網民力量，由外到內、學歷到家庭、寵物以至飲食習慣、生活細節……基本上全部放在社交平台，戀情、性向、政治立場、家人，甚至簡單到幫襯哪家食店，買哪一個品牌家電……都得承受風險，一不小心，一個「小錯誤」就足以將你的苦心經營化成灰燼，要翻身需要比之前用多十倍時間，又或者有一日天道酬勤守得雲開終於有一點 noise，有大媒體去報導一下你，總會有網民留言：「是誰？」「不認識！」「沒聽過！」「沒看過！」「不靠甚麼甚麼關係你甚麼都不是！」更惡毒無禮都可看到，人人都能張牙舞爪肆意批評，鍵盤上的鍵只是幾毫米的距離，但足以把人與人拉到相距千里。

　　2021 年，藝人難免要面對已成生活日常的網絡世界，從前常說藝人基本就要背負「食得鹹魚抵得渴」這規條，今時今日可能仍是這樣，只不過辛辣十倍吧！

18 號與 19 號

李詩詩｜廖子妤

《骨妹》2016 年

　　還以為只是幾年光景，不經不覺廖子妤已經在香港出道八年，為甚麼是「在香港」？因為她其實是馬來西亞人。已演出不少電影的 Fish，相信在很多觀眾心目中已頗有印像，由最初的少女感滿載，以至到電視劇《地產仔》超型男性形象，完全顯現多變但駕馭自如的感覺，而無論怎樣的角色，你總會看到她帶點倔強、傲氣。

　　這份倔強傲氣，或者就是因為隻身由馬來西亞來港發展需要的一份勇氣所致。

　　《骨妹》中的少女詩詩那種初到貴境掙扎求存，就如與現實中的 Fish 靈魂相認，而當中和余香凝飾演的靈靈那份超越姊妹情的真摯感情確實相當動人。亦與成長版的詩詩（梁詠琪飾）微妙地銜接，並沒甚麼違和感都是難得的。以澳門回歸前後變化作為背景，以兩人感情對照、訴說時代變化，令電影多了一重意義亦是不錯的設定。

　　時間回到 2015 年，豁出去的《同班同學》大膽裸露演繹後，出道三年，就「打掉門牙和血吞」！深明機會可能只此一次，在世界徹底崩壞時做應該做的事，這不是一般廿多歲女生能有的果斷決定。自此，接下來就是大量電影、電視劇、MV 的演出，總會在某一時間某一媒介看到她，尤其有印象是 MV 的參與，當然第一時間想起陳僖儀的〈蚩蚩〉，到陳詠燊執導張敬軒的〈百年樹人〉，歌曲本身已經出色，加上吳肇軒就像合演了一齣愛情電影，男女主角再穿上校服去演繹中學生仍有高度說服力，是另一欣喜。

　　而這一刻我滿心期待的，是廖子妤在鄭保瑞導演的《智齒》中，兩個感覺頗為兩極的組合，會是怎麼樣的呈現呢？

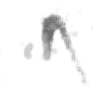

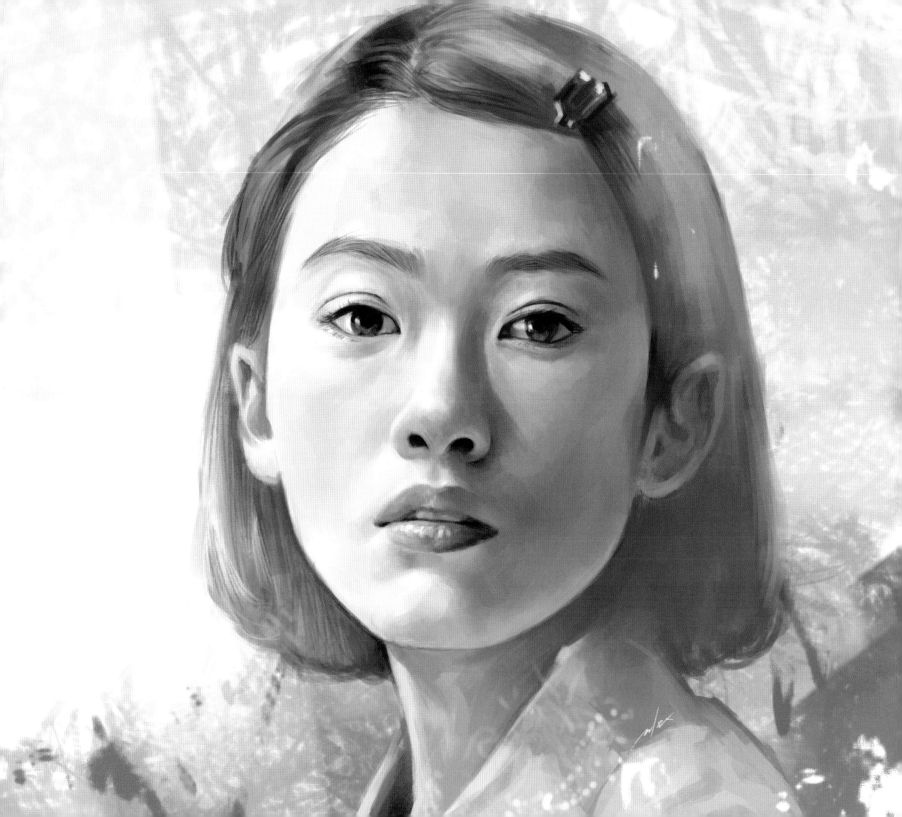

喺邊度跌低
就喺邊度企返起身

林若君｜周秀娜
《29 + 1》2017 年

每次畫畫，由選材到找參考資料和圖片，都是非常重要的一環！當初決定要畫周秀娜，基本上二話不說一定是《29+1》，無論在於 Chrissie 電影方面的代表性，或者本身我很喜歡的原裝舞台劇，都絕對值得畫，而選擇要畫的場面，經過重看電影、搜尋劇照或者媒體報導。想畫的都希望是重要時刻重要場面。最終，都是那一幕喊戲，林若君那一幕撕心的演繹，對嚴重偏愛「哭得美」女演員的我，自動加 20 分！

同一場戲的哭樣林若君，曾經畫過一次，但老實說，那幅舊畫對我來說可能是達到黑歷史的級數，每次重看此畫，就覺得愧對彭導愧對周秀娜，亦是對自己講過的想法正中紅心地「有口話人無口話自己」！我常常有一種頗為偏激的看法，總覺得要畫一幅人像，畫得差，其實對被畫者是非常沒禮貌的表

現。上次那一幅林若君，就是這個狀況，那種技法上的吃力不討好實是相當尷尬，情感表達更是浮於表面，更遑論有多少感染力。

認真再畫一次，人物有一點角度不同，重點是心態不同，力度亦再沒有用盡力去畫，真心是畫得比之前順一點！舒暢一點！可能經過兩三年時間，對畫畫的看法、觀察、領略及發揮有些微進步，更可能正正如前輩黃金老師所講，一開始你去計算畫一幅畫會得到甚麼實質回報的話，那一幅畫就一定不會好得到哪裏了。

早在看舞台劇版本時，已被彭秀慧導演對畫面處理的獨到展示、空間感的利用、節奏掌握、情感表達等都很欣賞，來到電影版，亦能將舞台那些特質盡數呈現，甚至再藉電影這種載體進化得更悅目，周秀娜更將自己過往給人固

有的「噬模」印像徹底抹去，完全蛻變成一個演員，一個演得好看的演員。

這足夠令我認真地、用對的方法去畫好這一幅畫了，最後，就畫成這個樣子！

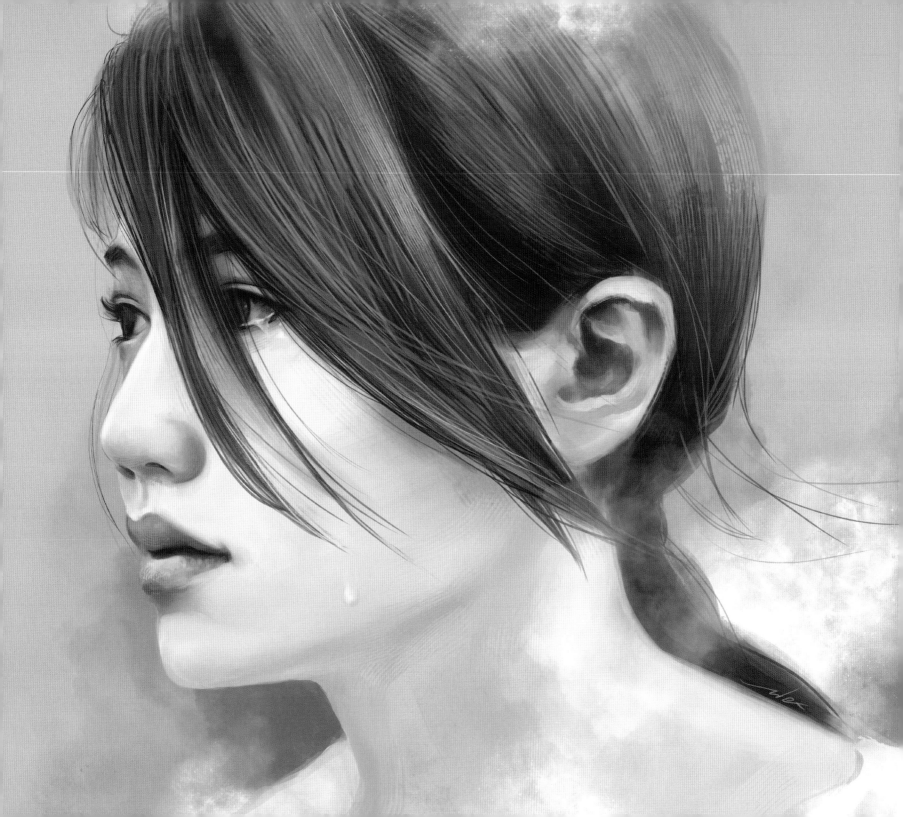

很好畫

可柔｜吳海昕

《毒。誠》2017 年

原來 Sofiee 是參選 2014 年港姐而得到「民間港姐」的稱號，原來她參選一年後到過美國紐約修讀了一年的電影表演課程，原來有很多 MV 邀請她演出、原來她參與很多不同機構的電視劇電視節目演出，原來她有參與好幾齣電視電影、網路電影、微電影的演出，原來她立志成為女演員⋯⋯

兜兜轉轉，大概用了六年時間去拼搏，具潛質的她結果還要等到 2020 年一齣電視劇《二月廿九》才受到關注。現今世代要在香港娛樂圈生存，絕對不是空有理想又或是甚麼演藝學術榮譽畢業就一帆風順。除了運氣、際遇，還需要不停進取地去爭取，那怕任何微細的機會，你永遠不能一百巴仙拿捏準確一擊即中，計劃永遠趕不上變化，Sofiee 就是最佳例子。

是的！我確實和很多很多普羅大眾一樣，在《二月廿九》之前，還沒有對吳海昕這名字有甚麼印象，大概是一個樣貌娟好清麗可人的⋯⋯女演員？模特兒？主持？MV 女主角？為了畫她，我是特意找回 2017 年劉國昌導演的《毒。誠》來尋找參考影像，說實話電影水準真的與我對劉導的印象有頗大落差，但短短兩場有 Sofiee 演出的場口就恰到好處，倒是令我印象深刻！但我有一大個問號是：為甚麼要用兩個演員去分飾少女與成年可柔這角色呢？演繹少女版當然沒有難度，如要將 Sofiee 塑造為成熟婦人去襯托青雲都不是太困難吧？

其實又不用再鑽探這問題的，過去的就過去，反正《二月廿九》後，要看到更多吳海昕的機會多的是！她演的戲我是滿心期待的，真心覺得她是那一種「很好畫」的女生，意思是很適合作為繪畫對象，我期待再畫她當女主角的畫像。

原來天蘭

Jose｜劉天蘭
《以青春的名義》2017 年

事情是這樣的，2020 年我有機會幫香港電影金像獎特刊繪畫那一年度女主角候選名單，從而認識從小到大都非常欣賞的劉天蘭，電影電視雜誌甚至唱歌、形象指導到一整個時裝集團的形象總監等界別，全部都是做得有聲有色，由小學聽着她和詩詩、阿 Lam 唱着〈三人行〉伴我入睡，到初中年代開始對電影及美術着迷，Tina 的名字總會在視線範圍出現，更令自己得到很多啟發。

而第一次有機會見面開會更令我加倍緊張，更有機會一嘗劉姑娘獨家馳名「天蘭茶玉子」，驚喜萬分！見到盧山真面目的感覺就與多年來想像中的差不多，都是認真兼有效率有壓場感但又不會令氣氛很嚴肅很緊張，有幸見到欣賞已久的超級才女甚至合作更是夢幻非常！

再夢幻一點，因為有幸畫金像獎女主角而有今次出書機會，知道要邀請嘉賓寫序言，忽然大膽想着，可以找 Tina 幫忙嗎？膽粗粗用手機發一個訊息給她，只略略講解一下，轉個頭她馬上答應了，還給了我一些意見，這是令我開心了好一陣子的事情！能夠有一位電影界藝術界及女演員的代表人物為自己寫一篇序，算是成就解鎖吧！

最後，我應承她完成此書後會給她畫一幅人像。

近幾個月都在不斷翻看翻查很多香港經典或是近幾年的電影，我看到《撞到正》以至《以青春的名義》中都有演出的 Tina。

最後的最後，我決定將她也畫進書裏，當是一個驚喜，更重要是根本無論台前幕後，Tina 都絕對是香港電影女性的一個重要 icon，這是相當值得列於繪畫名單上的！

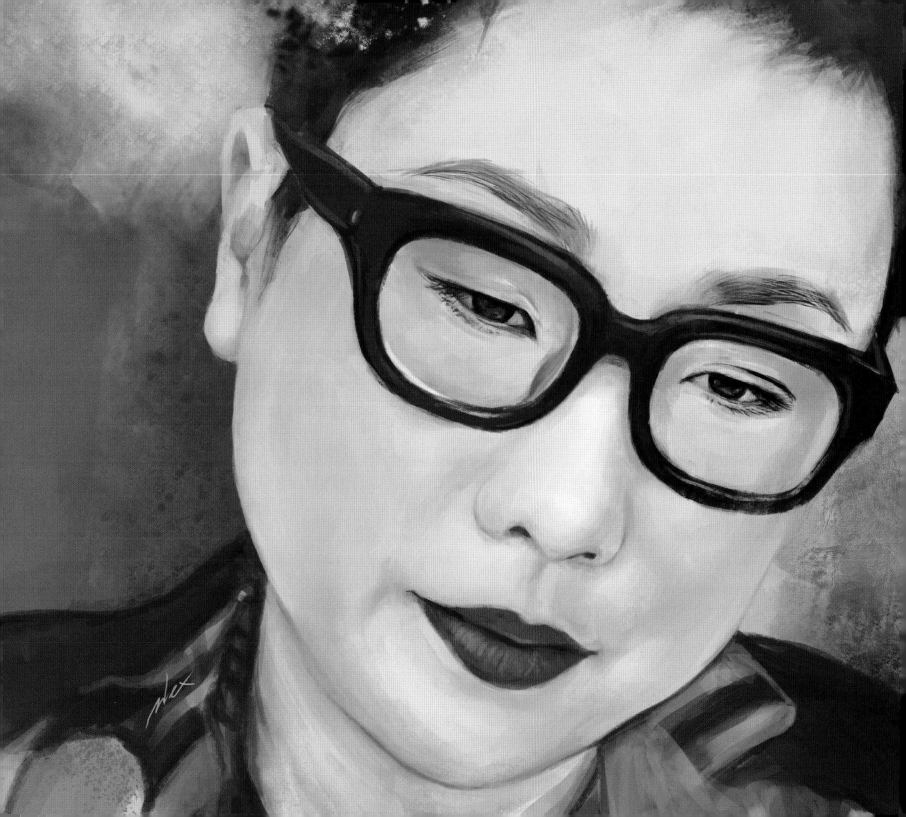

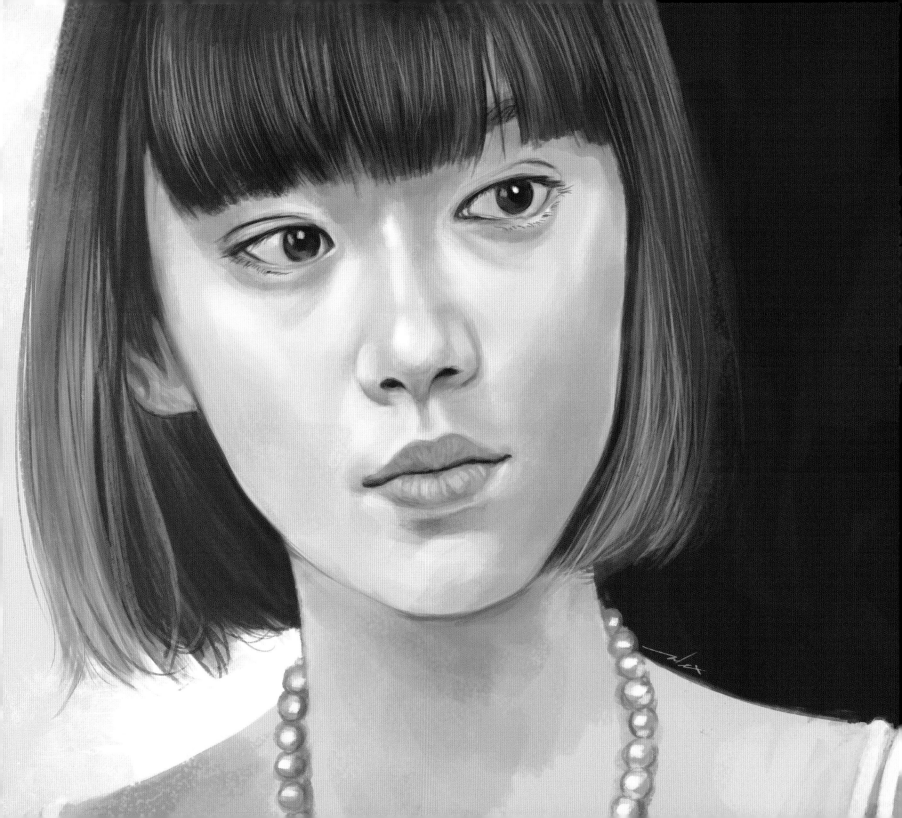

白色少女｜袁澧林

《白色女孩》2017 年

当我在影音店能以 100 元選三的價錢買得到杜可風、白海導演、日本知名型男影星小田切讓與文青女神袁澧林主演的《白色女孩》DVD，內心不期然一沉，是電影質素太差嗎？並不完全是。

來到 2021 年 5 月尾的今天，終於，這是我為本書寫的最後一篇稿，而畫的是新一代女演員袁澧林，原來由模特兒出身，她都出道六年了，電影、電視、舞台劇、綜藝節目、MV 演出、廣告及網台節目各樣各式的範疇都有涉獵，但各方面作品都不算多。我並非質疑 Angela 演藝上任何能力，Angela 這情況，同樣出現在同期其他女藝人身上，同類型例子還有李靖筠，都是有潛質又努力的女演員。其實絕大部分都可能與本身才藝無關，是根本沒有那麼多單一方面的工作足夠提供給當代比較新的藝人，各方面仍不斷萎縮，很多機會亦可能沒有太特別降臨在本地市場本地藝人，情況是令人擔心的。

此書想繪畫的對象是有參與過香港電影的女演員，用四個年代來分四個單元，初步構思都是想平均分配每一年代選 20 個去畫去寫，但很快就發現並不太可行。簡單說，黃金盛世百花齊放的八九十年代，每個年代選 30 個都游刃有餘，已選畫的都未能完全覆蓋值得畫的範圍，只因篇幅所限又不能令四單元太不平均；好了到了千禧年代着實開始要花點時間心機才可選定，最後一個單元要選 20 甚至超過 20 個難度不是太大，但看看名單上，都不要說真正是這兩年出道，好幾個看似新面孔的原來都已經出道五六七年，結果這單元仍有一半是出色又比較長年資的女演員。還好我選的條件是電影的上映年份，如果是演員出道年份，應該會因為不夠數導致不會有第四單元出現的。

可幸的是，這兩年香港社會的急劇變化，巨大衝擊得似要將整個悶局推倒重來，今年上半年演藝圈都有很多比較新鮮的人與事出現，不是細微改變，是達到完全顛覆的狀況，亦相當明顯地有一些純本地的單位，用十二分的拼搏精神成功搶回觀眾，重建了有潛力又似是有很多可能性、又龐大的本地市場。做製作的，不用再探究如何開發其他地方市場，觀眾們又不用再埋怨本地沒好選擇而追捧其他地方的藝人、偶像。這極度可喜可賀的現象，彷彿已經超過十年沒有在這地方出現過，希望好好的持續下去，令本地市場再多點色彩。

希望很快的將來，我再有機會為電影女演員再畫再集結出書，能夠可以選四至五十個真正正正近十年出道的女演員去畫。

這是一個半年前不敢、不可以痴心妄想的夢，今日我覺得，可以。

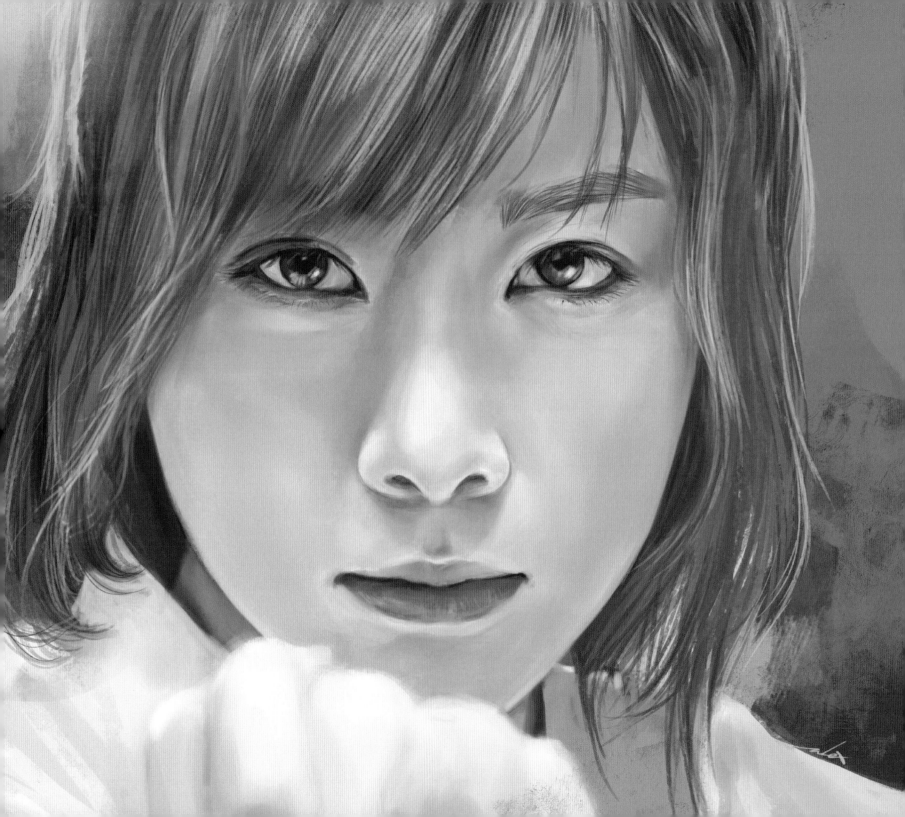

你沒有你沒有沒有

平川真理｜鄧麗欣
《空手道》2017 年

如果，劉德華由《旺角卡門》開始，懂得調節以往浮誇造作演技，和將多餘的形體動作大幅度減少，以慢慢達至「演技派」演員的那一套方法叫「減法」的話，鄧麗欣由《空手道》開始令人刮目相看的演出，我會形容為「加法」，將她的演技甚至親和力真真正正帶到前所未有的高度。

「加法」就是說她由少女時代的「我的獨家阿寶試愛十分戀愛」系列後，隨年月逐漸加上一層又一層的歷練再由角色滲透出來，終於去到杜汶澤導演的《空手道》，將此「加法」盡情發揮。

同樣是《空手道》，同樣是「加法」，我還可看到美指是由我很欣賞的張蚊負責，可以看到如何利用場景加上裝潢、道具配合鏡頭與燈光，去迎合導演與演員，將最想呈現的一種感受放在一個構圖上，尤其女主角真理的居所陳設，那一種大量雜物道具架構出來的亂中有序、有層次有流向有起伏的佈景，是一種生活感，完全輔助了說故事上的說服力，是一種高超的「加法」。而張蚊往後其他作品如《逆流大叔》中龍哥與 Carol 各自的居所、《翠絲》打令哥住的地方、佟大雄工作的眼鏡舖等等，在場景佈置方面都看到花了很多功夫並對電影起了很大的作用。

從來覺得，所謂 less is more、簡約地去處理有關美術方面問題並不是那麼艱深困難的，但當然我亦遇到不少迷信甚至曲解簡約就是甚麼都沒有的人；相對地，我比較欣賞懂得處理同一時間同一空間大量東西大量細節大量訊息要呈現，甚至拆解再裝嵌的人！

好的設計其中一種做法就是用最簡單最微細的點子一矢中的，甚麼都沒有那些就是叫甚麼也沒有。

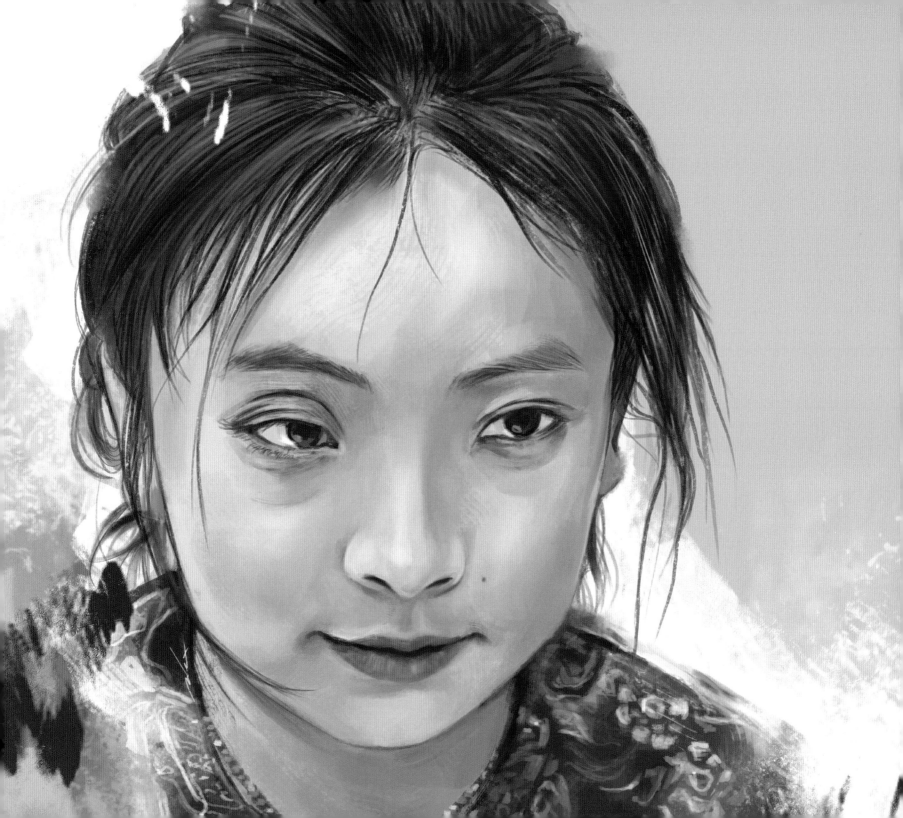

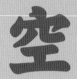

空

小妹｜曾美慧孜

《三夫》2018 年

　　關於《三夫》，除了將女主角那淋漓盡致的演技用一個定格描繪下來，我可以隨手就找到對的參考，用一些時間心機就應該能畫出來；但如果要我描述一下關於整齣電影講一下感受，確實由決定畫曾美慧孜到完成畫作，我都未能好好組織如何去寫。除了一貫陳果導演在作品中經常出現的獨特角度，呈現香港城市最赤裸最草根底層的景觀、處處插着各種象徵符號、最聲嘶力竭的人性呼喊等等，實在很難概括説得出整體故事的感覺。

　　或者人大了，經歷、體驗多了，觀察人與事或者細如一齣一百零一分鐘的電影，是多了前設多了預計。主要因為媒體的發達更令人幾乎沒選擇地被灌輸大量影響觀感的資訊，看畢電影，只需一秒，可能已能從網路搜尋到相關資訊甚至影評，不刻意搜尋也會隨着瀏覽社交平台或多或少的被感染，確實還未來得及消化已自願或被逼決定對一齣電影的觀感。簡單而言就是多了很多很多的包袱，又或是太有目的去看電影，為在社群能參與話題、避免被「劇透」早看早享受、有商邀的「界面派對」……現今世代，看一齣電影都可是一個「打卡位」，記錄你的生活記錄你的品味記錄你的社交圈等等。

　　沒有怨念沒有憤怒沒有傷感，只想提醒自己，問問自己 20 年前是怎樣去看一齣電影去感受一齣電影的呢？如何決定自己對電影的喜惡呢？

　　我決定把手機關掉，靜靜地嘗試用 20 年前看電影的心態再看一次《三夫》。

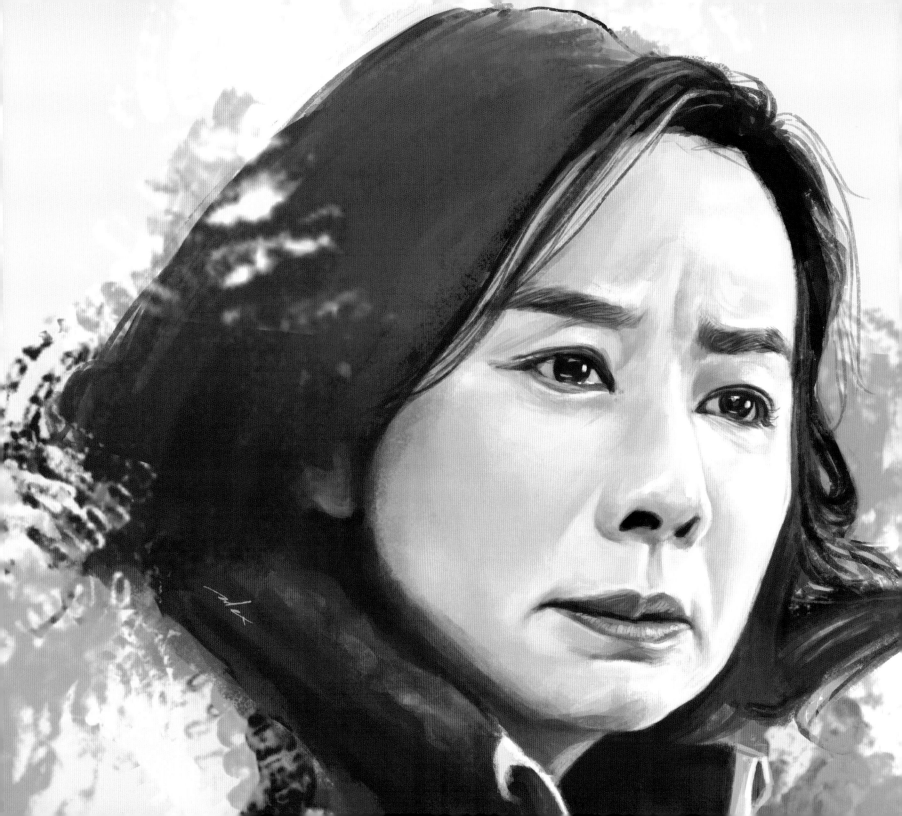

黃金師奶復仇記

黃金花｜毛舜筠

《黃金花》2018 年

在《黃金花》之前，其實對毛舜筠有印象的實在很多，而很多都是我喜愛的電影，不論 Mo 姐是主角還是配角，你總會有很多很多有關這演員的記憶，甚至隨口就能説出幾齣演出作品，尤其是以演技出名的，甚至會令你説出：「甚麼？原來她第一次當上影后？不會吧？」

毛舜筠就是這樣的一種演員。

《92 黑玫瑰對黑玫瑰》、《我愛扭紋柴》、《小親親》、《家有囍事》甚至電視劇《他來自江湖》等等，都是電影、電視好看，Mo 姐又好看的例子。雖然大部分都是喜劇，但從來 Mo 姐演的正劇都是極有水準的，例如《早熟》，到這一齣《黃金花》，公共屋邨、自閉症兒子、婚外情等都是貼地又容易引起注意或共鳴的議題；純粹以 Mo 姐的黃師奶與自閉兒子（凌文龍飾）的對手戲而言，絕對是值得一看的，是在示範演技何謂最高標準。

但角色演得好還角色演得好，作為觀眾的我一路保持在看寫實溫馨煽情悲情電影的心態，但當情節發展到殺死丈夫呂良偉的情婦作為復仇的這段，老實説我不會排除現實世界會有這樣的想法甚至做法再甚至有實例。不過在此電影出現又實在處理得不太理想。我想很多觀眾也會和我一樣，像被電影拋到九霄雲外，遇見雷神被轟回地面一樣跌宕，有一刻，突然以為自己在看《大丈夫》四出搜索自己偷情丈夫的 Mo 姐啊！

作為觀眾，除了看黃師奶，到底看《黃金花》時應該如何自處呢？

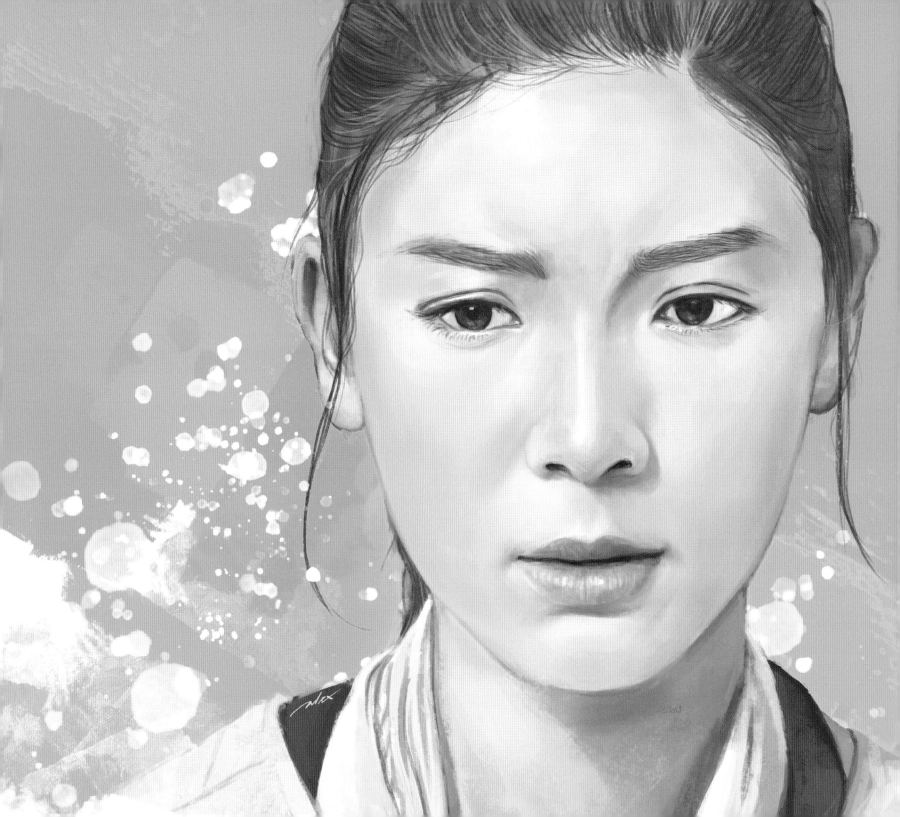

跟 BEAT

Dorothy｜余香凝
《逆流大叔》2018 年

先由 2018 年 8 月說起，電影《逆流大叔》正式上映前我畫了一幅電影中四位大叔的畫，然後大概兩個星期後，任職傳媒廣告部導演的我因工作關係，一個手錶品牌拍攝的廣告片需要與廣告的主角見面開個小會議，希望互相了解多一點，令其後工作比較順利。而這一位廣告主角，就是《逆》片導演陳詠燊，其實早在 7 及 8 月前，我已向我的團隊及客戶提議邀請 Sunny 去拍這廣告，在還沒有幾多人留意會有齣新導演新電影即將上映的時候。

說回會議當日，雖然外表不像但實質本人性格屬於「相當內斂務實又低調」的，整個會議就像以往一般維持一個「工作 mode」去進行，直到會議結束準備離開之際，團隊中非常好的朋友同時是我的 Writer 同事 K 終於忍不住，拿着手機打開我的「映畫」專頁，找到四個大叔那幅畫，展示給 Sunny 看，然後指着我：「就是他畫的！」然後 Sunny 大概這樣說：「啊！原來是你！那可以了！塵阿力說怎麼樣就照做吧！」

誇張説我窮一生腦力都估計不到，我只不過畫了一幅畫會變成這樣子的。果然，之後關於這廣告就因為 Sunny 的一句，由拍攝到上架，順利到不得了，亦算是做到大家都滿意的程度，反應亦相當不俗。還記得拍攝一個影音室場景後，我特意將三幅畫（《逆流大叔》、《英雄本色》、Dorothy 教練）打印了還裱裝好畫框送給他，影了些合照，相當愉快！雖然只是數碼打印，但能夠將自己畫的畫送到當事人本尊手上是件相當幸福的事。絕對是因為緣份，所有事都未必能估到能計算能預知，都逐少逐少層層疊疊上去成為很多事情，尤其這三年的這個地方。

2021 年 4 月，終於可以再到紅館看到我們最愛的樂隊 RubberBand 的演唱會，大家都站起來聽着唱着跳着，就在〈逆流之歌〉前奏響起，太太突然向我拍拍肩，一切盡在不言中。

「上得船，我哋淨係要做一樣嘢，就係跟你個鼓聲向前行！」

電影中 Dorothy 的對白，主題曲的歌詞，或多或少陪伴很多香港人捱過這幾年的艱苦生活，我相信的是，香港人需要香港電影，同樣香港電影絕對需要香港人，互勉之！多謝 Sunny！

致一直還在堅持的人

安宜｜惠英紅

《翠絲》2018 年

隨着疫情的慢慢放緩，又或者夾着最高溫的 2021 年 5 月，所謂新舊世代電視大戰已交手數回合。自 4 月 ViuTV 辦的音樂頒獎禮，Error 及 Mirror 的瘋狂遊戲節目《考有 feel》播出，連姜濤生日都能夠成為熱門娛樂話題，又有引發激烈搶飛熱潮的 Mirror 開 show，同時敢作敢為又敢言的 Error 又另有新節目《Error 自肥企画》。連珠炮發，一浪接一浪甚至一浪大過一浪，這兩個月這兩隊組合絕對火熱到頂點，紅了的還不止是兩組合中的 16 人，連帶經理人花姐都成了粉絲們尊敬的偶像，你能想像陳家瑛、小美或林姍姍可以令到旗下歌手的樂迷對自己歡呼喝采拍掌嗎？花姐就可以！甚至 Error 的節目拍攝團隊都火速上位，這絕對是前所未見的氣象，這已經不能構成甚麼世紀大戰，似是改朝換代而舊朝代不肯面對現實多一點，在我

來説，根本沒有「戰」過。

真正改朝換代的，不是單憑一班新世代年輕偶像跳跳唱唱〈Warrior〉，又或者跳跳笨豬跳那麼簡單，改朝換代是要看看為甚麼連帶幕後的經理人甚至製作團隊都能紅起來，就只是因為全部人都深明，今時今日不用再裝模作樣顧及形象，又或者勇敢到將缺點失敗變為討喜的形象，跳要盡情玩要盡興甚至明刀明槍出茅招去玩遊戲，用真性情真反應去呈現每一個節目每一個表演，縱有甩漏反而充滿「節目效果」，團隊明白、幕前的就更明白！真正展示比賽第二，玩得開心才是重點，所以不再需要和和氣氣的打和，得到一頓啤酒作獎品實質是揶揄得到兩萬件壽司之荒謬可悲。更重要是製作團隊會在最瘋狂最惹笑的氣氛後，正正經經用哲學和你探討今時今日做電視做人應該如何自處，這是我過往

四十幾年看電視經驗從未遇過的！何其震撼。

説到底，能夠做得到這個層次，有兩樣東西要緊守，第一絕對是節目導演 Mike 所説的堅持，另一樣就是信任。幕前幕後甚至觀眾、廣告客戶等每一個人，互相信任加上尊重，不用再拘泥甚麼，沒有為甚麼東西畫上界線，界線其實在你我心中，大家自有分寸，深信這樣才能引發更強大的震盪、迴響。

就如《翠絲》當中姜皓文飾演的大雄要向惠英紅飾演的太太安宜出櫃的那場戲一樣，那一種悲天憫人、慘絕人寰的哭訴痛罵徹底崩潰，是導演盡情放手信任演員，又會因對導演、團隊信任而能盡情發揮的絕佳示範，小紅姐憑此電影得到的那幾個最佳女配角獎項，就是最佳證明。

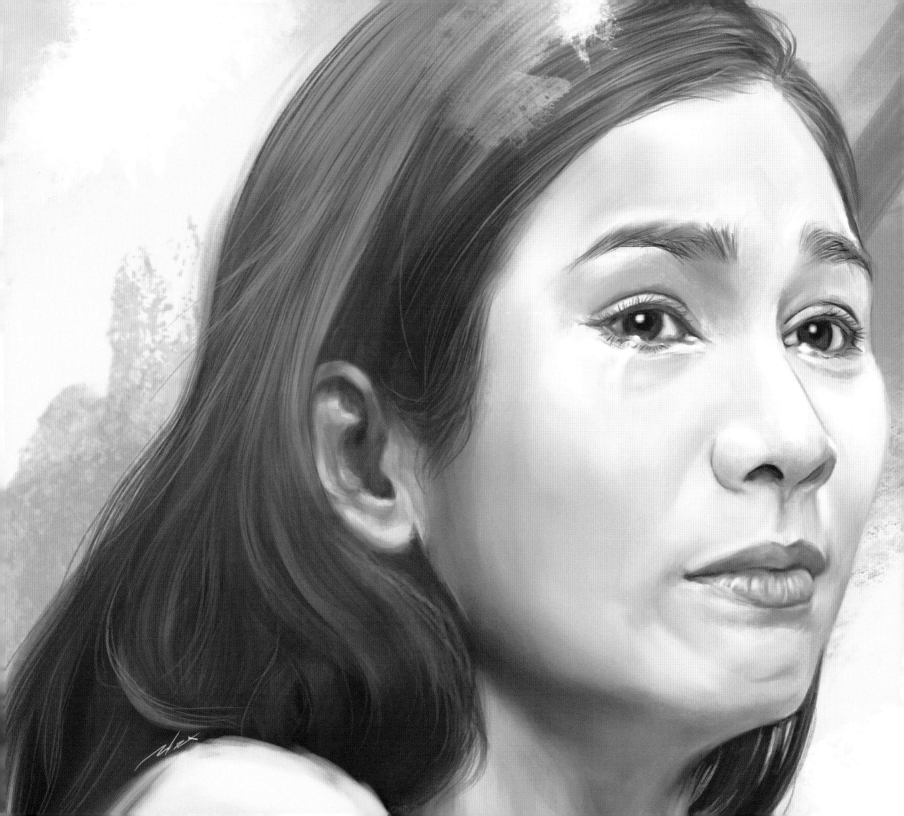

飽滿黐𡃉線

Evelyn｜姬素・孔尚治
《淪落人》2018 年

先説明一下，「黐𡃉線」在《淪落人》中是「愛」的意思，而電影都是關於「黐𡃉線」、充滿「黐𡃉線」。

《淪落人》絕對是我近年最喜愛香港電影的三甲，甚至坐亞望冠。秋生的傷殘中年昌榮演得出神入化入木三分，聯同演出 Evelyn 的姬素，亦帶來真摯溫婉動人的感覺，同時是此片編劇的陳小娟首次電影執導，就將一點溫馨一點真誠一點勵志一點愛情一點共融⋯⋯十分善良十分簡單地建構了一個淡淡交會卻相知相惜的美麗世界出來。

從來對女性導演、編劇多一份欣賞與尊重，兩者兼備更加不得了。看着《淪落人》結局那木棉紛飛確實令我想起 1995 年許鞍華的《女人四十》，儘管畫面類似，影像意義不盡相同，但那一種遙遙呼應，倒叫我有一種萬天飛花珍惜眼前的感受，很美。

之前與「港唔斷戲」的合作已畫過一次此電影，是有昌榮的，配合「港」的文字，效果與情懷都相當好，今次再畫，就想將木棉花那幕的 Evelyn 畫出來，試試將她那一刻的情感定格呈現。

那是我最「黐𡃉線」的一幕。

「黐𡃉線」表面為廣東話中的諧音粗口，實際是用了最地道最貼身的語言去詮釋了這一齣關於愛充滿愛的「好心地」電影，一齣好心得到好報的電影。

薄冰

趙雨婷｜陳漢娜

《G 殺》2018 年

Hanna 陳漢娜可能是當今新生代女演員中，最具可塑性的一個！

都不須用她其他演出作品來比較，就以《G 殺》來看，已可看得到 Hanna 很多不同的面貌，說的不單止是不同場景不同造型及化妝，說的是她做得到不同的劇情所需要的趙雨婷，時而神秘時而冷靜時而病態，平靜、飄忽、瘋癲、跳脫甚至不經意的誘惑等都拿捏得到，尤其急速的情緒變化聯同其他具水準演出的角色，配合攝影師大量亮麗鏡頭、風格化美指，將電影故事的迂迴曲折但帶着控訴、冷漠抽離但又現實赤裸彰顯出來。當初看預告會以為是類似日本電影《告白》那類型，但其實絕對不盡相同，完全是另一種題材、取向。作為「首部劇情電影計劃」得獎作品，感覺是香港電影又行前了一大步。

除了電影演出，我還會追蹤和留意 Hanna 的社交媒體。首先，除了電影角色的多重面貌展示，IG 上看到的她，話不多，就是用影像去令你認識多一點陳漢娜，除了一些品牌業配、媒體訪問的帖，你不會看到她走到大型藝術品前影相打卡，又不會見到她在海傍咖啡店對着甜點擺出可愛姿勢，更加不能看到健身房舉舉水樽流點汗說流汗真好的她。即使很大部分在日本拍攝，你都不會見到任何一幅跌入庸俗世界的照片。同時，她整個 IG 又像是塗抹了一層灰冷，沒有高高在上我是大明星的感覺，因為現實中，就算不是陳漢娜，也是會認識到一些像是這樣在身邊但卻遙不可及，被一層薄冰包圍着卻令人想接觸的女生。

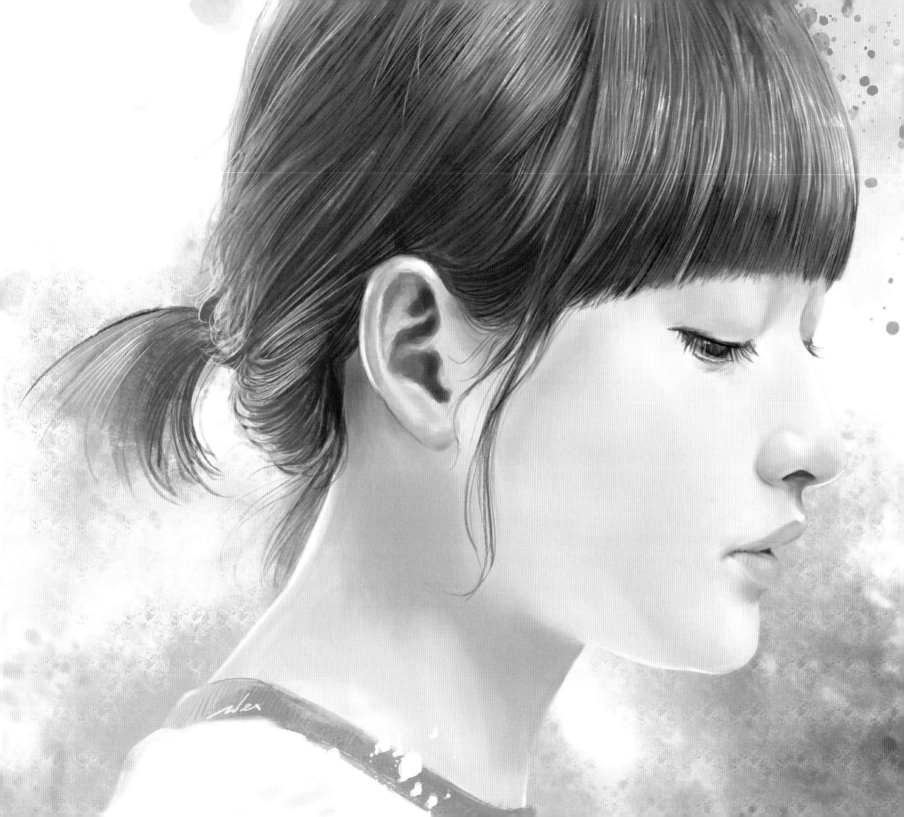

放得低

小敏│蔡卓妍

《非分熟女》2019 年

　　我當然完全不是阿 Sa 的粉絲，但都一直有留意她，打從二人組合 Twins 開始，阿 Sa 還是我較喜歡的那一個。相比阿嬌，阿 Sa 就是永遠多了一份「在狀態」的特質和態度，加上一種「天生就是吃這行飯」的天賦，從各方面甚至簡單到一個短短訪問對答，阿 Sa 就是擔當有紋有路的那位。其實我認真聽過 Twins 的歌曲應該不多過兩首，但阿 Sa 單飛的那一張「二缺一」專輯，我有聽還覺得不錯，事實上歌路曲風取向、製作到演繹都有一定水準，重點是，真真正正看到她的「成長」。

　　阿 Sa 的「成長」落在電影上就應該以《雛妓》最為人所熟悉，更憑此片第二度入圍角逐最佳女主角，電影中她真的放下偶像包袱，確實做到突破的演出。但我還是喜歡她較近期的《非分熟女》，依我來說是再度「成長」，比較內斂，沒有再大鳴大放展示自己如何突破固有框框的模樣，淡淡然但滲出哀愁和忐忑，掌握到「演繹」角色並非單靠「扮演」那樣簡單，是另一種「放低」。

　　選畫蔡卓妍是有掙扎過的，掙扎到底選哪一個最具代表性，四個入選名單為：仍然圓面稚嫩的《戀愛起義之不得了》，入圍最佳女配角的《聖荷西謀殺案》、《雛妓》及最後選定的我最有感覺和感受的《非分熟女》小敏。

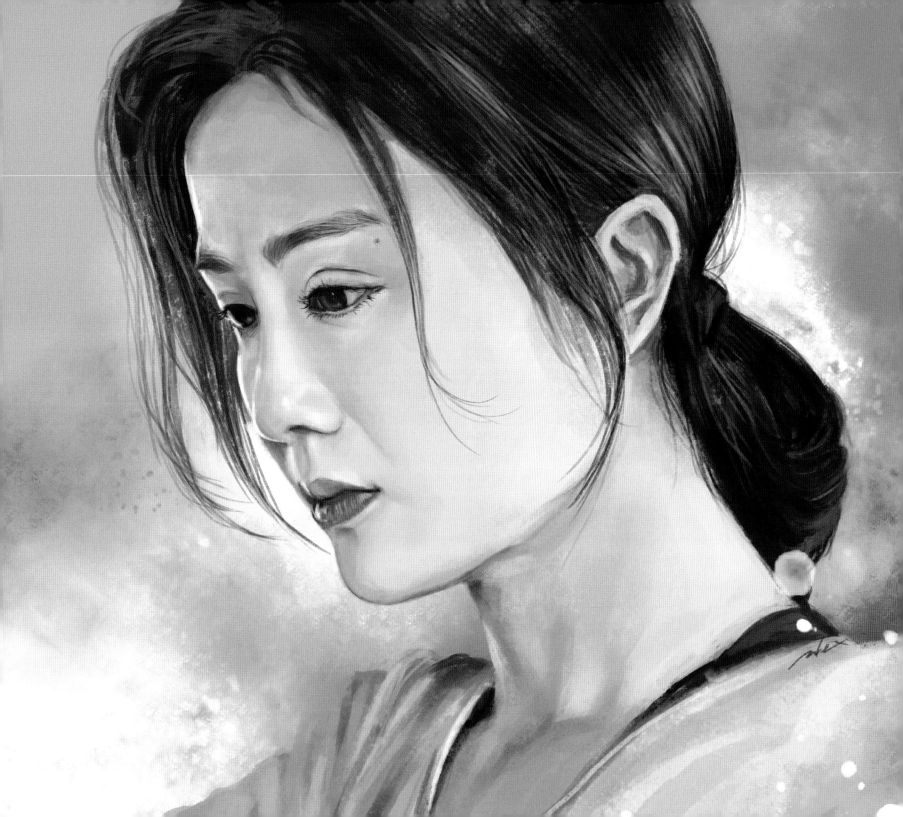

不離不棄

欣欣、葉嵐｜蔡思韵

《幻愛》2019 年

在疫情肆虐的過去一年多，香港無論各行各業均備受嚴重打擊，電影業包括戲院生意當然不能倖免淪為重災區。

《幻愛》由 2019 年上優先場，好不容易終於在 2020 年 7 月正式上映，正正就經歷最嚴峻的疫情高峰，但又因為疫情幾乎所有外國入口電影叫停，《幻愛》就聯同《叔·叔》、《金都》（人稱「高先三寶」）——三部純本地電影搶回失落已久的港產片市場，是天時地利，但絕對不能說這次成功是純靠運氣。

就《幻愛》而言，是久違了的愛情片，思覺失調症患者與心理輔導員如幻似真相遇相戀作引子的愛情故事，由憑電視劇嶄露頭角的劉俊謙與蔡思韵擔當男女主角，俊男美女城市戀愛，基本上已有一定吸引力，加上編、導及製作上都真的做得絕對有水準，逆市票房超過 1,500 萬，絕對不會是僥倖！而延續下

去的，無論導演、演員們相信都會是本地電影界未來日子中很重要的名字。

還有一個重點是，我看到《幻愛》本身整體製作上的水準、演員們的出色演繹，還看到發行公司的用心。在今天還不會知道明天的防疫措施怎樣變化，完全是一場游擊戰但打了一場漂亮勝仗之外，我更看到香港觀眾還是非常愛香港電影的。時代變化無窮，喜歡不喜歡已不單單是一句說話，今時今日還會化成很多很大的力量，將事情再拓展得大一點、遠一點、持續性再強一點。

簡單說，作為一個非常喜歡此電影的普通觀眾來說，因為喜歡，因為不同情況、理由下，這已經是我畫的第三幅欣欣／葉嵐了，這說明了只要用心去做，觀眾就會不離不棄。再明顯的例子是到 2021 年的四月和五月，Mirror、Erorr 的迅速爆紅，群眾力量幾乎成了

主導，那怕只是一丁點支持一丁點力量，相信只要大家都再盡一點力，是足以令香港及香港電影再次站穩陣腳的。

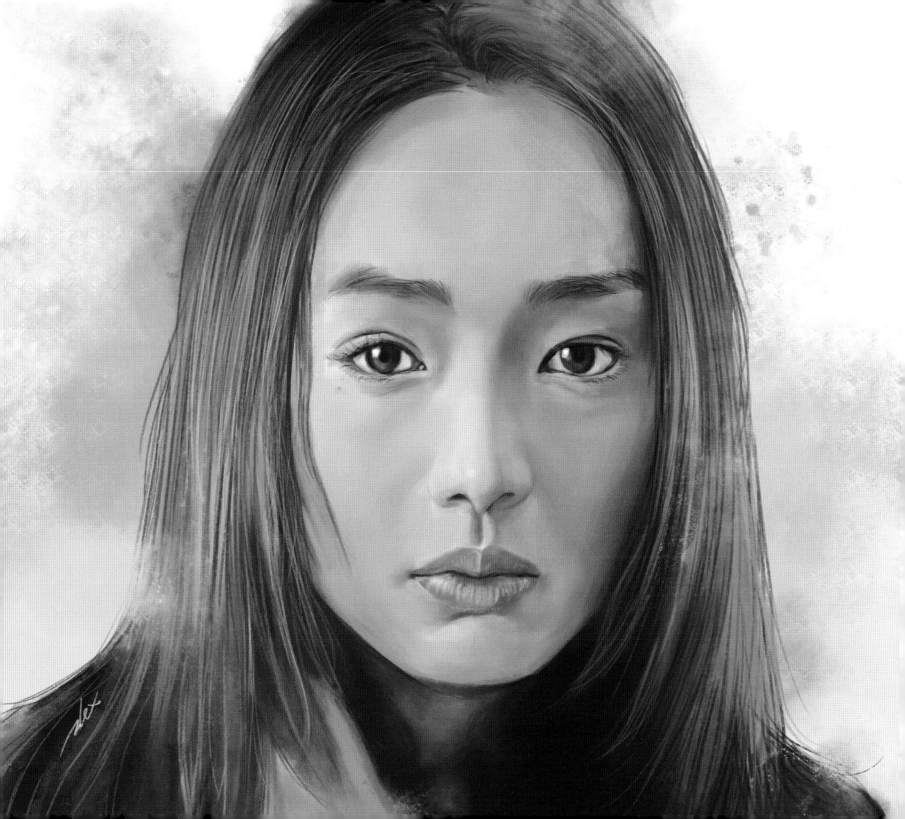

劇院與戲院

阿清｜區嘉雯
《叔·叔》2019 年

從未受過正式戲劇訓練、三次的舞台劇獎最佳女主角、正職為英文教師，退休後兩個月第一次參與同志電影《叔·叔》演出，憑此片奪最佳女配角，到底有多大的機率才可以有以上的組合集於一身呢？

有一位女演員就可以，她叫區嘉雯，《叔·叔》中真真正正是不慍不火的演繹一個默默忍受丈夫那一段斷袖之戀。雖說不慍不火，但一幕婚宴戲那些表情動靜，與其他演員的互動擦出的火花，你自會明白多年來縱橫舞台經驗加上豐富人生歷練的累積，如何一舉取得最佳女配角名銜。

多年來，由舞台劇界走進電影世界的女演員着實為數不少，耳熟能詳又最成功的，一定是連同舞台劇《我和春天有個約會》移植到電影媒介的演員們劉雅麗、蘇玉華、羅冠蘭，另外韋羅莎、彭秀慧、蝦頭楊詩敏、陳桂芬等等，都是好戲甚至多才多藝的女演員；相反，亦有電視、電影界別的女演員去演舞台劇，例如田蕊妮、楊淇，成績亦相當悅目。

曾經有兩三年時間會經常到劇場看舞台劇，其實相當享受在劇院中的時光，那是比在電影院更需要有規有矩的地方，不可遲到不可影相不可用電話甚至將網絡完全截斷，當然不會接受飲食吧！你是真真正正在一個密閉空間，將焦點放在台板上發生的一切，繼而將最直接最真實的反應與感受直入心房或腦袋，隨劇情產生笑聲抽泣聲呼吸聲……在適當的時候更可將感受報以掌聲給表演者，是不斷的鼓掌，是傳統亦是尊重，是我最喜歡的。

鳴謝

千恩萬謝《星塵画報—遇見 90 位香港電影女角色》能順利出版，有賴各方的支持及協助，在此感謝以下人士：

- 無限量支持我的太太 Cyan、我親愛的家人尤其我爸媽，當然還有小狗芯子！
- 不止是畫技還是心態導師的 Harvey Chan 老師！我的尤達大師！
- 阮大勇老師、劉天蘭小姐、陳詠燊導演及港唔斷戲，對我極大影響力及極重要的四位，多謝你們的支持及序文，我會形容四位的序對我而言是超級夢幻的級數！
- 多謝 Stanley Artgerm Lau、Jacqueline Liu、張蚊、Nic Wong、阿升與及在畫畫路途上幫過我的所有朋友。
- 感激本書製作團隊及我的好編輯 Joy！

還有一路以來對我畫的畫有看過、喜歡過、感動過甚至訪問過、報導過、邀請合作過的每一位，愛你們。

謝謝。

星塵畫報

遇見 90 位香港電影女角色

塵阿力 繪著

責任編輯：林嘉洋

裝幀設計：劉婉婷

排　　版：時　潔

印　　務：劉漢舉

出　　版

非凡出版

香港北角英皇道 499 號北角工業大廈 1 樓 B

電話：(852) 2137 2338　傳真：(852) 2713 8202

電子郵件：info@chunghwabook.com.hk

網址：http://www.chunghwabook.com.hk

發　　行

香港聯合書刊物流有限公司

香港新界荃灣德士古道 220-248 號

荃灣工業中心 16 樓

電話：(852) 2150 2100

傳真：(852) 2407 3062

電子郵件：info@suplogistics.com.hk

印　　刷

美雅印刷製本有限公司

香港觀塘榮業街六號海濱工業大廈四樓 A 室

版　　次

2021 年 7 月初版

©2021 非凡出版

規　　格

16 開（216mm×254mm）

ISBN：978-988-8759-15-6